SCULPTORS 04

造形名家選集04

原創造形＆原型作品集

U0034940

2021
WINTER

造形的痴迷所在

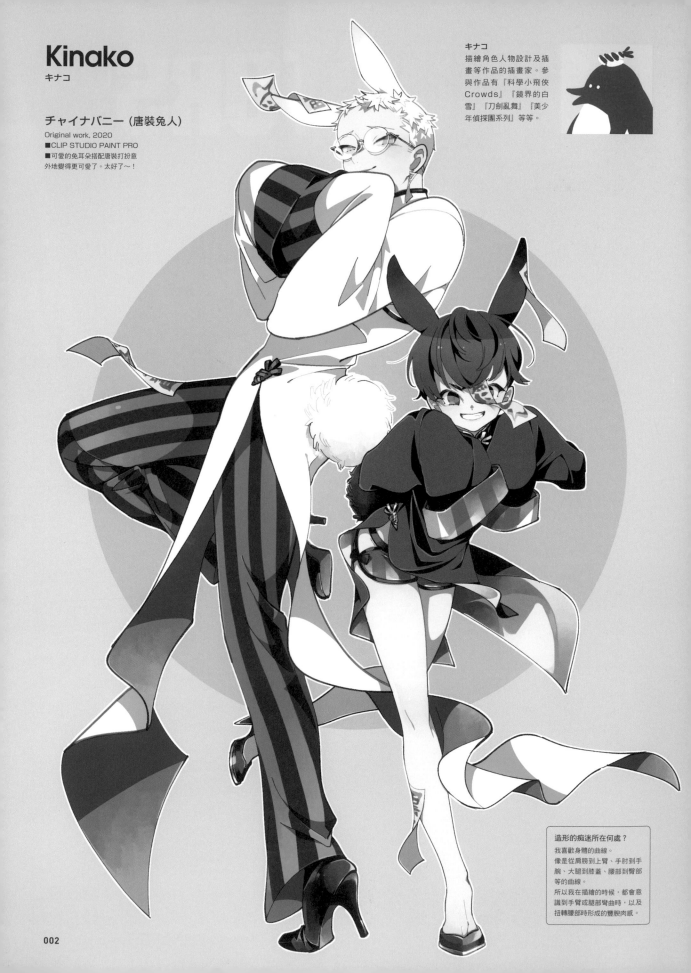

Kinako
キナコ

チャイナバニー (唐装兔人)
Original work, 2020
■CLIP STUDIO PAINT PRO
■可愛的兔耳朵搭配唐裝打扮意
外地變得更可愛了。太好了～！

キナコ
描繪角色人物設計及插
畫等作品的插畫家。參
與作品有『科學小飛俠
Crowds』『鏡界的白
雪』『刀劍亂舞』『美少
年偵探團系列』等等。

造形的痴迷所在何處？
我喜歡身體的曲線。
像是從肩膀到上臂、手肘到手
腕、大腿到膝蓋、腰部到臀部
等的曲線。
所以我在描繪的時候，都會意
識到手臂或腿部彎曲時，以及
扭轉腰部時形成的豐腴肉感。

造形的痴迷

Shining3D 多用途3D掃描器
EinScan 系列

3D掃描器的實用性
已經到達這種程度了！

近年來，在人物模型及道具製作、GK模型套件的領域裡，數位造形的比例急速增加。隨著高精細3D列印機的普及，數位造形一口氣便滲透到了從商業原型到愛好者玩家等消費者群之中。然而事實上，如果想要全部用數位造形來完成的話，無論怎樣追求真實感也是有其極限的。像是人物模型整體的平衡與重心調整，服裝和機械的細節重現，無論如何都需要耗費時間。實際上在商業原型的世界裡，早在幾年前就引進了3D掃描器。愈來愈多先以黏土製作可用人眼和手感來確認比例平衡的粗略模型，再以3D掃描器數據化，作為所謂的「參考原型」導入3D軟體中，然後再接著進行雕塑造形工作的流程方式。另外，服裝的皺褶等，如果將實物掃描成3D數據，再導入為零件，也可以一口氣縮短不少作業時間。

3D掃描器一直到5年前左右都還是可望而不可及的高價設備。除了操作需要專業技術之外，生成的數據也需要花費相當多的時間去做後續處理，但是Shining 3D公司在4年前推出的EniScan系列，使得整個業界的產品規劃圖都被改寫了。這裡要為各位介紹最新機種的EinScanProHD。

TEXT by Masataka Kanematsu

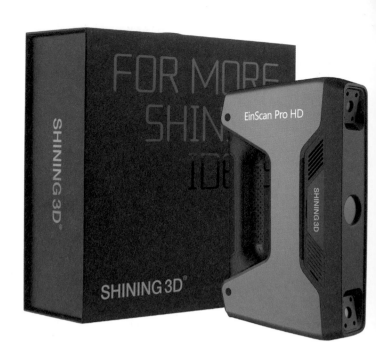

EinScan Pro HD

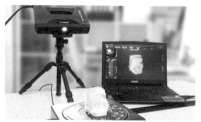

設定好三腳架，只要將物件放在轉盤上就會開始全自動掃描。

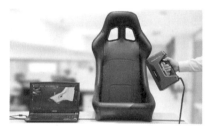

重量約1kg。比現有機型輕量，可以長時間操作。

模式選擇和操作上不需要任何困難的設定。

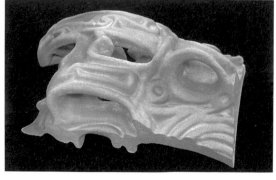

這是以全彩3D列印機輸出的陶器部分樣品。

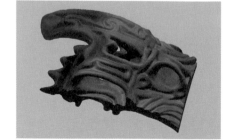

通過安裝另外出售的彩色模組，也可以製作全彩3D列印機用的數據資料。

引進3D掃描器的優點和缺點

優點
· 無論是固定方式還是手持方式都可以使用，從人物模型到大型造形物都可以對應
· 配備了以手持方式也能進行高精細掃描的模式
· 可根據對象物的尺寸，設定掃描解析度

缺點
· 需要有配備GeForce系列等顯示卡的高規格PC電腦
· 需要有AC電源隨時備用
· 因為是DLP方式，所以不能在明亮的戶外進行掃描

只要看到掃描後的圖像就能對3D數據的品質一目了然。出乎意料之外的將實物形狀整個追跡下來。大型對象物只要降低3D解析度，就不會對機器的運作造成負荷。

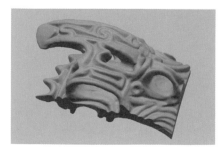

除去色彩資訊的話，可以看到已完美地取得實物的表面細節。

3D掃描器的機制

在光學式3D掃描器的情況下，是以2個圖像感測器讀取從DLP照射對象物的數位馬賽克圖案，以每秒15～30格去解析這2個影像格，選取各自的相似點，生成Point Cloud（3D點雲）。

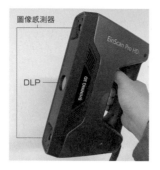

連續照射像這樣的數位馬賽克圖案。

EinScanProHD的處理流程

EinScan系列的處理流程非常簡單。保持與對象物一定的距離，然後只需調整亮度，即可自動掃描。即使同樣的地方重複掃描幾次，3D點雲的數據也會經過最佳化，使生成的網格數據不會變得太沉重。保存格式包括彩色的OBJ、PLY、無色彩的STL格式等，也可以生成適合3D列印機的完全填空數據資料。

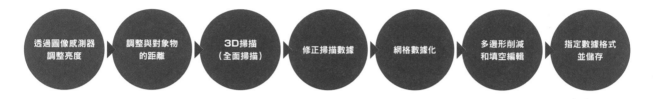

透過圖像感測器調整亮度 → 調整與對象物的距離 → 3D掃描（全面掃描） → 修正掃描數據 → 網格數據化 → 多邊形削減和填空編輯 → 指定數據格式並儲存

EinScanProHD附屬軟體可以達到的效果

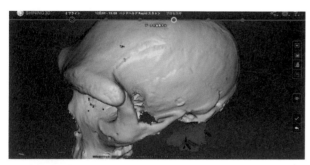

掃描過程中如果拍到了不需要的部分，可以當場刪除。

可以對生成的數據進行填空工作。

也可以進行座標調整和特徵點的抽取。

還搭配了數據的Reduction（削減多邊形面數）、平滑化和銳化等功能。

總結

在微縮造型方面，將3D掃描後的數據直接用CG軟件縮小的話是不OK的。但是將掃描的數據修正為與輸出尺寸相匹配的細節處理流程，比起從零開始數位造形，速度壓倒性的快很多，很適合臨機應變。最新的3D掃描器，可說是如果手邊有一台的話，簡直如虎添翼的3D工具。

KS DESIGN LAB

株式会社 KS DESIGN LAB

向專業道具製造商和玩具企業等大型客戶銷售3D工具的企業。很早就注意到了EinScan系列的性能，在日本獲得了最早的代理權。自家公司也提供使用EinScan系列進行掃描的服務，操作經驗豐富。

諮詢窗口：info@ksdl.co.jp（負責人：大關/兼松）

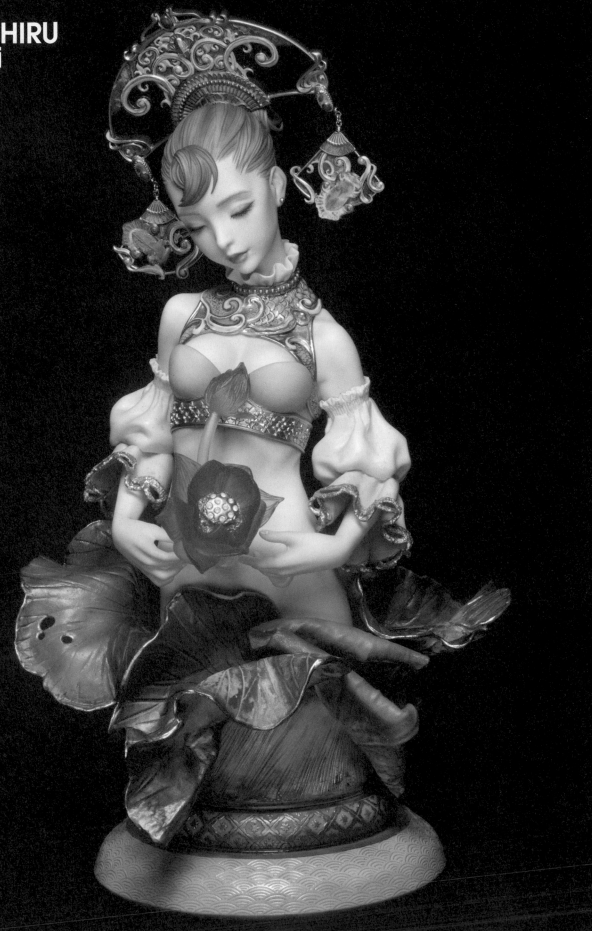

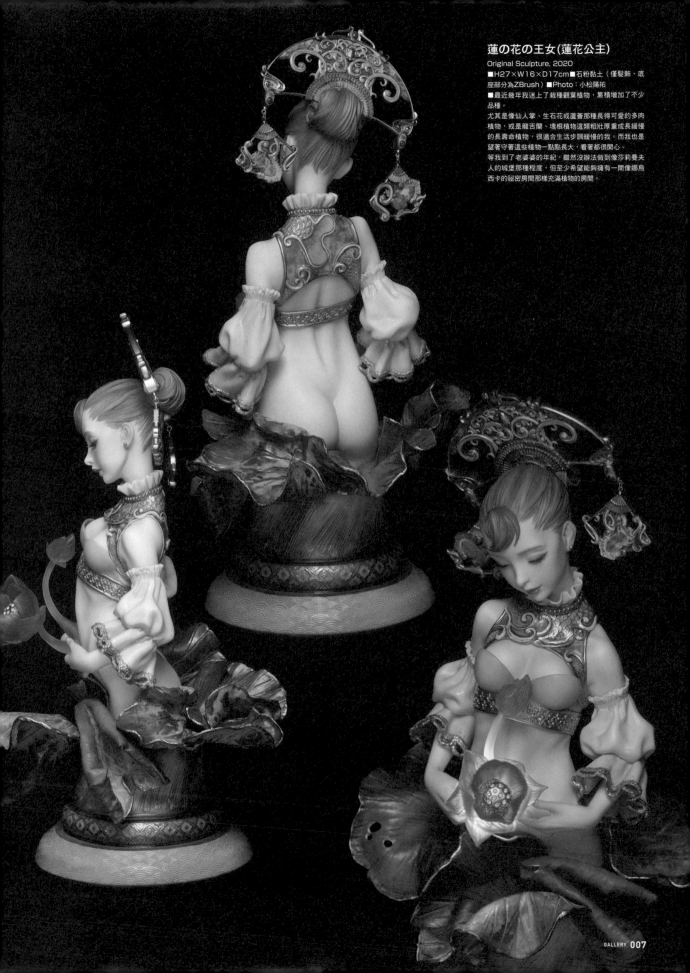

蓮の花の王女(蓮花公主)
Original Sculpture, 2020
■H27×W16×D17cm■石粉黏土（僅髮飾、底座部分為ZBrush）■Photo：小松陽祐
■最近幾年我迷上了栽種觀葉植物，累積增加了不少品種。
尤其是像仙人掌、生石花或蘆薈那種長得可愛的多肉植物，或是龍舌蘭、塊根植物這類粗壯厚重成長緩慢的長壽命植物，很適合生活步調緩慢的我。而我也是望著守著這些植物一點點長大，看著都很開心。
等我到了老婆婆的年紀，雖然沒辦法做到像莎莉曼夫人的城堡那種程度，但至少希望能夠擁有一間像娜烏西卡的祕密房間那樣充滿植物的房間。

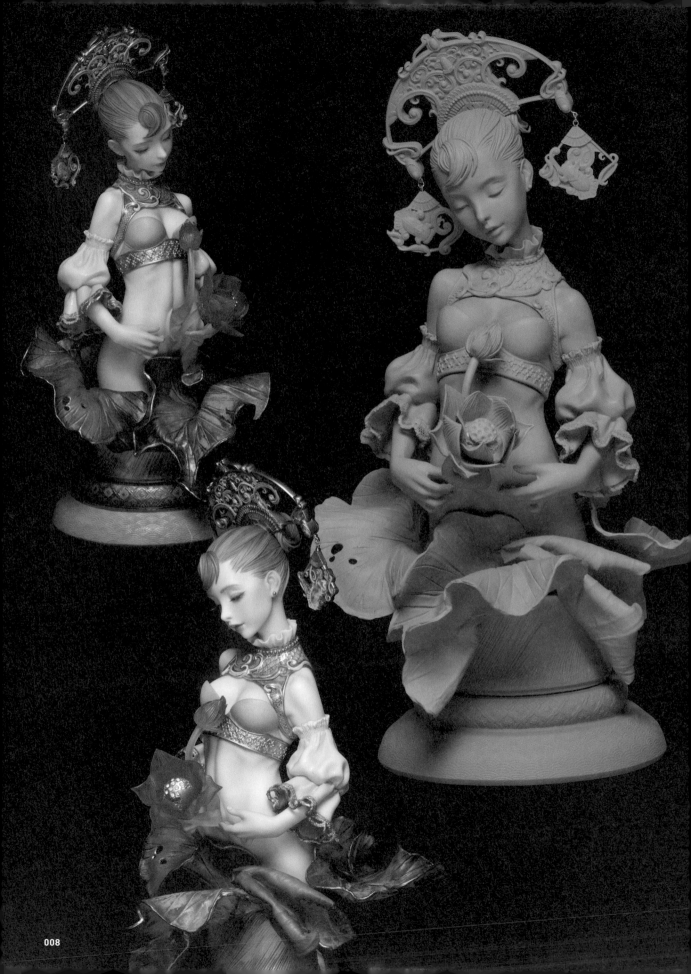

眠り姫(睡美人)

Original Sculpture, 2020
■H4.5×W11×D14.5cm■石粉黏土、樹脂黏土
■Photo：小松陽祐
■這件作品其實是在「Bunny Balmain」之前開始製作的，但在中途失去了繼續製作的心情，也可以說是當下自己覺得再製作下去也不會做出自己滿意的作品，所以停了下來。

不知道是否作品中的人物心情與自己的心情有很大落差的時候，就會有這樣失去製作動力的感覺。當心情感到憂鬱的時候，如果身旁有一個非常開朗，看起來就不像會有煩惱，情緒一直很高亢的人，只會讓自己感到更深的憂鬱或是感到厭煩吧。我想應該有人曾經有過類似的經驗。我覺得我就像是那樣的感覺。不過，在這疫情肆虐的殺伐氛圍中，終於在6月份將這件作品完成了。

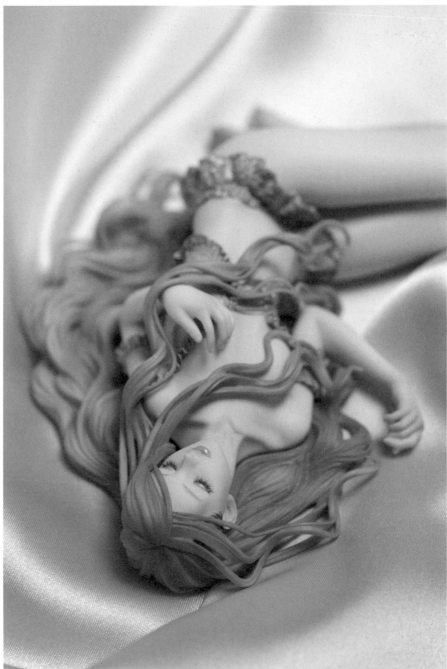

イマイミチル(MICHIRU imai)
自由造形作家／模型原型師。雖在東京的美術大學裡修習油畫，但畢業後對立體造形產生興趣並開始著手製作。
除了參與商業原型製作之外，自2012年起也開始參加Wonder Festival，發表創作作品。

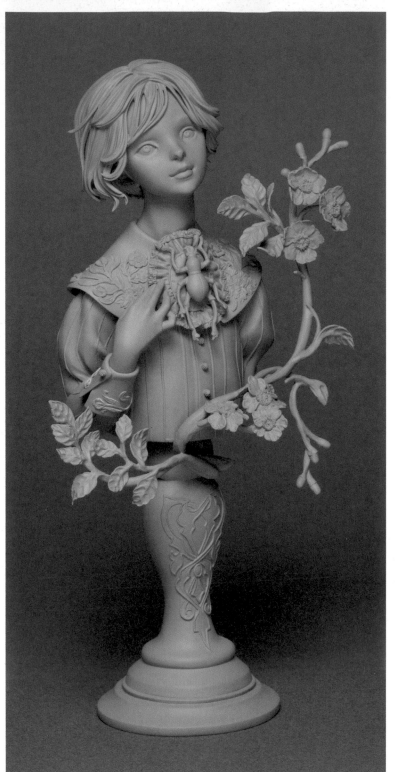

カフカ(卡夫卡)
Original Sculpture, 2020
■H20.5×W11×D6cm■石粉黏土、樹脂黏土
■Photo：小松陽祐

■最近看到一本新出版的書，名字叫做『驚異の標本箱－昆虫－』(驚異的標本箱-昆蟲-)，與其說是昆蟲圖鑑，不如說是寫真作品集(？)。書中並非以生物學的角度來解說昆蟲，而是整本都在傳達「昆蟲是很漂亮的生物哦！」，都是充滿說服力的照片。我也買了一本回家欣賞，真的是很棒的一本書。
本來想要將昆蟲標本和植物擺在一起，不過要是曬到太陽的話，還是會造成褪色吧？
我從以前就很想要試著製作昆蟲，所以便在「驚異の標本箱－昆虫－」的作者代表，丸山宗利先生以前的著作『きらめく甲虫』(閃閃發亮的甲蟲)一書中挑選了象鼻蟲來製作看看。
作品的名稱是取自小說家「法蘭茲・卡夫卡」的名字。至於作品表達一個什麼樣的故事，那就任憑各位自行想像了。

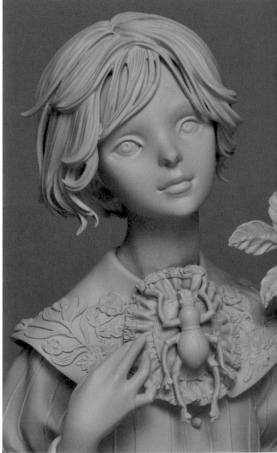

造形的痴迷所在何處？
總之，我就是喜歡製作美麗的事物。
至於什麼叫做美麗？每個人都不一樣，我認為找出那個答案很重要。
對我來說，我喜歡自然發生的事物。比方說植物、動物這些有生命的事物；實際存在世上的事物；順應環境，生息於該處的生物所呈現出來的豐沛生命力，以及為了延續生命所做出的各種行為，都讓我感受到箇中的美感。
很可惜，我並沒有賦予手中作品真實生命的能力，但如果能讓觀看我作品的人在作品中感受到栩栩如生的感覺。
那就是我持續創作的成就來源了。

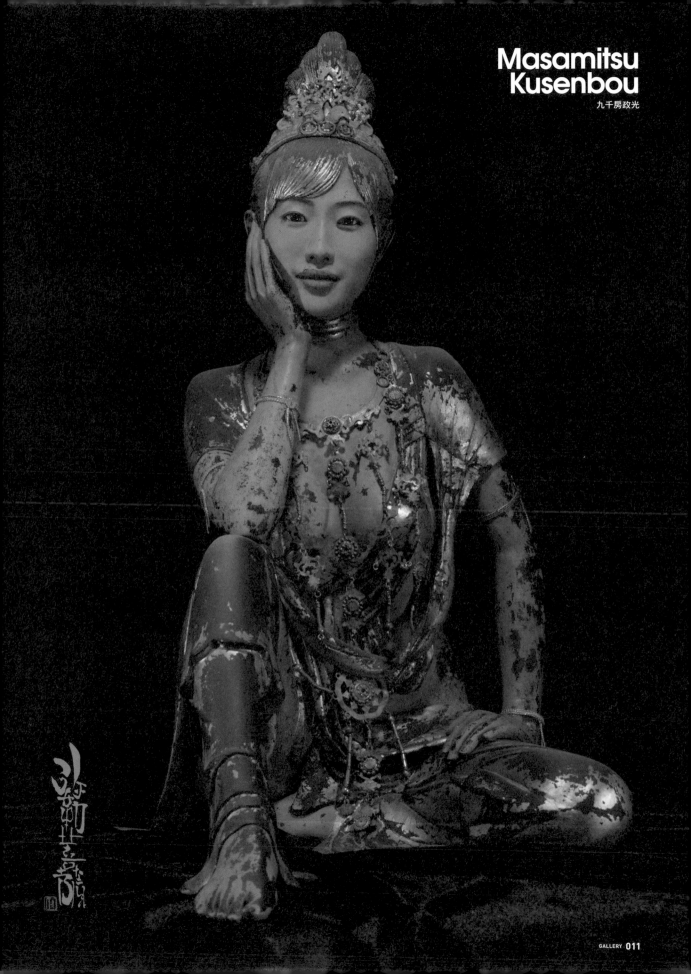

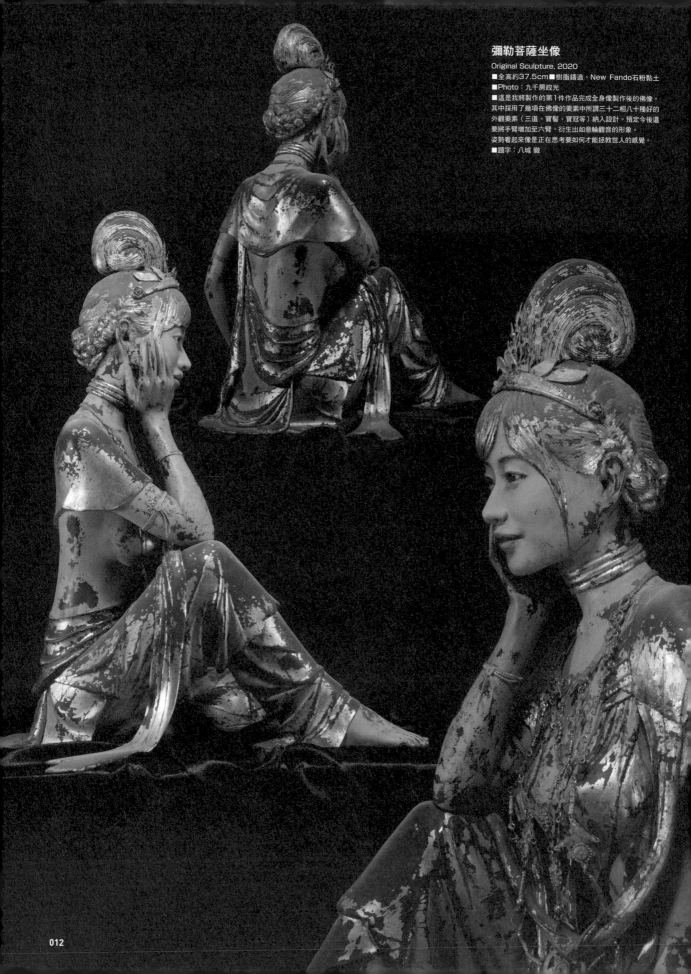

彌勒菩薩坐像

Original Sculpture, 2020
■全高約37.5cm■樹脂鑄造、New Fando石粉黏土
■Photo：九千房政光
■這是我將製作的第1件作品完成全身像製作後的佛像。
其中採用了幾項在佛像的要素中所謂三十二相八十種好的
外觀要素（三道、寶髻、寶冠等）納入設計。預定今後還
要將手臂增加至六臂，衍生出如意輪觀音的形象。
姿勢看起來像是正在思考要如何才能拯教世人的感覺。
■題字：八城 徹

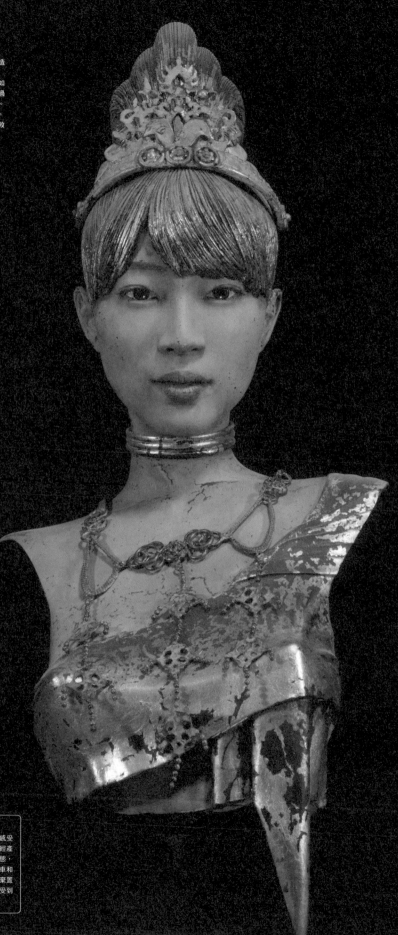

觀音菩薩胸像
Original Sculpture, 2020
■全高約38cm（含底座）■樹脂鑄造
■Photo：九千房政光
■這是將要給新作使用的臉部與大日如來的身體組合而成的佛像。臉部是經過全新改款的第2件作品。這是版本1。也就是說預定今後還會進行小幅修改。以凜然的表情，堅毅地下定決心要拯救世人蒼生。

造形的痴迷所在何處？
我在「腐朽劣化的事物」當中可以感受到造形的令人痴迷之處。特別是已經產生劣化的狀態，以及鏽跡斑斑的狀態，尤其感到造形之美。當然，自家用車和家電是新品比較好，不過當我看到棄置在空地的生鏽破舊巴士，總是能感受到一股哀愁的感覺。

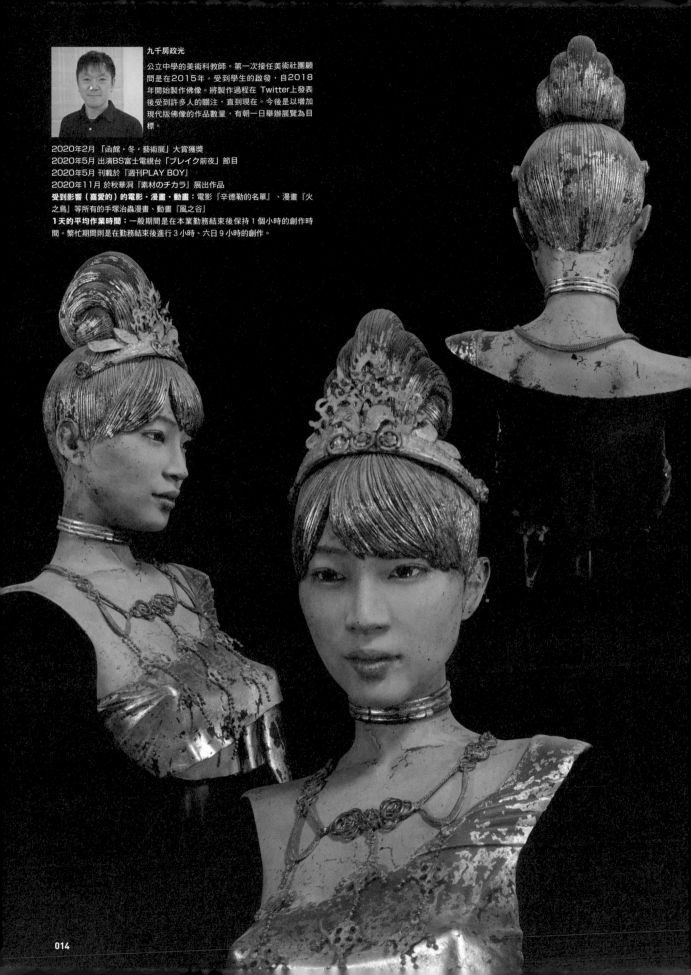

九千房政光

公立中學的美術科教師。第一次接任美術社團顧問是在2015年。受到學生的啟發，自2018年開始製作佛像。將製作過程在 Twitter上發表後受到許多人的關注，直到現在。今後是以增加現代版佛像的作品數量，有朝一日舉辦展覽為目標。

2020年2月 「函館・冬・藝術展」大賞獲獎
2020年5月 出演BS富士電視台「ブレイク前夜」節目
2020年5月 刊載於『週刊PLAY BOY』
2020年11月 於秋華洞『素材のチカラ』展出作品
受到影響（喜愛的）的電影・漫畫・動畫：電影『辛德勒的名單』、漫畫『火之鳥』等所有的手塚治蟲漫畫、動畫『風之谷』
1天的平均作業時間：一般期間是在本業勤務結束後保持1個小時的創作時間。繁忙期間則是在勤務結束後進行3小時、六日9小時的創作。

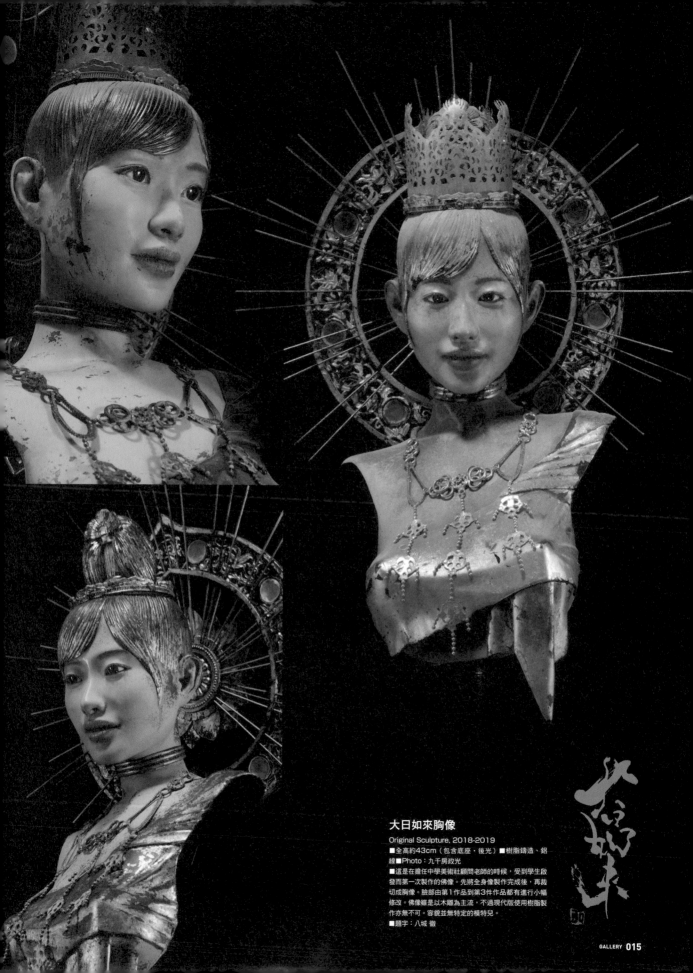

大日如來胸像

Original Sculpture, 2018-2019

■全高約43cm（包含底座・後光）■樹脂鑄造、鋁
線■Photo：九千房政光

■這是在擔任中學美術社顧問老師的時候，受到學生啟
發而第一次製作的佛像。先將全身像製作完成後，再裁
切成胸像。臉部由第1作品到第3作品都有進行小幅
修改。佛像雖是以木雕為主流，不過現代版使用樹脂製
作亦無不可。容貌並無特定的模特兒。

■題字：八城 徹

Masato
Ohata

大畠雅人

witch

Original Sculpture, 2020

■全高約25cm■樹脂鑄造後上色

■Photo：小松陽祐

■少女正由裙中召喚出狼群。裙子
裡面是和森林連接在一起的設定。
每個夜晚狼群都會出來吃人。

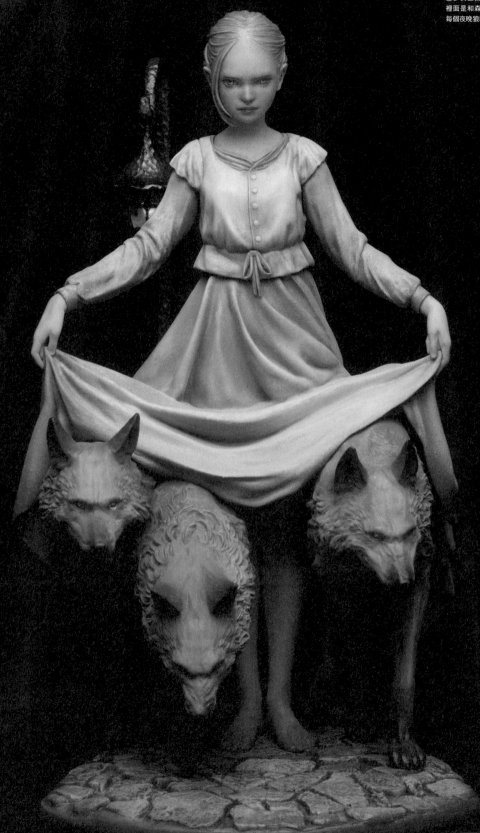

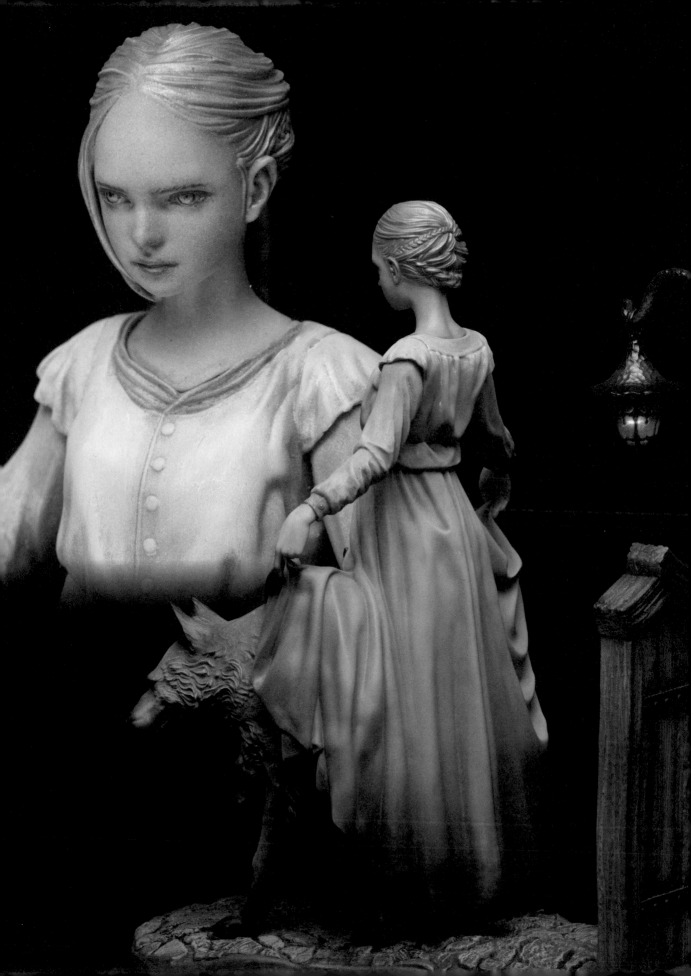

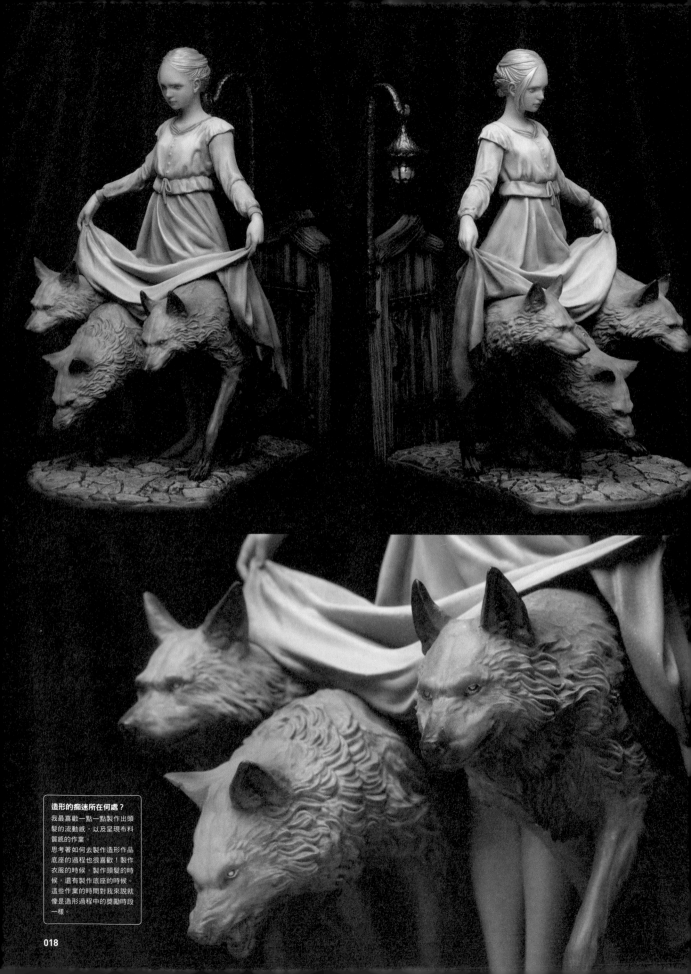

造形的痴迷所在何處？
我最喜歡一點一點製作出頭髮的流動感，以及呈現布料質感的作業。
思考著如何去製作造形作品底座的過程也很喜歡！製作衣服的時候，製作頭髮的時候，還有製作底座的時候。這些作業的時間對我來說就像是造形過程中的獎勵時段一樣。

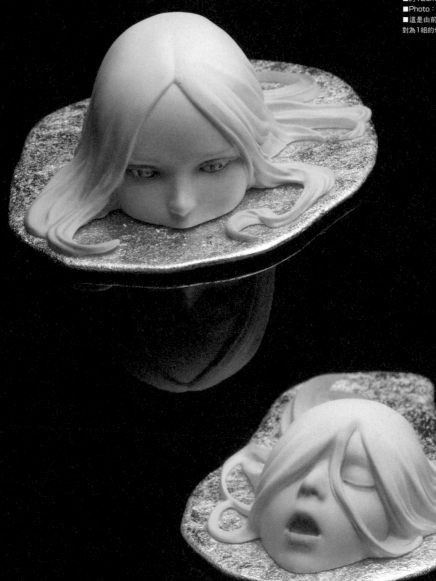

人魚　夢之歌
Original Sculpture, 2020
■約12cm ■樹脂鑄造後上色、金箔
■Photo：小松陽祐
■這是由前作的人魚所衍生出來的2
對為1組的作品。

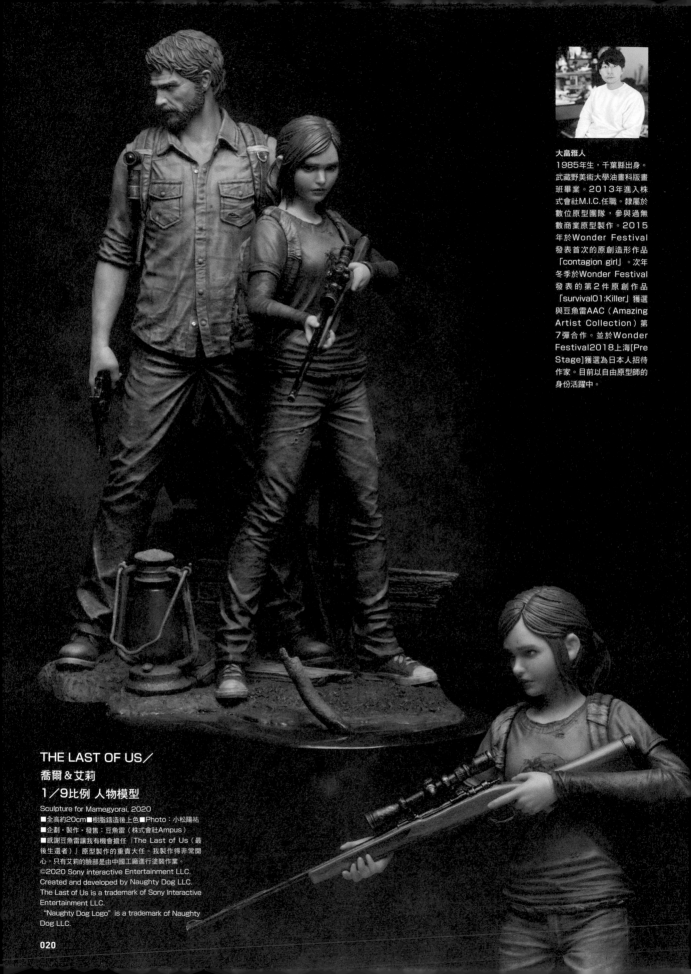

THE LAST OF US／
喬爾＆艾莉
1／9比例 人物模型

Sculpture for Mamegyorai, 2020
■全高約20cm■樹脂鑄造後上色■Photo：小松陽祐
■企劃・製作・發售：豆魚雷（株式會社Ampus）
■感謝豆魚雷讓我有機會擔任「The Last of Us（最後生還者）」原型製作的重責大任。我製作得非常開心。只有艾莉的臉部是由中國工廠進行塗裝作業。
©2020 Sony interactive Entertainment LLC.
Created and developed by Naughty Dog LLC.
The Last of Us is a trademark of Sony Interactive Entertainment LLC.
"Naughty Dog Logo" is a trademark of Naughty Dog LLC.

大畠雅人
1985年生，千葉縣出身。武藏野美術大學油畫科版畫班畢業。2013年進入株式會社M.I.C.任職。隸屬於數位原型團隊，參與過無數商業原型製作。2015年於Wonder Festival發表首次的原創造形作品「contagion girl」。次年冬季於Wonder Festival發表的第2件原創作品「survival01:Killer」獲選與豆魚雷AAC（Amazing Artist Collection）第7彈合作。並於Wonder Festival2018上海[Pre Stage]獲選為日本人招待作家。目前以自由原型師的身份活躍中。

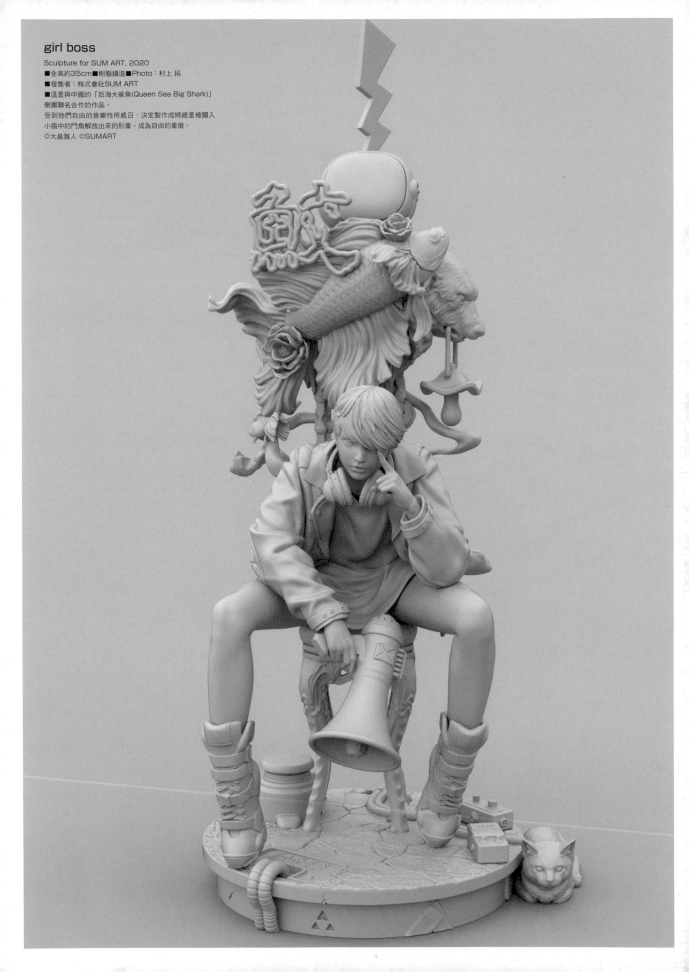

girl boss

Sculpture for SUM ART, 2020
■全高約35cm■樹脂鑄造■Photo：村上 拓
■發售者：株式會社SUM ART
■這是與中國的「后海大鯊魚(Queen Sea Big Shark)」
樂團聯名合作的作品。
受到他們自由的音樂性所感召，決定製作成將總是被關入
小瓶中的鬥魚解放出來的形象，成為自由的象徵。
©大畠雅人 ©SUMART

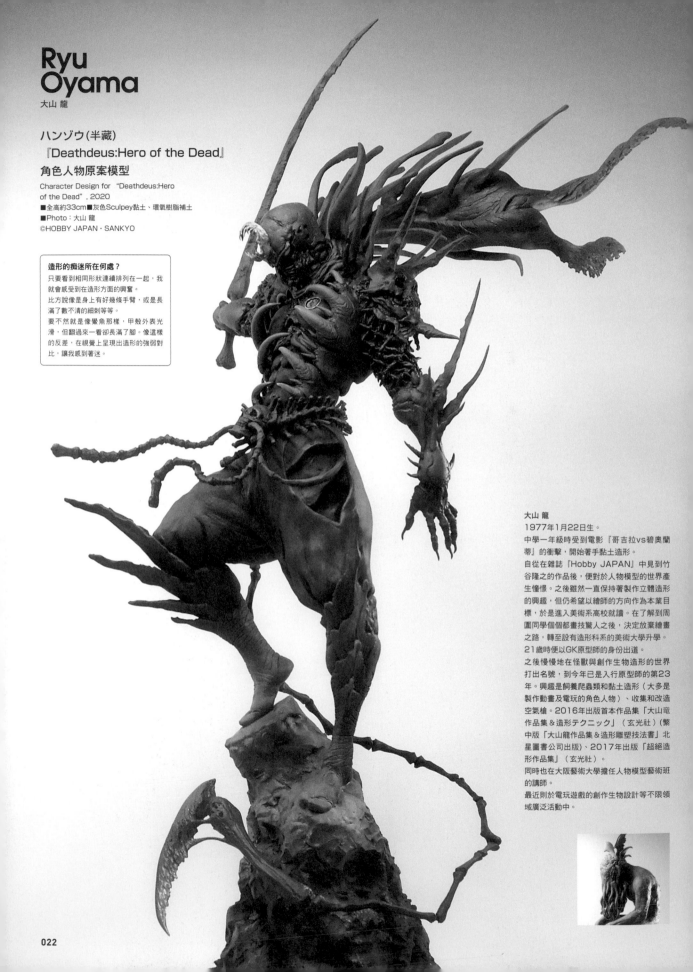

Ryu Oyama
大山 龍

ハンゾウ(半藏)
『Deathdeus:Hero of the Dead』
角色人物原案模型

Character Design for "Deathdeus:Hero of the Dead", 2020
■全高約33cm■灰色Sculpey黏土、環氧樹脂補土
■Photo：大山 龍
©HOBBY JAPAN・SANKYO

造形的痴迷所在何處？
只要看到相同形狀連續排列在一起，我就會感受到在造形方面的興奮。
比方說像是身上有好幾條手臂，或是長滿了數不清的細刺等等。
要不然就是像鯊魚那樣，甲殼外表光滑，但翻過來一看卻長滿了腳。像這樣的反差，在視覺上呈現出造形的強弱對比，讓我感到著迷。

大山 龍
1977年1月22日生。
中學一年級時受到電影『哥吉拉vs碧奧蘭蒂』的衝擊，開始著手黏土造形。
自從在雜誌『Hobby JAPAN』中見到竹谷隆之的作品後，便對於人物模型的世界產生憧憬。之後雖然一直保持著製作立體造形的興趣，但仍希望以繪師的方向作為本業目標，於是進入美術系高校就讀。在了解到周圍同學個個都畫技驚人之後，決定放棄繪畫之路，轉至設有造形科系的美術大學升學。
21歲時便以GK原型師的身份出道。
之後慢慢地在怪獸與創作生物造形的世界打出名號，到今年已是入行原型師的第23年。興趣是飼養爬蟲類和黏土造形（大多是製作動畫及電玩的角色人物）、收集和改造空氣槍。2016年出版首本作品集「大山竜作品集＆造形テクニック」（玄光社）（繁中版「大山龍作品集＆造形雕塑技法書」北星圖書公司出版）、2017年出版「超絕造形作品集」（玄光社）。
同時也在大阪藝術大學擔任人物模型藝術班的講師。
最近則於電玩遊戲的創作生物設計等不限領域廣泛活動中。

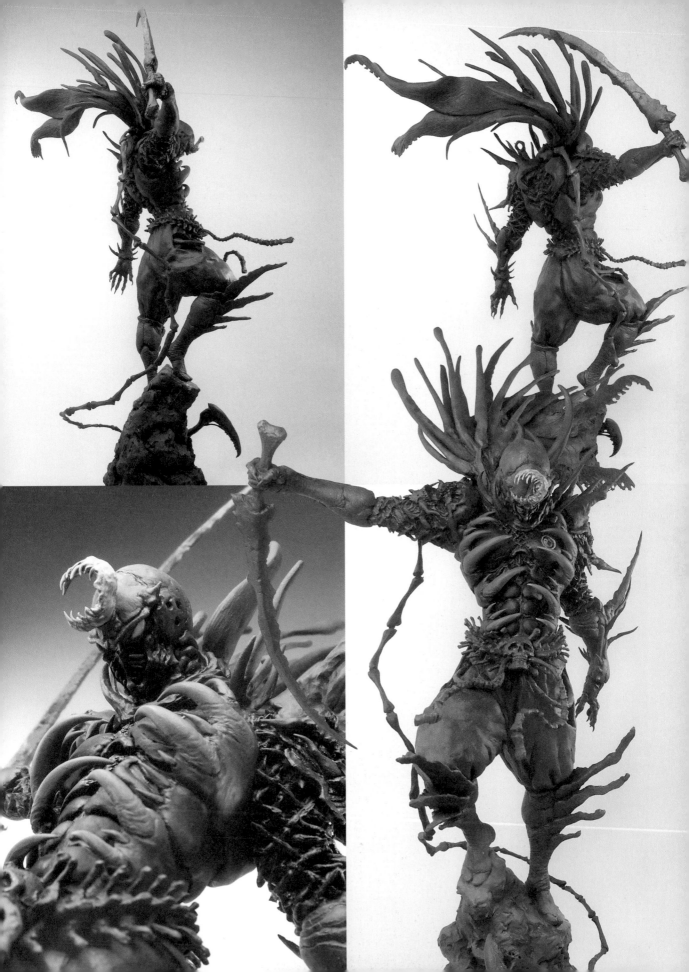

「ハンゾウ」(半藏)製作過程

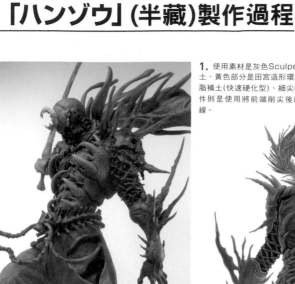

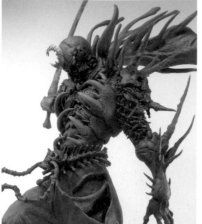

1. 使用素材是灰色Sculpey黏土、黃色部分是田宮造形環氧樹脂補土(快速硬化型)、細尖的零件則是使用將前端削尖後的鋁線。

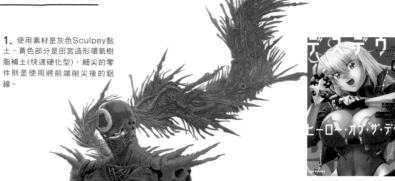

「Deathdeus:Hero of the Dead」
發行商：Hobby JAPAN
原案：Hobby JAPAN×SANKYO
漫畫：森小太郎
角色人物設計原案：
齋藤将嗣（白金シオン(白金紫苑)）、
大山 龍（ムサシ(武藏)、
ハンゾウ(半藏)）

2. 半藏設計圖，人物的設定是「舉止輕浮的俊美忍者」。因為也需要呈現出黑暗的氣氛，所以選擇了以骨骸作為設計主題。全身上下都可以長出各種不同的武器以及尖刺。以脊髓為意象的腰帶設計雖然我個人感到很滿意，但是如果需要反覆描繪這個角色好幾次的話就會覺得這種設計太繁瑣了。下次反省。

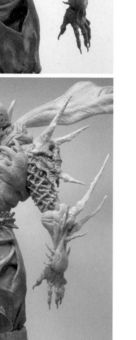

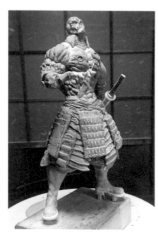

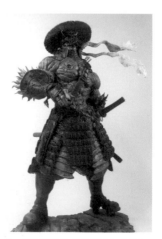

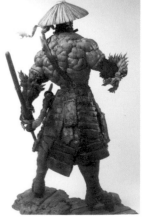

3. 武藏設計圖。這是與半藏一起陪同主人公紫苑踏上旅程的寡默武人。因為與半藏是呈現兩種極端的存在，所以武藏的設計是以肌肉為主題。在人物設定上武藏的身體是由無數的肌肉聚集組成，因此在外形設計加入了一些如同科學怪人般的印象。

4. 武藏原案模型。與半藏相同，是以Super Sculpey樹脂黏土和環氧樹脂補土製作而成。尺寸約23cm。

S+U+M

株式會社 SUM ART

官方網站：www.sum-art.jp

instagram： @sumart.jp twitter： @SUMART_official

www.sum-art.jp

K

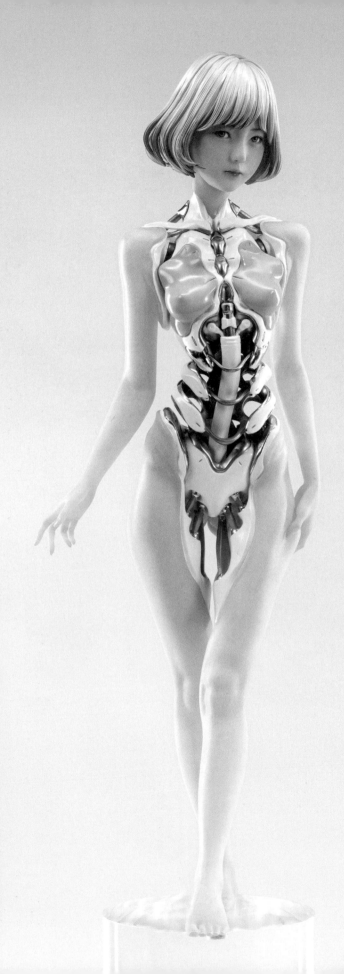

Android iv02

Sculpture for SUM ART, 2020
■全高28cm■使用軟體：ZBrush／素材：
樹脂鑄造■Photo：形投藝合
■塗裝上色：末那須臾
■這是仿生人系列第2件作品。將人體與機械
的要素組合後呈現出嶄新造形美的一種摸索
嘗試。
前作EL01是將胴體部分大範圍挖空，使得外
形輪廓即為特徵。本作則是在身體的內部創
造出空洞，在保留人類外形輪廓的同時，也
表現出質量的輕盈和存在的虛幻無常。
仿生人系列是以三人一組為印象的系列作
品，預定後續要將正在製作中的第3件作品與
前2件作品排放在一起，才算是系列作的完
成。預定由SUM ART發售。
©2020 K ©SUM ART

> **造形的痴迷所在何處？**
> 我對於由骨骼、肌肉、皮膚所組成的形
> 狀感到很有興趣。浮出表面的骨骼、飽
> 滿彈力的肌肉以及拉伸延展的皮膚，我
> 想要將其中產生於內側的生命力表現出
> 來。然後再加上機械要素，進而擴大在
> 視覺上的刺激程度，這就是Android系
> 列所要進行的挑戰。

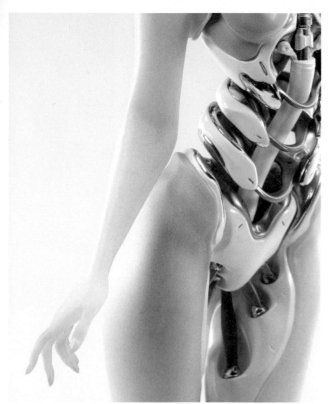

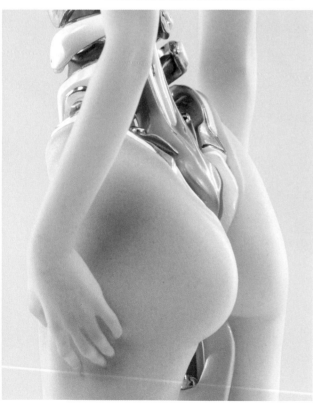

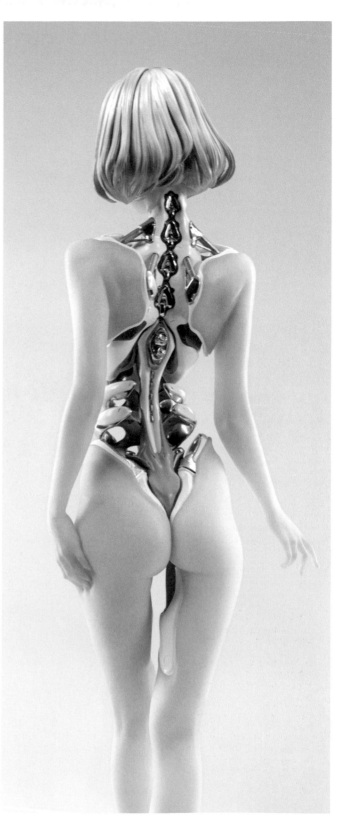

K
從事製作原創設計的造形作品。
自2019年夏季開始參加WF。
並且以ANDROID EL01入選
Wonder Showcase。
由今年開始全心投入造形活動。

Mattuk

まっつく

JKHD

Original Sculpture, 2020

■全高：[1/6 比例] 約27cm、[1/12 比例] 約13.5cm及
[1/20比例] 約8.5cm■使用軟體：Maya、ZBrush／使用
3D列印機：Phrozen SonicXL4K／素材：[1/6比例]光固化
樹脂（3D列印輸出品）、[1/12・1/20比例]將3D列印輸出
品以矽膠翻模後置換成樹脂鑄造（無發泡PU海綿）
■Photo：まっつく
■這是JK(女高中生)的人物模型。改變一下過往作品都是身
著制服的打扮風格，更改為穿著貓耳連帽衫加上故作調皮可愛表
情的造形作品。貓耳連帽衫的布料質感是以細微的造形雕塑重
現。也許各位沒有發現，不過運動提袋的部分我也下了不少工夫
在細節上。

造形的痴迷所在何處？

應該是長相不算太標緻(但得要可愛)的人物、衣服的皺
褶、還有浪費過多的時間在呈現小物品的細節上吧。

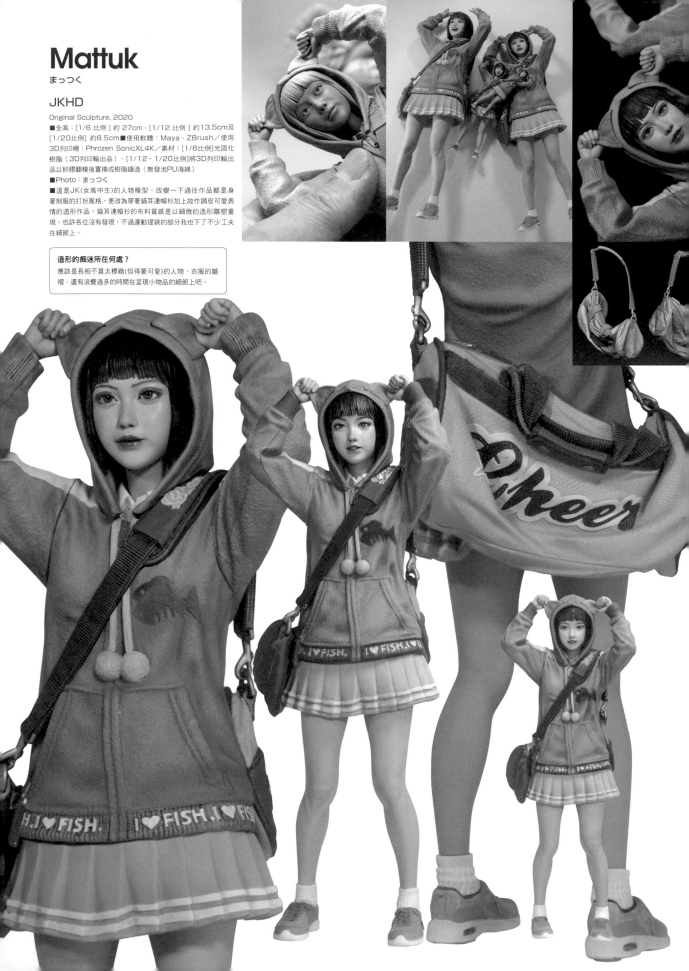

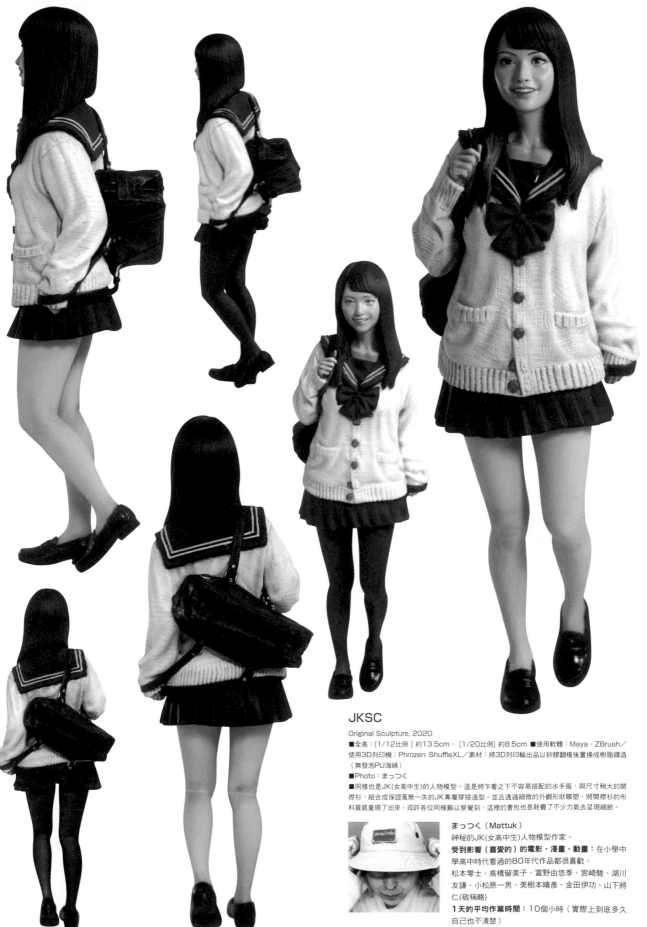

JKSC

Original Sculpture, 2020

■全高：[1/12比例]約13.5cm、[1/20比例]約8.5cm ■使用軟體：Maya、ZBrush／使用3D列印機：Phrozen ShuffleXL／素材：將3D列印輸出品以矽膠翻模後置換成樹脂鑄造（無發泡PU海綿）

■Photo：まっつく

■同樣也是JK(女高中生)的人物模型。這是將乍看之下不容易搭配的水手服，與尺寸稍大的開襟衫，組合成保證萬無一失的JK專屬穿搭造型。並且透過細微的外觀形狀雕塑，將開襟衫的布料質感重現了出來。或許各位同樣難以察覺到，這裡的書包也是耗費了不少力氣去呈現細節。

まっつく（Mattuk）

神秘的JK(女高中生)人物模型作家。

受到影響（喜愛的）的電影・漫畫・動畫：在小學中學高中時代看過的80年代作品都很喜歡。

松本零士、高橋留美子、富野由悠季、宮崎駿、湖川友謙、小松原一男、美樹本晴彥、金田伊功、山下將仁(敬稱略)

1天的平均作業時間：10個小時（實際上到底多久自己也不清楚）

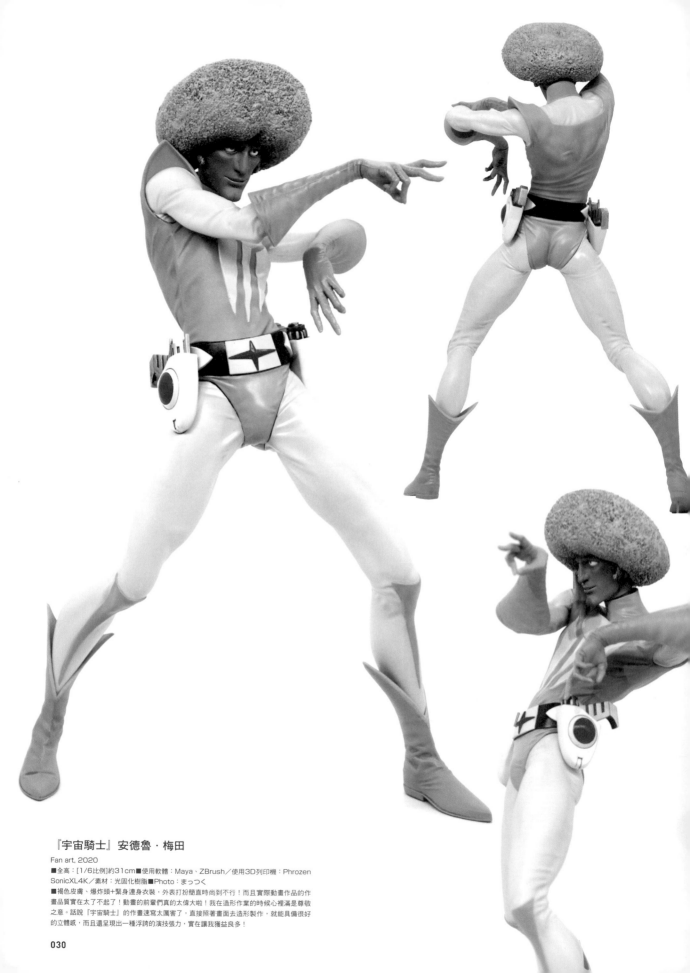

『宇宙騎士』安德魯・梅田

Fan art, 2020
■全高：[1/6比例]約31cm■使用軟體：Maya、ZBrush／使用3D列印機：Phrozen SonicXL4K／素材：光固化樹脂■Photo：まっつく
■褐色皮膚、爆炸頭＋緊身連身衣裝，外表打扮簡直時尚到不行！而且實際動畫作品的作畫品質實在太了不起了！動畫的前輩們真的太偉大啦！我在造形作業的時候心裡滿是尊敬之意。話說『宇宙騎士』的作畫速寫太厲害了，直接照著畫面去造形製作，就能具備很好的立體感，而且還呈現出一種浮誇的演技張力，實在讓我獲益良多！

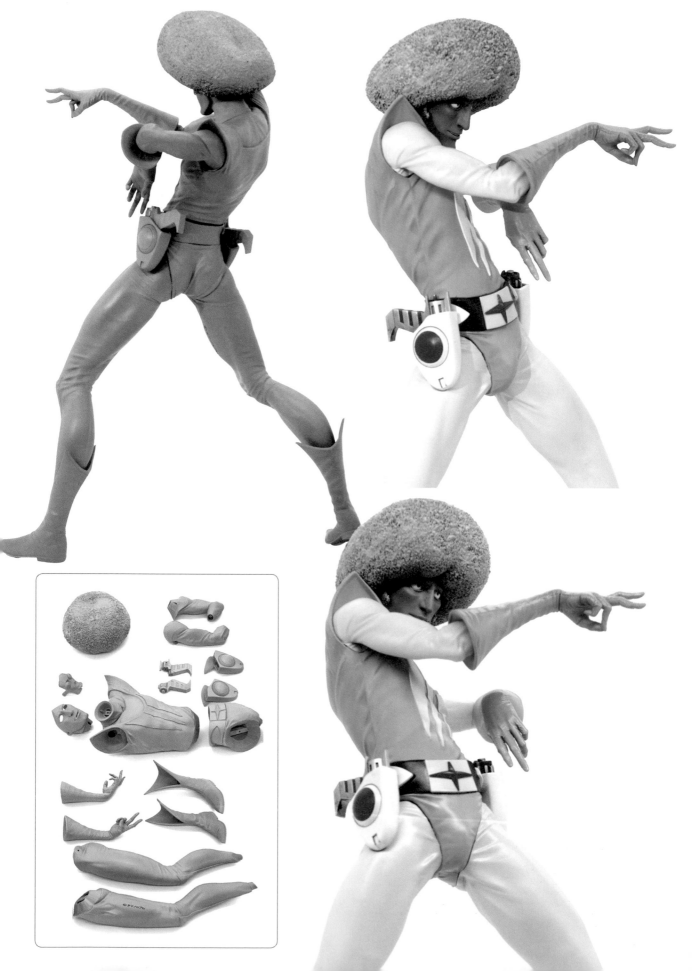

世界的女性
頭部雕像系列#1
德國篇「海加」

Original Sculpture, 2020

■全高：
[1/7.5比例]約9.7cm、[1/8比例]約9.4cm、[1/8.5比例]約9cm（以上皆包含底座）

■使用軟體：Maya、ZBrush／使用3D列印機：Phrozen SonicXL4K／素材：光固化樹脂

■Photo：まっつく

■這次是以腮幫子及下巴形狀明顯的健壯女性為印象進行製作的造形。我很喜歡製作臉部，心想著總有一天要將所有不同類型的女性臉都製作成系列作品，所以就擅自取了一個 "World Women's Head Series" 的系列名稱。

順帶一提，之所以會開始製作這件作品的契機，是來自與位於秋葉原的歷史人物模型專門店Miniature park的店長一段閒聊……˘˘所以才會配合外國生產的胸像模型的比例設定。

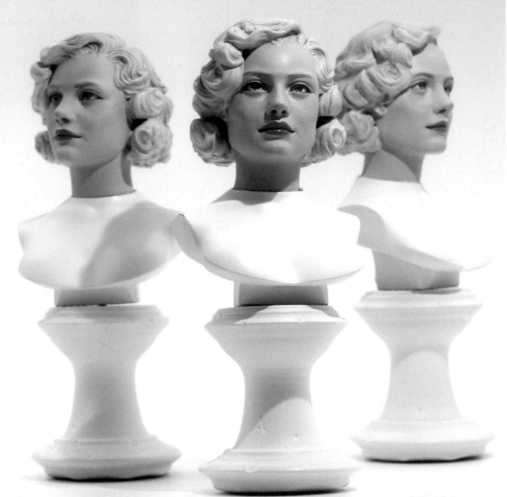

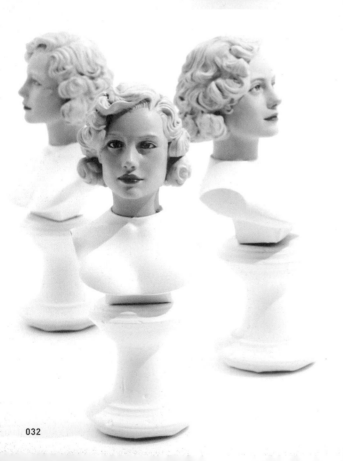

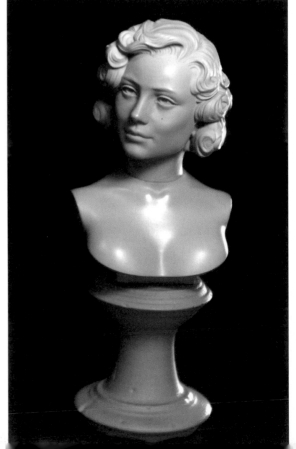

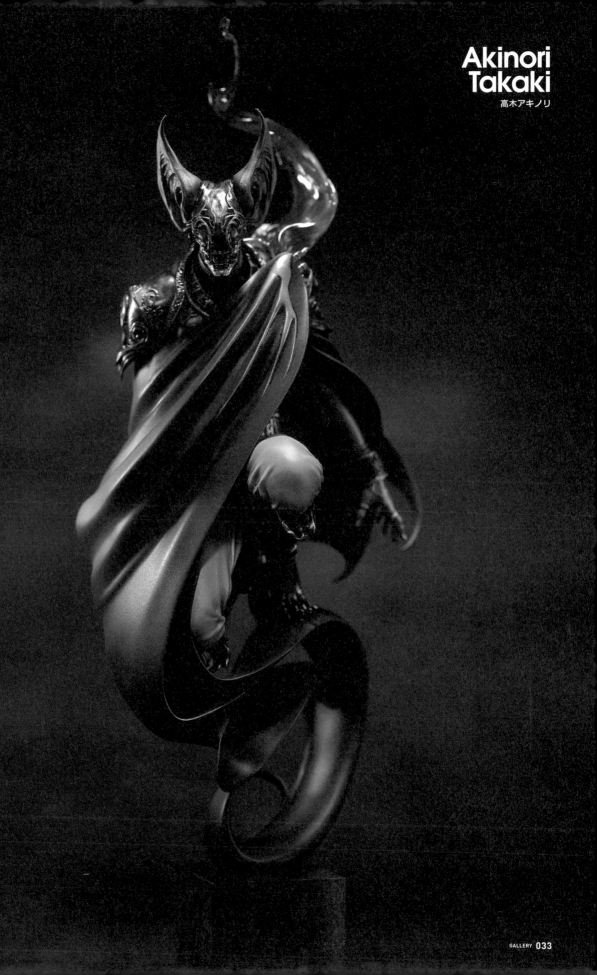

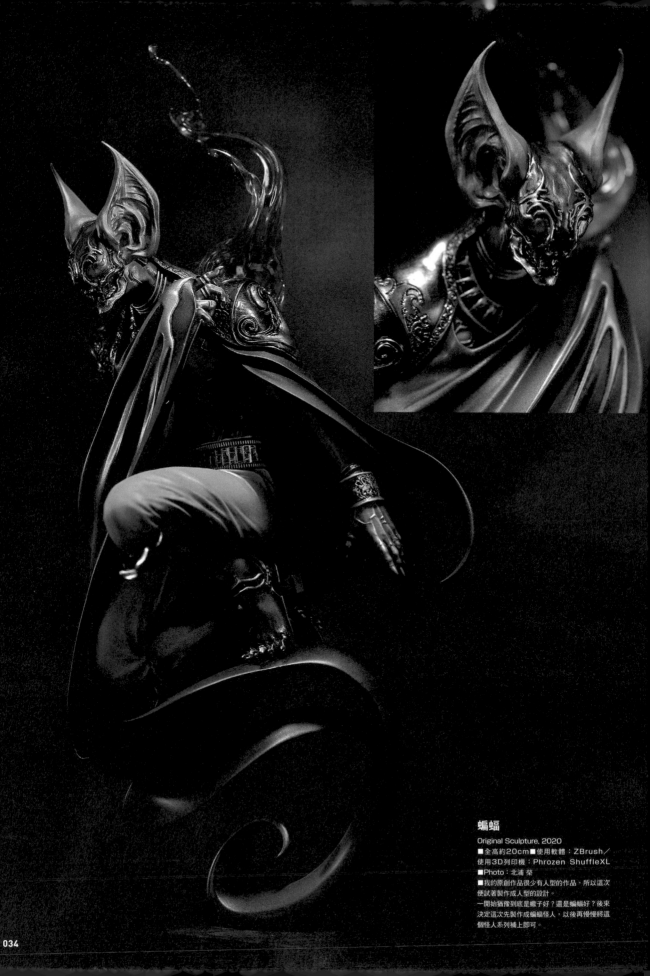

蝙蝠

Original Sculpture, 2020
■全高約20cm■使用軟體：ZBrush／
使用3D列印機：Phrozen ShuffleXL
■Photo：北浦 榮
■我的原創作品很少有人型的作品，所以這次
便試著製作成人型的設計。
一開始猶豫到底是蠍子好？還是蝙蝠好？後來
決定這次先製作成蝙蝠怪人，以後再慢慢將這
個怪人系列補上即可。

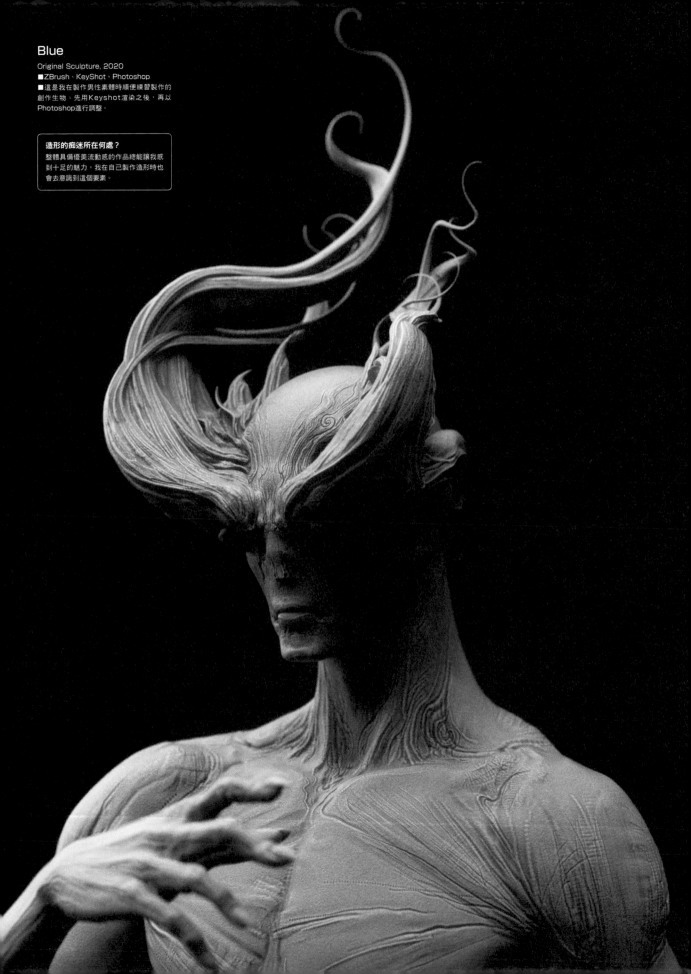

Blue

Original Sculpture, 2020
■ZBrush、KeyShot、Photoshop
■這是我在製作男性素體時順便練習製作的
創作生物。先用KeyShot渲染之後，再以
Photoshop進行調整。

造形的痴迷所在何處？
整體具備優美流動感的作品總能讓我感
到十足的魅力，我在自己製作造形時也
會去意識到這個要素。

玉龍

Original Sculpture, 2019
■ZBrush

■一提到龍，就會聯想到手中抓著一顆寶玉的印象。於是我就設定成那顆寶玉是在龍誕生的那一刻起就抓在手上，一直到龍長大成年後仍然非常寶貝的情景。

當我請大山龍老師點評還在製作中的CG，老師給了我「抱在懷中的寶玉，看起來就像是稚魚身上的臍囊，很不錯哦！」的寶貴意見，所以我也很開心地將這個設定保留了下來。

如果有機會將作品列輪出來上色的話，我想要把那樣的印象也呈現出來。

高木アキノリ
(Akinori Takaki)
慣用Super Sculpey樹脂黏土及ZBrush進行造形。今年希望能增加原創角色人物的造形作品。

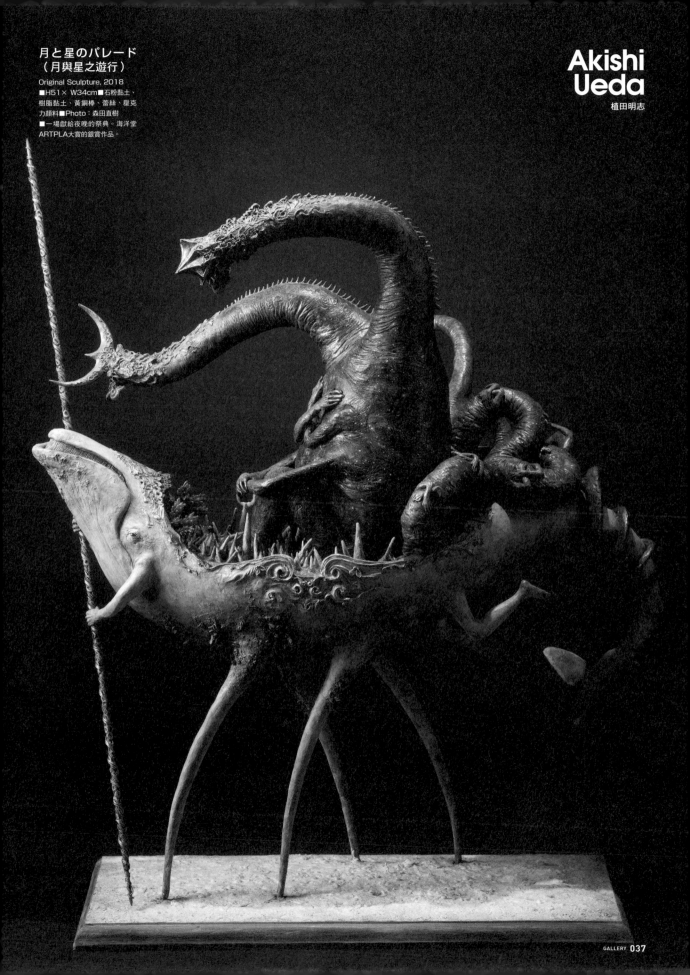

月と星のパレード
（月與星之遊行）

Original Sculpture, 2018
■H51× W34cm■石粉黏土、
樹脂黏土、黃銅棒、蕾絲、壓克
力顏料■Photo：森田直樹
■一場獻給夜晚的祭典。海洋堂
ARTPLA大賞的銀賞作品。

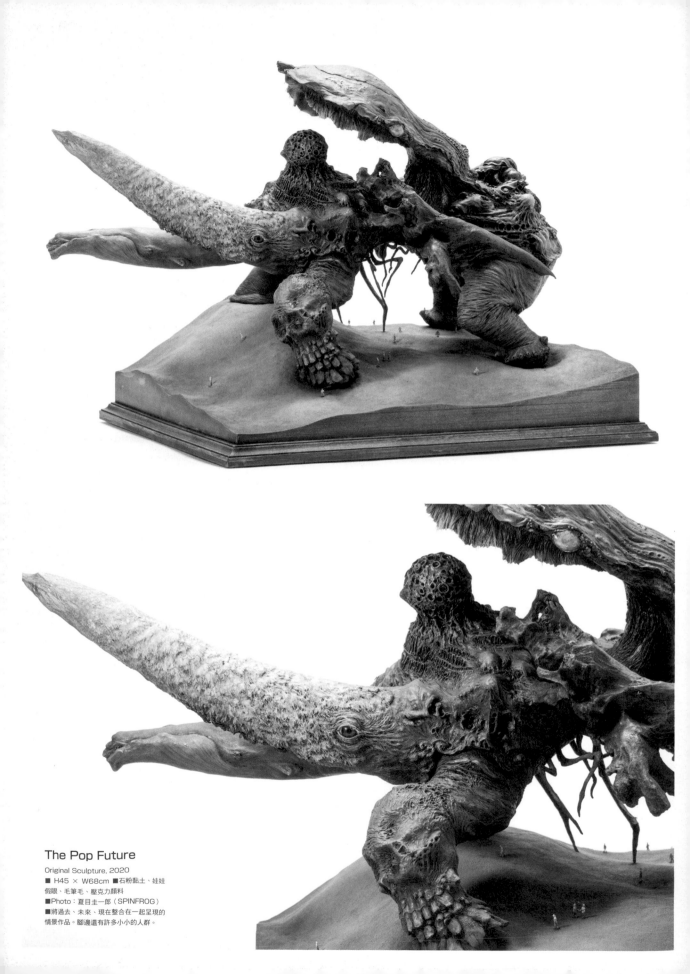

The Pop Future

Original Sculpture, 2020
■ H45 × W68cm ■石粉黏土、娃娃
假眼、毛筆毛、壓克力顏料
■Photo：夏目圭一郎（SPINFROG）
■將過去、未來、現在整合在一起呈現的
情景作品。腳邊還有許多小小的人群。

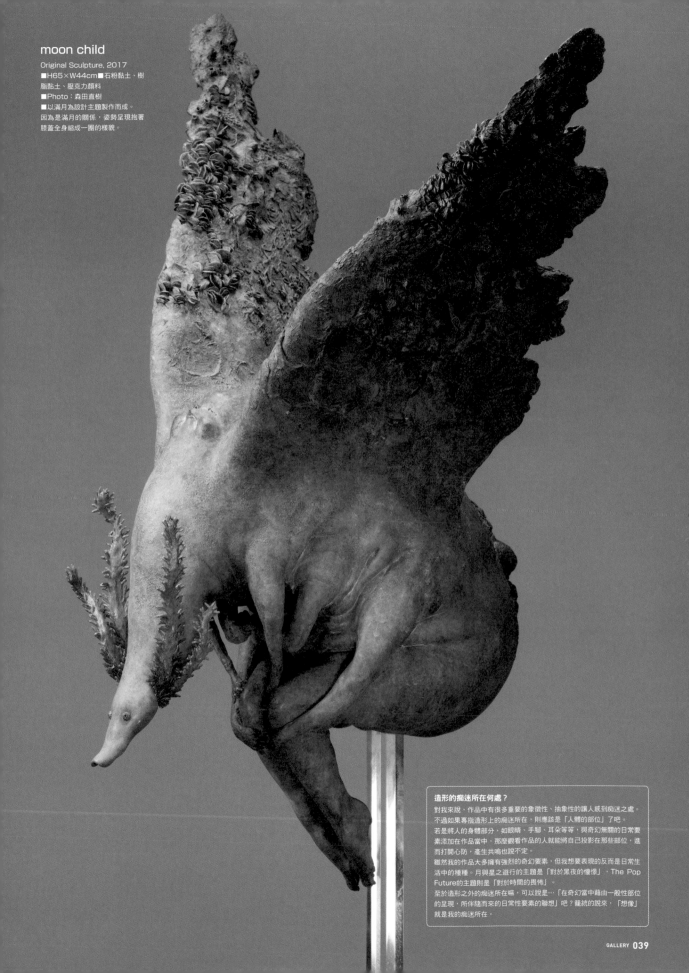

moon child
Original Sculpture, 2017
■H65×W44cm■石粉黏土、樹脂黏土、壓克力顏料
■Photo：森田直樹
■以滿月為設計主題製作而成。因為是滿月的關係，姿勢呈現抱著膝蓋全身縮成一團的樣貌。

造形的痴迷所在何處？
對我來說，作品中有很多重要的象徵性、抽象性的讓人感到痴迷之處。不過如果專指造形上的痴迷所在，則應該是「人體的部位」了吧。

若是將人的身體部分，如眼睛、手腳、耳朵等等，與奇幻無關的日常要素添加在作品當中，那麼觀看作品的人就能將自己投影在那些部位，進而打開心防，產生共鳴也說不定。

雖然我的作品大多擁有強烈的奇幻要素，但我想要表現的反而是日常生活中的種種。月與星之遊行的主題是「對於黑夜的憧憬」，The Pop Future的主題則是「對於時間的畏怖」。

至於造形之外的痴迷所在嘛，可以說是…「在奇幻當中藉由一般性部位的呈現，所伴隨而來的日常性要素的聯想」吧？籠統的說來，「想像」就是我的痴迷所在。

植田明志
1991年生。以記憶以及憧憬為主
題，創作出許多讓人總能感到些許
哀愁悲傷氣氛的作品。
自幼年期即受到美術、音樂及電影
的濃厚影響，以超現實普普風格的
屬性為主軸，透過可愛的造形物，
或是奇妙的巨大生物等，表現出各
種不同類別的主題。
主要活動地點雖在日本國內，但於2019年在世界藝術競賽
「Beautiful Bizarre Art Prize」的雕刻部門獲得首獎，之後
便正式在英語圈中展開活動，甚至於亞洲圈內也成功舉辦了美術
館個展「祈跡」（中國北京）。

star
traveler
Original Sculpture,
2018
■ H42× W28cm
■石粉黏土、玻璃珠、木
材、壓克力顏料
■Photo：森田直樹
■一位謙恭有禮的旅人。
旅行在時空中。位於腹部
的臉部才是本體。

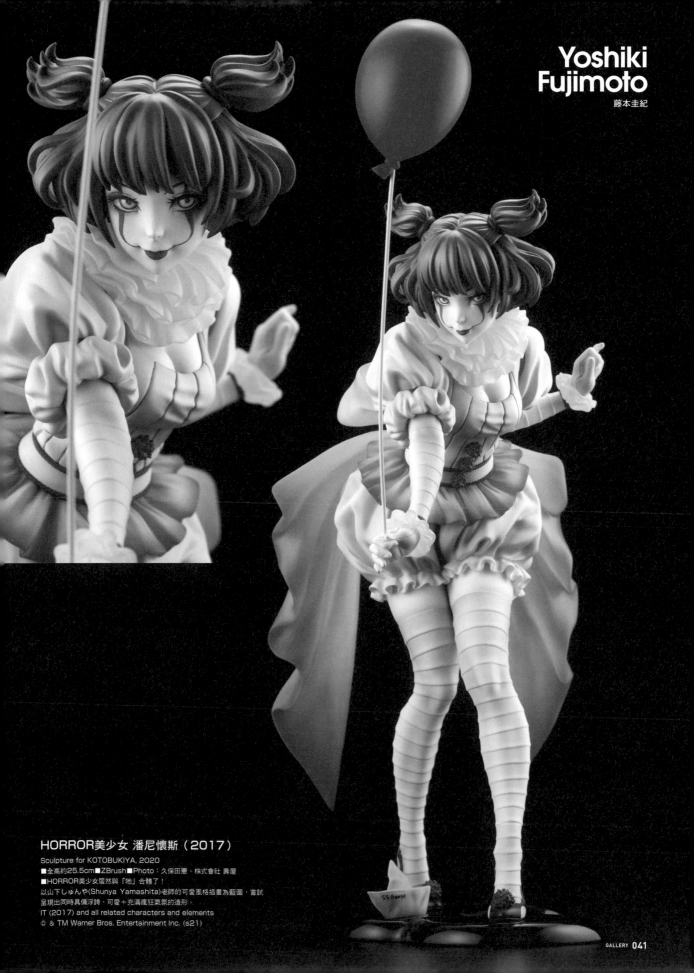

HORROR美少女 潘尼懷斯（2017）

Sculpture for KOTOBUKIYA, 2020
■全高約25.5cm■ZBrush■Photo：久保田憲、株式會社 壽屋
■HORROR美少女居然與「牠」合體了！
以山下しゅんや(Shunya Yamashita)老師的可愛風格插畫為藍圖，嘗試
呈現出同時具備浮誇、可愛＋充滿瘋狂氣氛的造形。
IT (2017) and all related characters and elements
© & TM Warner Bros. Entertainment Inc. (s21)

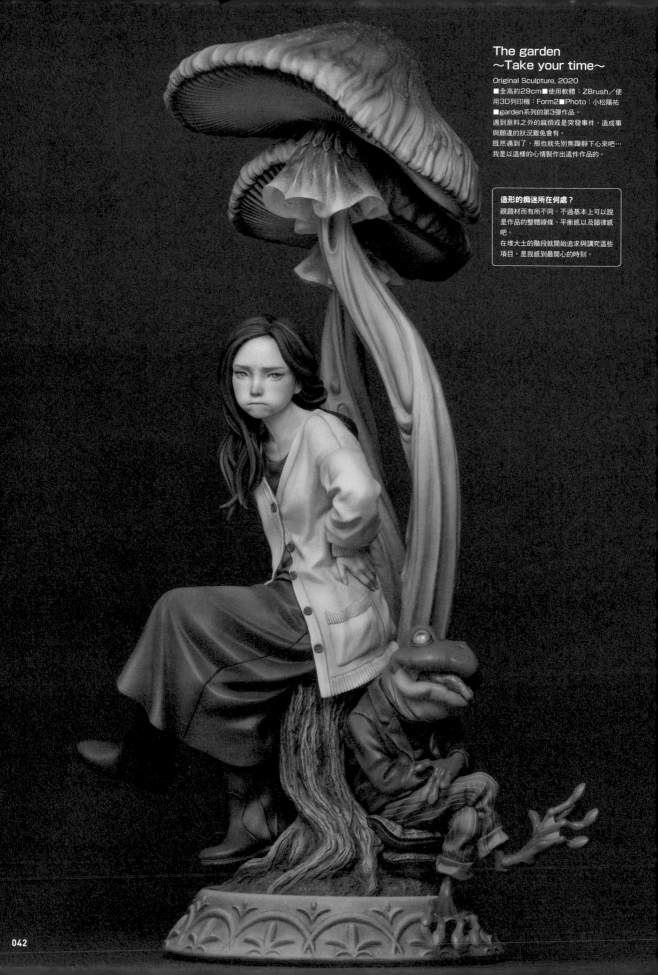

The garden
~Take your time~
Original Sculpture, 2020

■全高約29cm■使用軟體：ZBrush／使用3D列印機：Form2■Photo：小松陽祐

■garden系列的第3彈作品。
遇到意料之外的麻煩或是突發事件，造成事與願違的狀況難免會有。
既然遇到了，那也就先別焦躁靜下心來吧…
我是以這樣的心情製作出這件作品的。

造形的痴迷所在何處？
視題材而有所不同，不過基本上可以說是作品的整體線條、平衡感以及韻律感吧。
在堆大土的階段就開始追求與講究這些項目，是我感到最開心的時刻。

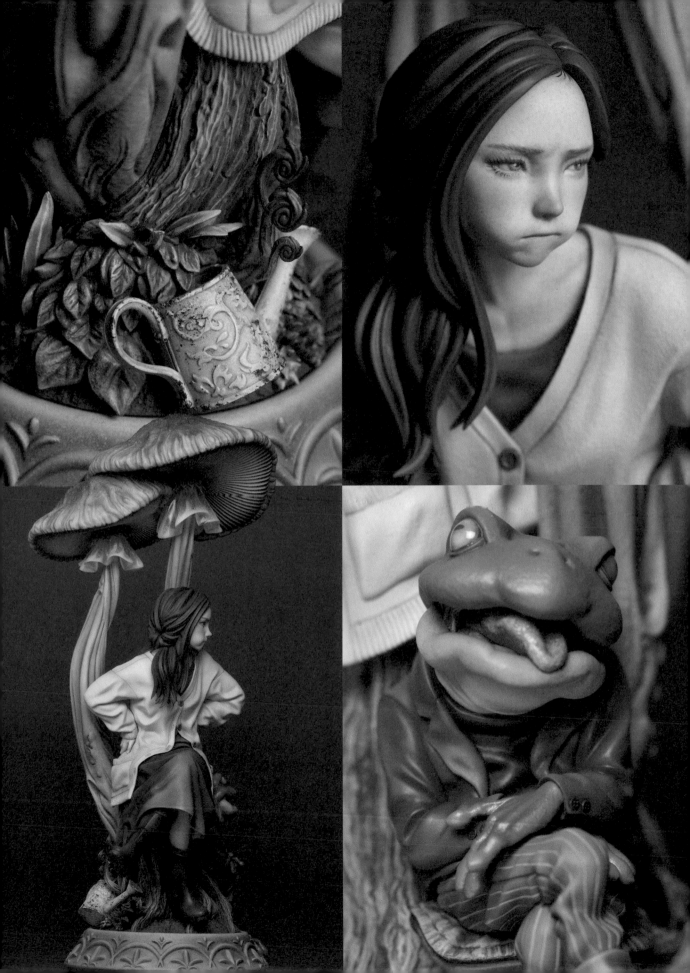

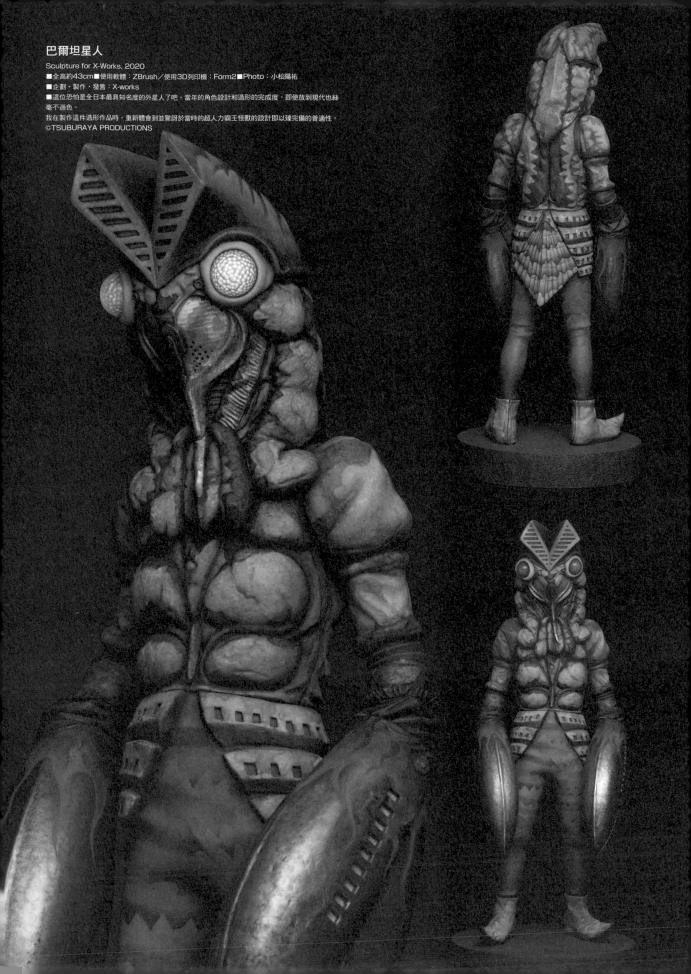

巴爾坦星人

Sculpture for X-Works, 2020

■全高約43cm■使用軟體：ZBrush／使用3D列印機：Form2■Photo：小松陽祐
■企劃・製作・發售：X-works
■這位恐怕是全日本最具知名度的外星人了吧。當年的角色設計和造形的完成度，即使放到現代也絲
毫不遜色。
我在製作這件造形作品時，重新體會到並驚訝於當時的超人力霸王怪獸的設計即以臻完備的普適性。
©TSUBURAYA PRODUCTIONS

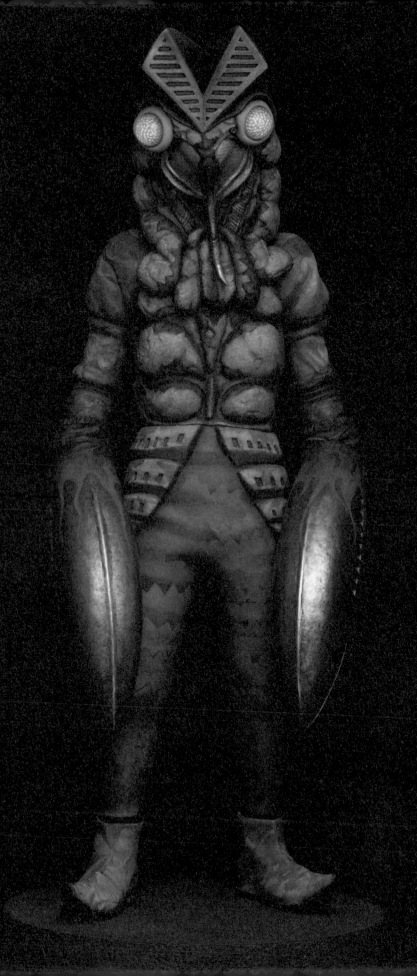

藤本圭紀
自大阪藝術大學雕刻科畢業
後、進入株式會社M.I.C.任
職。參與許多商業原型的製
作，於2012年開始製作原
創造形作品。2015年獲選
豆魚雷ＡＡＣ第3彈作家。
2017年開始以自由工作者
的身份持續活動中。

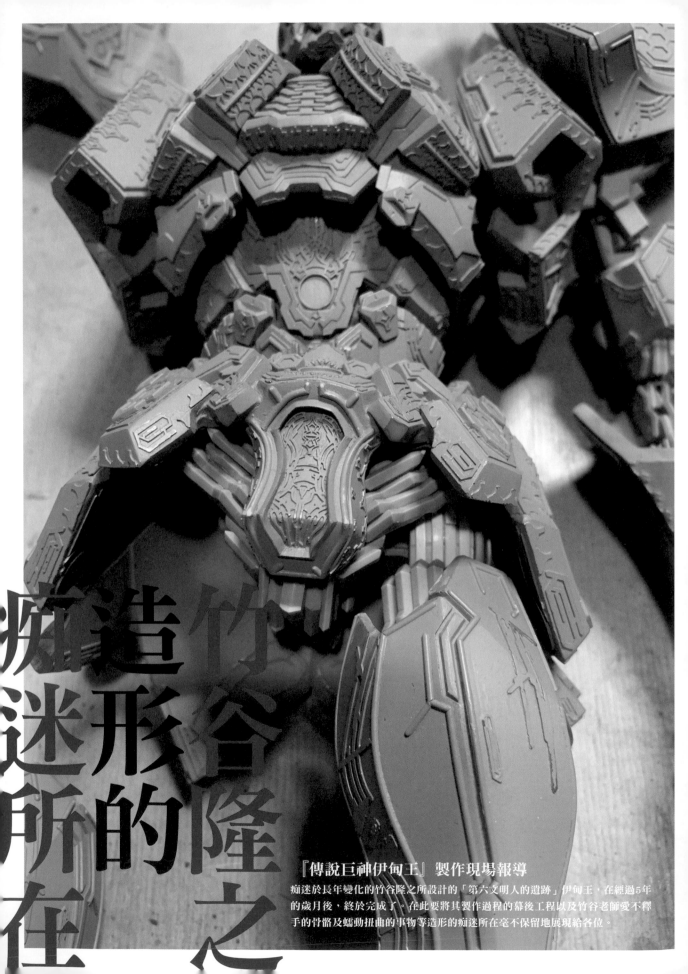

痴迷所在 造形的 竹谷隆之

『傳說巨神伊甸王』製作現場報導

痴迷於長年變化的竹谷隆之所設計的「第六文明人的遺跡」伊甸王，在經過5年的歲月後，終於完成了。在此要將其製作過程的幕後工程以及竹谷老師愛不釋手的骨骼及蠕動扭曲的事物等造形的痴迷所在毫不保留地展現給各位。

造形的流程

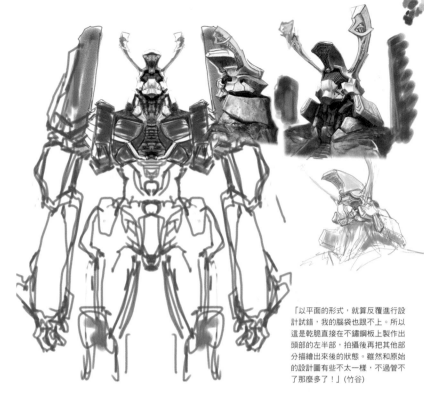

——請問您的製作流程是原型→3DCG→列印輸出→張貼蝕刻片嗎？

其實本來是想要委託業者來幫我用數位資料的形式將細節製作出來，可惜因為本來要委託的對象排不出時間，加上受限於預算，所以沒辦法這麼做……不過還是對方至少幫我把外形架構以數位的方式製作出來……你也知道製作成左右對稱實在是一件既不容易又很麻煩的事情。所以我先用環氧樹脂補土製作出左半身，然後再請熟識的公司來幫我掃描、左右翻轉、全身3D化，最後再列印輸出成形，來代替我先前幫他們做事的酬勞。

接下來就是最後修飾的時候再貼上外觀的細節裝飾。我想說這裡的細節只可以用蝕刻片來呈現了，於是就畫了設計圖委外製作。就在這樣一來一往的過程中，交期不斷的逼近……沒辦法該做的還是得做下去。張貼蝕刻片的工作是麻煩藤岡ユキオ先生、谷口順一先生還有磨田圭二朗幫我完成的。預算的限制一下子就超過了，所以中途我便不再去管它，不合算也只能硬著頭皮做完了(還好後來業主有幫我追加預算)。

——一開始就是以後續要張貼蝕刻片為前提來設計的嗎？

其實沒有預設前提，純粹只是不想要讓表面看起來太過雜亂，而且這是身形巨大的角色，不由自主地幻想起來如果拍成真人版電影會怎麼樣呢……我知道這次並非真人版電影的企劃，只是我個人的妄想，不過既然有了這樣的想像，就試著依照那樣的思路去設計了。另外就是在時間排程上也來不及以數位的方式製作細節。

——蝕刻片是如何設計製作出來的呢？

先在PC電腦上描繪幾種不同的設計圖，然後發包給THREE SHEEPS DESIGN以黃銅與銅這2種不同材質製作出各式各樣不同尺寸的蝕刻片。

——事先有已經決定要在全身的何處張貼什麼尺寸大小的蝕刻片嗎？

其實沒有事先決定。所以我設計的都是泛用性較高，而且可以切割使用的形狀。不過事實證明我的想法太天真了……應該要再多製作幾種不同的樣式的。

——凸起的模樣是以3DCG製作的嗎？

沒有。以3DCG輸出的只有臉部而已。除了刻線挖坑及蝕刻片以外的凸起部分全都是使用三角塑膠棒手工

製作完成……明明都已經是這個時代了說……(笑)。我以後再也不會犯同樣的錯誤了。不過這個故事其實還有後續。交期就這樣被我一延再延了好幾年，總算交件之後，threezero問我說「是不是掃描成數位檔案比較好呢？」……因為那樣比較容易保持製作的精度，而且現在製作關節和可動部位的時候，都要有3D數據才比較方便作業，諸如此類……我也只能心虛的說「那就麻煩了！」。

——模樣有什麼特別的涵意在內嗎？

如果是出自人類之手製作的話，確實應該去思考「基於這樣的原因，所以形成那樣的形狀」，不過伊甸王是由外星人製作而成，所以刻意設計成讓人不明究理的模樣。人類製作的物品，往往裝飾性與功能性的區別可以一目了然，但是外星人製作的物品，就很難區分何者為裝飾性？何者又是功能性？我的設計就是刻意想要呈現出這樣的感覺。話雖如此，但又希望觀看者見到那些部分，能去想像這應該有什麼目的吧。伊甸王的設定是全身皆武器，全身都有飛彈發射口之類的部位。所以設計成身上到處都有六角形的孔洞，

讓人想像飛彈會用那些部位發射出來的感覺。其實原本我還想要將這樣的設計分佈地得更密集一些，張貼的蝕刻片也能排列得更細微緊湊一些，但最後還是沒辦法充分製作出來……

——最後的配色會像原作那樣五彩繽紛嗎？

這個嘛，總之是以紅色為主的。預計正式產品與工廠塗裝上色樣本都還要經過舊化處理。

——果然還是很難接受高彩度的原色嗎？

我已經下定決心，在我的人生中絕對不會使用到金紅色(印刷用語，彩度最高的紅色原色)(笑)。

竹谷版伊甸王的重新調整再設計

——這次的案子，一提到是機器人，心裡首先想到的果然還是伊甸王嗎？

沒錯。一開始就直接想到是伊甸王了。當年在電視上播

「我只是隨手畫了幾個圖形花紋，多虧了THREE SHEEPS DESIGN的土井先生幫我修改成正式的設計圖，並且依照蝕刻片的設計法則來調整配置及組合的方式，最後才能完成這些精度超高的蝕刻片零件。右方是想要夾在透明零件裡面，有樣學樣畫出來的伊甸能源的指示器圖形。」(竹谷)

「以平面的形式，就算反覆進行設計試錯，我的腦袋也跟不上。所以這是乾脆直接在不鏽鋼板上製作出頭部的左半部，拍攝後再把其他部分描繪出來後的狀態。雖然和原始的設計圖有些不太一樣，不過管不了那麼多了！」(竹谷)

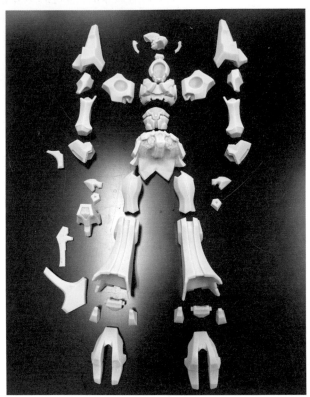
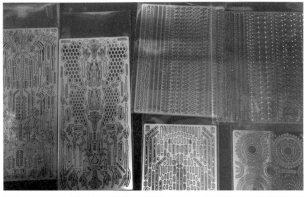
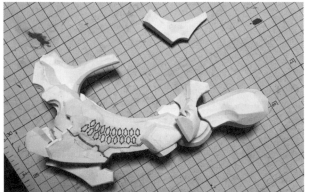

「左方是將我製作的左半身交BLAST公司幫忙掃描→數位資料化→左右合併3D列印輸出後的成品。受限於工作排程和預算的關係,沒辦法顧及到細部細節了……殘念!右上是THREE SHEEPS DESIGN公司交件給我的蝕刻片零件。啊啊!看上去多麼美啊啊啊啊!右下是為了要送去掃描而以環氧樹脂補土反覆試錯製作中的左腳」(竹谷)

放的時候,我還是阿佐美(阿佐谷美術專門學校)的學生。和我一起從札幌來到東京,住在隔壁的境同學很喜歡富野由悠季老師的作品。他很推薦這部作品,直說「真的很了不起」「劇情超灰暗的」,最後是一邊聽著境同學在旁邊解說,一邊把電視重播和電影版看完了。

故事的結局帶給我不小的衝擊,所以一直印象很深刻,不過剛開始看的時候,和同學及其他朋友共同的感想是「故事背景設定明明是遺跡,但機器人卻設計成這樣……」。與其說是背叛了自己原本的期待,不如說遺跡裡居然埋藏的是這種設計的機器人,反而讓人感到太厲害了。我從以前就常常會有某件作品如果是讓我來做的話,一定要調整設計過,甚至是重新再設計過的想法。但這次到底要怎麼重新設計其實一點頭緒也沒有。所以我甚至還去買了「1/600比例 伊甸王 傳說巨神伊甸王 姿勢可動模型」這個700日圓左右的塑膠組合模型回來。記得是被可以擺出飛彈發射姿勢的宣傳字句所吸引了。而且我還用筆刀一點一點地在全身加上刻紋加工……因為產品的尺寸過小,不適合使用壓克力切割刀來刻線挖洞,只好用筆刀來做表面的加工了……當年我滿腦子只有像星際大戰那種類型的SF科幻電影。所以我記得當年在模型全身都加上了四角形的刻紋。那時候好像也是塗裝成這個顏色的樣子。

——打從當年,就已經建立起所謂的竹谷風格了嗎?

這怎麼可能(笑)。

那時別說做不出六角形,根本只是簡單的上下左右方向的四方形而已。上下左右,最多加上偶爾對角斜邊吧(笑)。然後排列得滿滿的。

——如果有真人版電影的委託案件的話,您會怎麼設計?

如果可以讓我從零開始設計的話,我應該會設計成不一樣的外觀造型。不過這次因為需要考量到大家原本

認知的伊甸王的造型設計,而且還要顧及產品銷售時,像這樣的調整設計程度還可以被接受(?)吧……大概是這樣。我說太多了,再說下去就沒人願意買單了(笑)。如果說要讓伊甸王出現在真實世界的話,應該會有很多「這裡還是那樣設計比較好」的地方吧,我覺得能讓地球人看到伊甸王後覺得是「遙遠的存在」最好……。不過後來每次都好像設計得太過遙遠了……不知不覺走過頭了(笑)。

——如果業主允許您自由設計的話,當初您會怎麼做?

這個嘛,應該是會更有成田亨老師的風格吧……一種無法用邏輯去理解的設計,也就是外星人的設計。我會想要加入像那樣的要素。像我這個年代的人,一說到宇宙人或是外星人,就會直接聯想到成田老師的設計。像那種就已經是「遙遠的存在」的感覺了。雖然外型看起來似乎有點像人類,但又早已經和人類完全沒有任何關聯的那種感覺。

——翹起的手指和粗壯的大腿感覺起來很有竹谷老師的風格呢。

手指是用來連接伊甸王神槍的特製裝置,所以我將其設計成看起來就像是連接器的感覺。戰鬥的時候也不是透過雙手緊握揮拳的攻擊方式。形體巨大,乍看之下似乎不像是適合攻擊的造型設計,但又擁有恐怖的強大力量,這樣又更能給人伊甸王身為神祇的印象。所以我採取了這樣的調整設計方式。

——手臂似乎也很長呢。

以前在美術課的時候,老師在課堂上經常提到描繪人體的時候,如果(手臂)描繪得太短的話,看起來就不會是一幅漂亮的畫。西方人的手臂確實比蒙古人種的手臂更長一些,可能也被植入了手臂愈長愈符合美術的刻板審美觀吧(笑)。嗯,不過在這裡我主要考量的是

整體的比例均衡啦。

竹谷老師的痴迷所在

年輕的時候我很喜歡描繪手部。不管是速寫或是素描的形式都喜歡。手部可以表現出各種不同的情感,做出各種不同的動作,我覺得手部的表情實在太重要了,所以很喜歡這個部位。

因為工作性質的關係,我很少有機會可以去描繪人類的素顏表情,只有手部還比較有可能。另外,我也不討厭描繪腳部,在美術的觀點來說,將腳趾描繪得比實際上更長一些,看起來會更美麗……所以我喜歡將腳趾畫得更長一些。這樣看起來比較華美。『無限住人』的沙村廣明老師在描繪女性的腳部時,一定會把腳趾畫得很長。我每次看著連載都覺得畫得真好看。啊,作品受歡迎的本質並非在那裡就是了……。

——除了人體以外,還有什麼痴迷之處嗎?

我喜歡骨骼,就算一整天看著骨骼也不厭倦。不過話說回來,不限於骨骼,只要是自然的現象也都喜歡。像是河川中的流水,天空中的浮雲,我都可以發著呆看上一整天。另外就是自然的造形物了吧。像是樹木、岩石、地層這些也都很好。生物的形體也不錯,我很喜歡觀察這些。其中尤其喜歡觀察骨骼,因為骨骼是「原本有生命」的。骨骼中間有著可以讓神經通過的孔洞,而且形狀各異,造成可以活動的範圍各有不同。我很喜歡去觀察這些現象。

——到目前為止,有沒有看到後覺得「這塊骨頭好漂亮!」的情形?

這個嘛,其實每塊骨頭都很美麗啦。要說比較有趣的案例嘛,像是日本比較少見的動物……沙漠疣豬或是長頸鹿之類。第一次看見長頸鹿的骨骼是在博物館裡

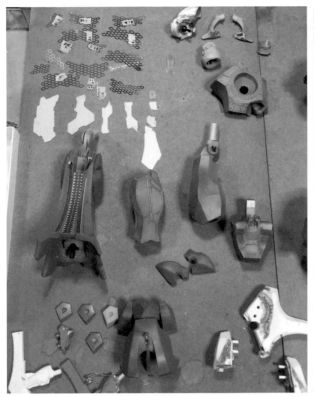
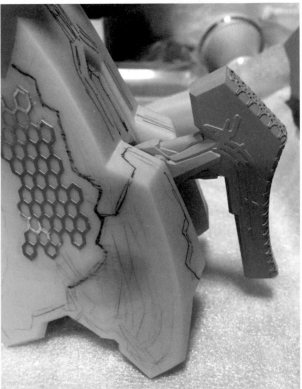

「這是為了要向threezero報告『我有努力在工作……』而將所有零件排列在一起的照片。右側是開始將蝕刻片零件張貼在3D列印輸出品表面的階段。「我們辛辛苦苦的貼好蝕刻片後，結果還是要送去掃描？所以才告訴您一開始就直接以數位方式加工不就好了嗎？」咦？我怎麼好像聽到有誰在這麼說……應該是我聽錯了吧。下方是將完成後的原型暫時組裝起來的狀態！」(竹谷)

面。沙漠疣豬則是從以前我就覺得這種動物真是帥氣。獠牙的生長方式很有趣。我也蠻喜歡飛機的，有一種型號叫做A10的攻擊機，曖稱就叫做「疣豬」。因此我試著查詢過關於沙漠疣豬的資料，發現「疣豬的頭蓋骨未免也太帥了」，從那次以後我就一直很想要收藏一個疣豬的頭蓋骨。

──聽說您也喜歡神社的鳥居。
說得沒錯！鳥居對於日本人來說應該是相當具有威力吧。比方說在不想被人隨地小便的地方，即使只是架設一座小小的鳥居，就再也沒人敢在那裡放肆，像這樣的威力實在太令人佩服了。另外我也很喜歡透過閱讀資料來探究日本的古老的事物。我在「畏怖的造形」書中曾經描繪過一座鳥居，當時就想說如果讓繩文時代的圖樣與鳥居的造型結合在一起的話，想必會很有趣。雖然我將鳥居用來當成幻想的材料，但要說是否了解真正意義上的鳥居，其實我是完全不懂的(笑)。我知道鳥居有很多種不同的形式，但畢竟沒有前往各地的神社去實地取材過。頂多只是在偶爾經過鳥居的時候，以「這個不錯哦」的心情，拍下幾張照片罷了。
我在老家(北海道)有看過用聚氯乙烯(PVC)樹脂建成的鳥居。雖然外表塗成紅色，但因為是PVC樹脂材質的關係，塗料已經變得斑駁了。我猜可能是木製鳥居朽壞得很快，最後乾脆用PVC樹脂來興建好了(笑)。那是在一條山路上的小祠堂前面的鳥居，第一次看到時還是不禁在心裡嘀咕著「怎麼是用PVC樹脂蓋的啊？」。因為紅色的PVC樹脂看起來就像是伊旬王一樣，於是我曾經在腦海中幻想著那座鳥居可以變形成為機器人的場景，並在夜深人靜時以半開玩笑地心情將它描繪出來過。我這樣算是勉強把話題又拉回到正題了吧(笑)。

──不過到頭來選用的色彩仍然不是高彩度的原色吧。
確實如此。如果是影像作品的話，設計成機器人啟動時

顏色會產生變化，或者是表層會零零落落地剝落下來，顯露出底下的高彩度原色也可以，但既然是歷經了長年變化……還是我選擇的這種顏色比較不容易產生誤會吧。橫山光輝老師有一部叫做「異人」的漫畫作品，裡面也有機器人登場。是一個名為蓋亞的機器人被深埋在海中，經過了數百、數千年的時間。某一天突然在海面上現身，結果全身上下都長滿了藤壺。當機器人啟動時，身上的藤壺不斷地掉落下來，我覺得這樣的場景實在是太帥氣了。我從小就深受這樣的場景畫面影響，導致後來看到剛從工廠出爐的新產品都一點也感受不到魅力……。

──聽起來您還真是位奇怪的孩子。
不不不！我覺得經過長年變化後的狀態應該是任誰都會喜歡才對呀……。

──您是不是喜歡藤壺這類密集排列的東西呢？
說到這個，我確實有點喜歡會讓人背脊發涼的東西。不過生物來說的話，其實我不是很喜歡密集叢生的東西。在我小的時候曾經有一次踩死一隻糙瓷鼠婦，結果肚子裡孵化著數不清的幼蟲跑出來滿地蠕動。看到朝向四面八方逃竄的幼蟲，瞬間感到「哇啊，好可怕！」，不過我的工作內容常常需要設計一些讓人看到會覺得心裡不舒服的怪物或是怪獸，知道什麼樣的東西可以引起觀看者生理上的厭惡感，對於設計師來說是可以好好加以利用的知識，所以便強迫自己接受它了。如果一開始就加以拒絕的話，那麼就無法進一步獲得知識了！所以千萬不能存著歧視的心態……我是這樣想的啦。

──所以伊旬王的設計才會像這樣密密麻麻的感覺嗎？
這麼說好像不太對……不過……也在根本之處其實兩者有所連結也說不定。好吧，就當作是這樣好了！

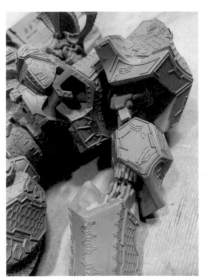

竹谷隆之　Takayuki Takeya
造形家。生於1963年12月10日，北海道出身。阿佐谷美術專門學校畢業。參與影像、電玩遊戲、玩具相關的角色人物設計、應用設計以及造形工作。
主要的出版物有：『漁師の角度・完全增補改訂版』(講談社)、『造形のためのデザインとアレンジ 竹谷隆之精密デザイン画集』(Graphic社)、『ROIDMUDE 竹谷隆之 仮面ライダードライブ デザインワークス』(Hobby JAPAN)、『竹谷隆之 畏怖の造形』(玄光社)(繁中版『畏怖的造形』北星圖書公司出版)等等。

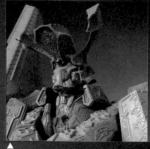

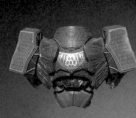

雖然大略的形狀是以3D印表機輸出，不過表面的精密細節全部都是以手工製作！除了蝕刻片之外，也使用了塑料棒作為裝飾。

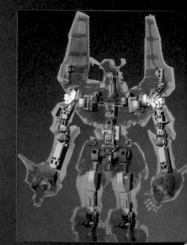

為了實現這件大尺寸的可動模型，內部骨架的關節機構是由threezero的開發部精心設計，並以鋅合金鑄型製作而成(圖像為開發中的狀態)。

這是將伊甸王「從地下挖掘出來，由遠古外星人製造的遺物」的這個設定提取到前面來凸顯的調整設計。全身都佈滿了「不清楚是裝飾還是具有功能意義的幾何圖形」讓人感覺距離地球的科技相當遙遠。然而在「保留原本設計的要素」這樣的調整設計的法則中，還是可以感受到對原版伊甸王的致敬與尊重。

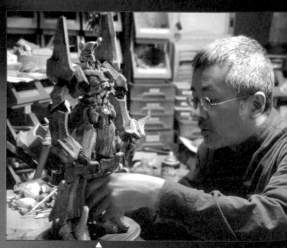

正在製作調整設計版伊甸王的竹谷隆之。

TAKAYUKI TAKEYA IDEON

「threezero」是香港的著名高品質可動模型製造商。在threezero的商品陣容中，「threezeroX」這個高級商品系列，將與世界上許許多多的藝術家共同推出以各自獨特的風格重新設計版本的可動模型。以動畫『傳說巨神伊甸王』為原作，在設計、原型製作以及開發上花費了5年以上的時間，在此誕生了「threezeroX竹谷隆之伊甸王」！這件全高約46cm，外表被緻密的細節所覆蓋的可動模型公開問世了。內部的可動骨架使用了金屬鑄造的技術，全身有125處以上的可動位置。

竹谷隆之將「第六文明人的遺跡」這一概念凸顯出來，塑造出彷彿經歷了悠久歲月的造形物。請各位仔細欣賞這件作品的超絕細節吧！

threezeroX 竹谷隆之 伊甸王

希望零售價格：USD999（日圓價格未定）
接受訂貨時間：2021年1月～3月
鑄幣設計・原型製作：竹谷隆之
原型製作協力：藤岡ユキオ・谷口順一・磨田圭二朗
規格：
　・全高約46cm的可動模型
　・搭配採用鋅合金鑄型的內部骨架
　・搭配LED發光裝置
　・125個以上的可動位置
　・附屬由竹谷隆之設計的專用立架
　・以ABS&PVC＆POM＆鋅合金製作之可動模型

Threezero線上商店：www.threezerohk.com
日本國內販賣者：GOOD SMILE COMPANY
threezero公式：
　・twitter @threezero_nwsjp
　・facebook threezero
　・Instagram threezerohk
　・日文部落格 www.threezeroblogjp.com

▲
本件塗裝樣本為竹谷隆之本人親自塗裝的範本。雖然造形本身充滿了竹谷隆之個人獨到的詮釋風格，但經過伊甸王特色的塗裝上色之後，任誰都能一眼識別出這就是伊甸王。

Shokubutu Shojo-en / Sakurako Iwanaga

植物少女園／石長櫻子

サロメ―天にあっては願わくは
（莎樂美―在天願作比翼鳥）

Original Sculpture, 2019-2020

■全高約12.5cm■原型：New Fando石粉黏土／塗裝樣本：樹脂鑄造■Photo：小松陽祐

■莎樂美只因為對方拒絕自己的好意，就想要取下對方的項上人頭，我將此解讀為這是她那還幼稚的純粹情感流露所致，因此選擇以純白色來作為整體的意象色在她那沉浸在天真無邪的喜悅裡的恍惚表情中，讓人感受到了瘋狂。

僅剩下首級的施洗者約翰則是以死亡的黑色來表現。即使已經失去生命，仍然那麼樣的高潔，正氣凜然的表情依舊不願正眼看向莎樂美。雖然這是以比翼連理為主題的作品，但事與願違。只靠單翼是無法在蒼穹飛翔的。

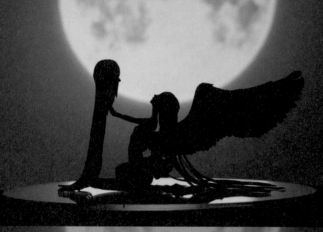

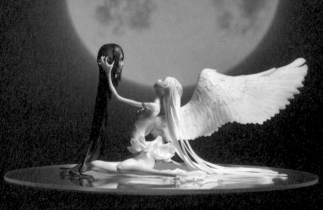

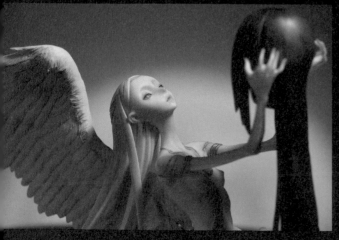

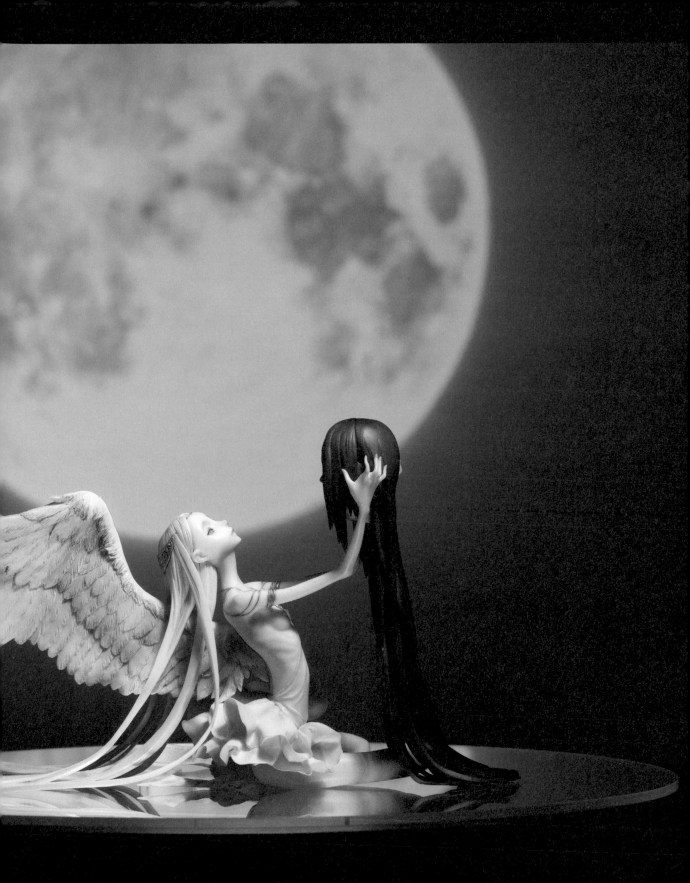

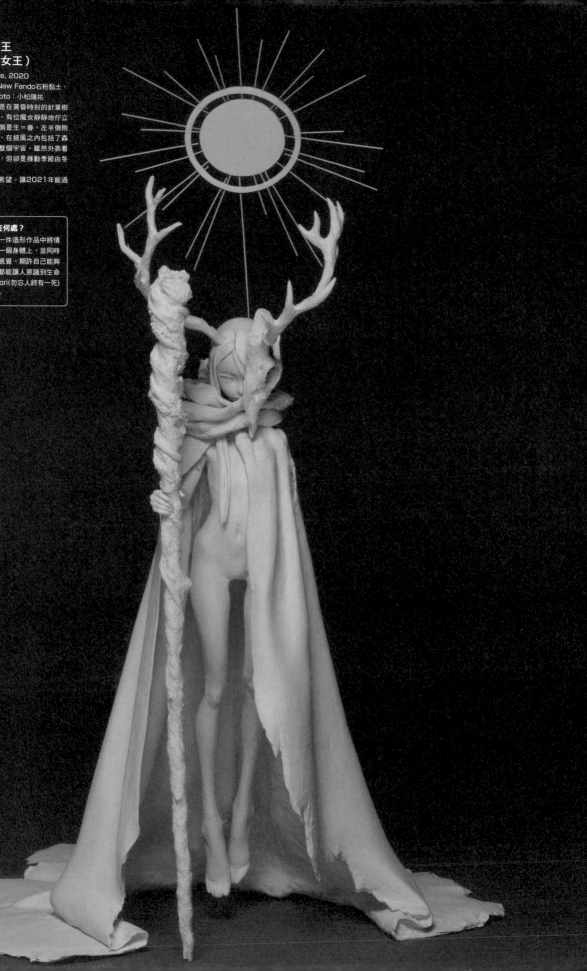

冬の森の女王
（寒冬森林女王）

Original Sculpture, 2020
■全高約30cm■New Fando石粉黏土、
黃銅、塑料板■Photo：小松陽祐

■在日出破曉又或是在黃昏時刻的針葉樹
林間的一塊雪原中，有位魔女靜靜地佇立
其中。身體的右半側是生＝春，左半側則
有死＝冬寄宿其中，在披風之內包括了森
羅萬象，甚至是一整個宇宙。雖然外表看
上去給人不吉之感，但卻是推動季節由冬
轉春的存在。
希望她能帶給世界希望。讓2021年能過
一個好年。

造形的痴迷所在何處？
肉感和骨感。在一件造形作品中將情
色與骨感結合在一個身體上，並同時
呈現出生與死的感覺。期許自己能夠
製作出每次見到都能讓人意識到生命
的Memento mori(勿忘人終有一死)
風格的造形作品。

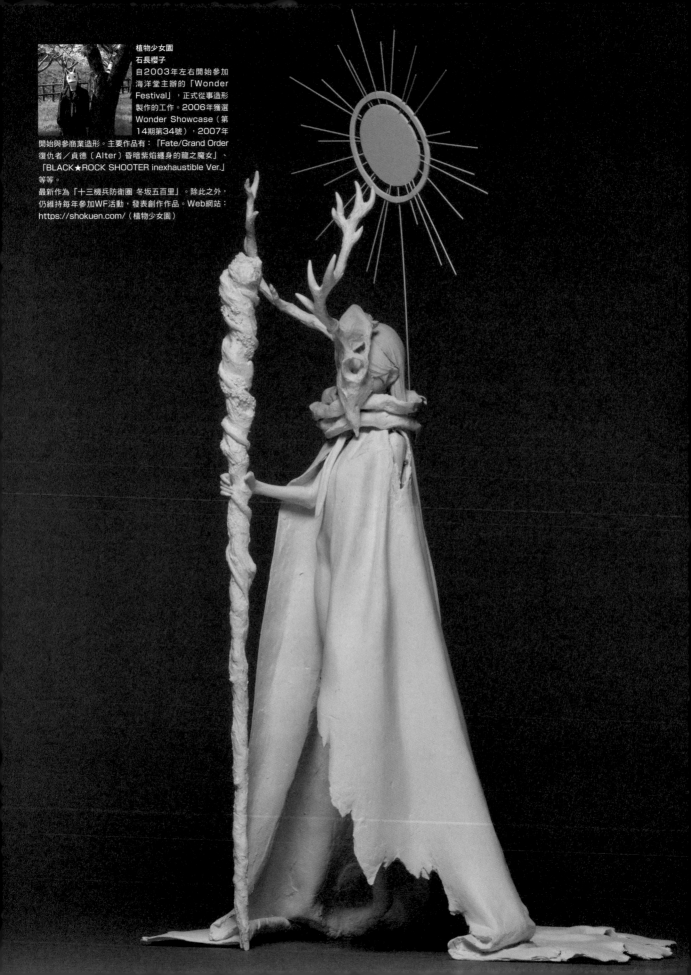

植物少女園
石長櫻子

自2003年左右開始參加
海洋堂主辦的「Wonder
Festival」，正式從事造形
製作的工作。2006年獲選
Wonder Showcase（第
14期第34號），2007年
開始與參商業造形。主要作品有：「Fate/Grand Order
復仇者／貞德〔Alter〕昏暗紫焰纏身的龍之魔女」、
「BLACK★ROCK SHOOTER inexhaustible Ver.」
等等。
最新作為「十三機兵防衛圈 冬坂五百里」。除此之外，
仍維持每年參加WF活動，發表創作作品。Web網站：
https://shokuen.com/（植物少女園）

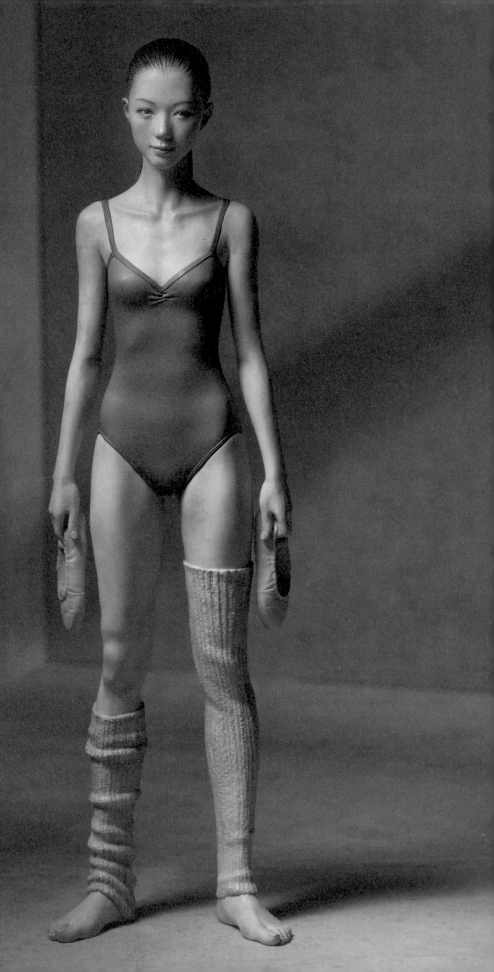

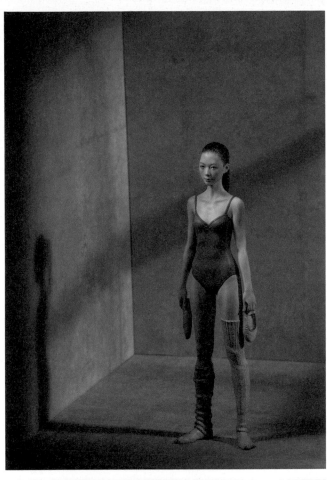

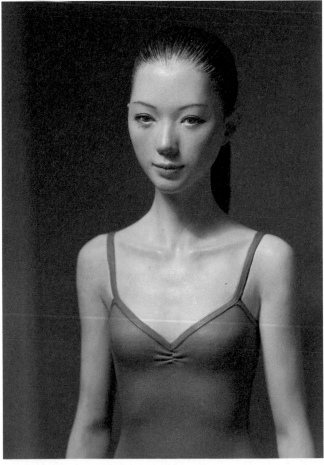

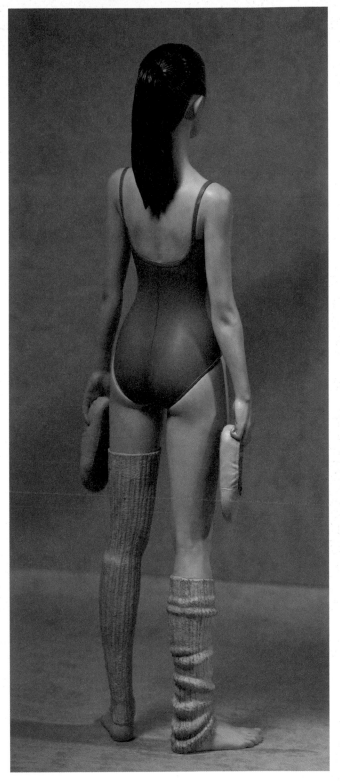

青春少女EX

Original Sculpture, 2020

■全高約20cm■樹脂鑄造■Photo：小松陽祐

■販賣：atelier iT

■這是我的友人田川弘老師在自己的著作中，有一個要由田川弘自己設計、製作一件人物模型的企劃。而這件作品就是基於這樣的背景而誕生了。在希望與不安的情緒當中，每天熱情投入練習的青春時代。我是以每個人各自不同的青春表現為基礎，將這樣心情製作了出來。

對我來說，我想要呈現出角色在不斷地練習當中，彷彿看到未來出現一線曙光的心情。

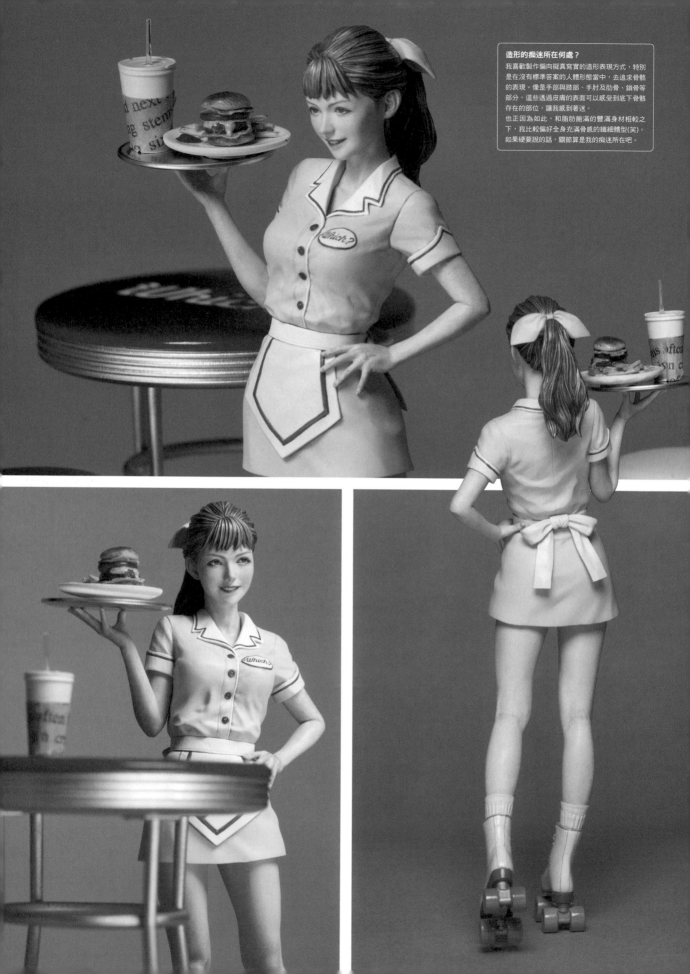

which-03

Original Sculpture, 2020
■全高約13cm■樹脂鑄造
■Photo：小松陽祐
■攝影小物製作協力：ムタさん・おまちゃん
■販賣：which?
■「which？」系列的設計概念是要讓觀看
者在這些女孩充滿魅力的各種表情及氛圍當
中，去挑選出哪個類型是自己喜歡的呢？
第3件作品是總讓人感覺懷念，只要見到就
能讓人雀躍不已的溜冰鞋餐廳女侍。組合套
件的內容包含了身體和托盤，直接照這個樣
子製作也好，或是在盤子裡放入自己喜歡的
物品也可以。
這個企劃的用意就是希望讓組裝製作的人能
夠更樂在其中，並引導出各自的原創性。

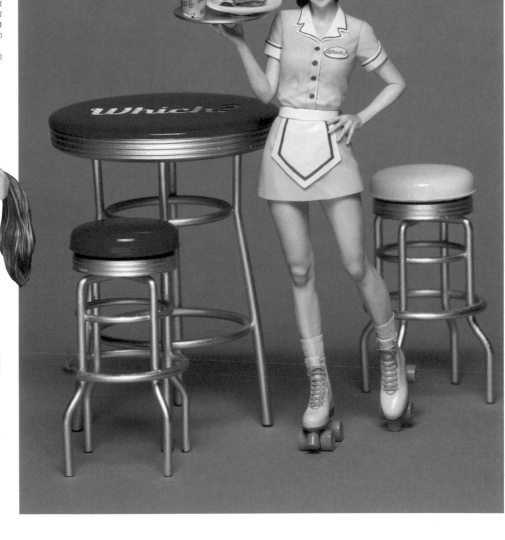

林 浩己
生於1965年。千葉縣出身，現居神
奈川縣。以自由商業人物模型原型師
的身份活動中。自創品牌「atelier
iT」是以擬真寫實人物模型為中心擴
展系列作品。並於取得會展活動期間
限定版權之後，挑戰製作偏向寫實造
形的動畫角色。

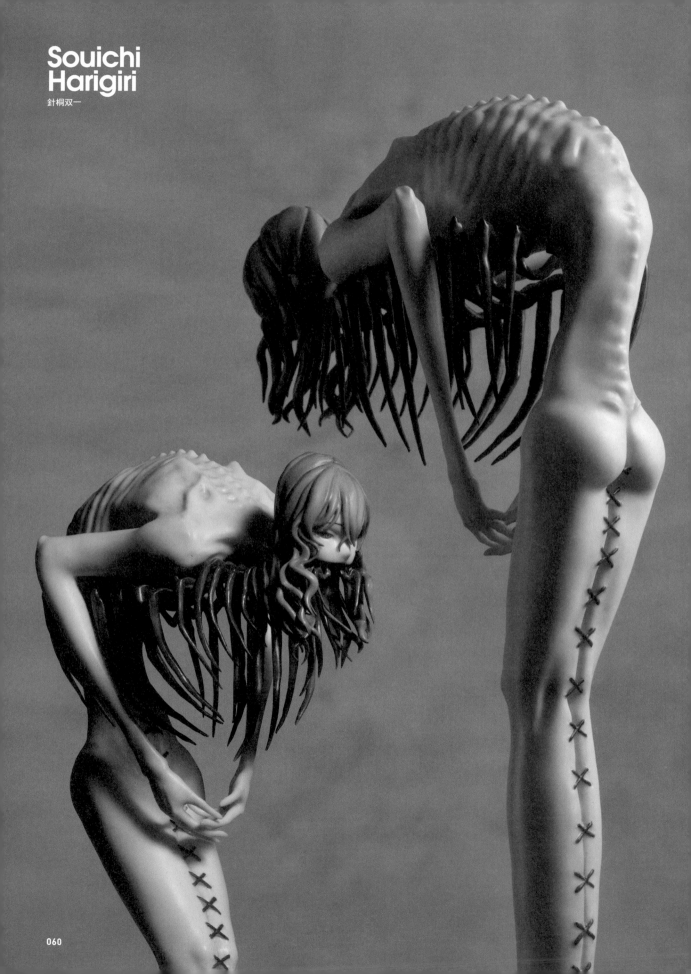

Souichi Harigiri

針桐双一

Torch

Original Sculpture, 2020
■全高約30cm■使用軟體：ZBrush／
使用3D列印機：Anycubic Photon／素
材：樹脂鑄造■Photo：小松陽祐
■製作的目標是不管在餐桌或書房都能自
然而然地擺飾出來的氣質高雅異形。
本作是預定於線上販售的GK模型套件。

造形的痴迷所在何處？
我喜歡在原本漂亮美麗的事物中加入
異形的要素。

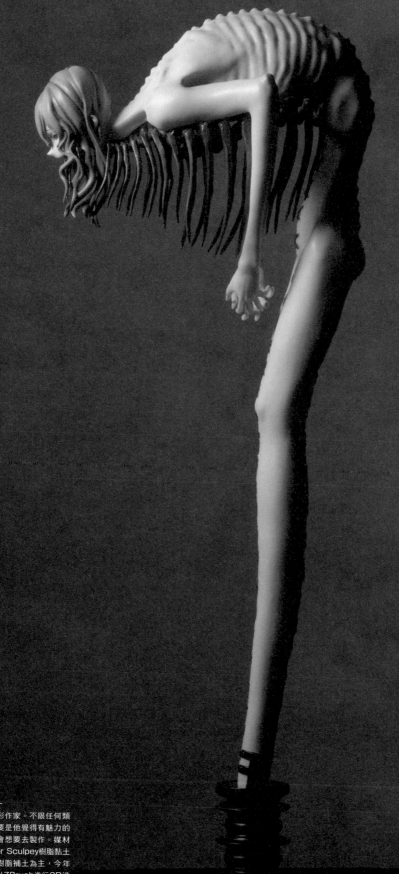

針桐双一
新銳造形作家。不限任何類
型，只要是他覺得有魅力的
事物就會想要去製作。媒材
以Super Sculpey樹脂黏土
及環氧樹脂補土為主，今年
開始也以ZBrush進行3D造
形創作。

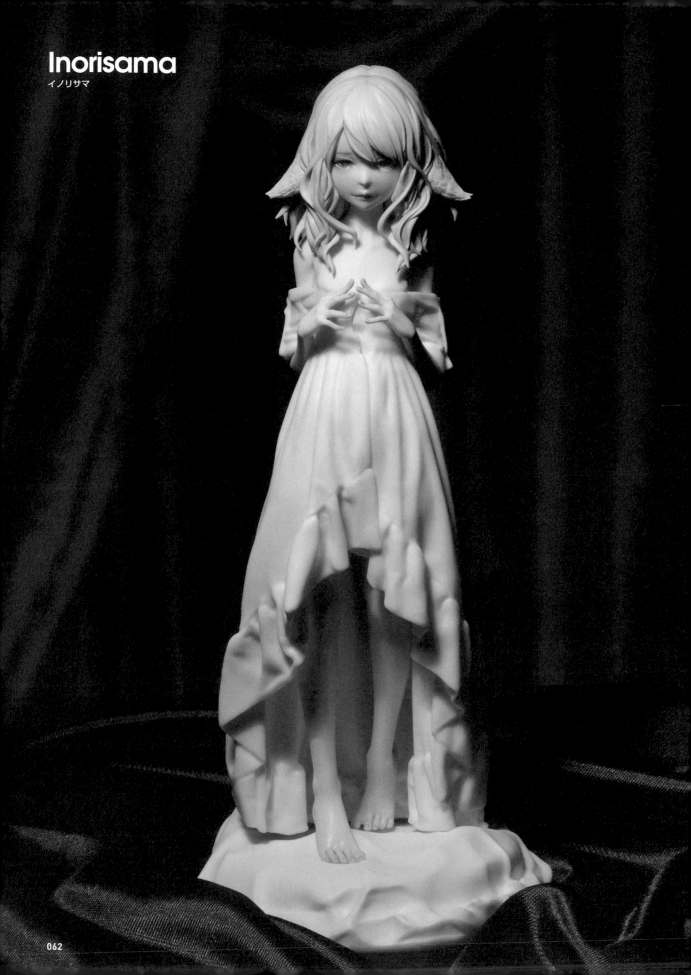

Inorisama
イノリサマ

アクトレス
（女演員）

Original Sculpture, 2020
■全高約22cm ■使用軟體：
ZBrush、Marvelous Designer
／使用3D列印機：Elegoo Mars
Pro、Phrozen Sonic Mini／素
材：SK可水洗樹脂
■Photo：小松陽祐
■製作的時候特別意識到要將妖
艷、故作可愛的表情以及背後潛藏
的神祕氛圍呈現出來。如果各位能
感受到我預期的效果的話，那就太
好了。
底座的墊布下面是被她迷惑的受害
者下場。

造形的痴迷所在何處？
我喜歡脂肪層較薄的皮膚底
下透出的肌肉和骨骼形狀的
表現，所以在我的原創作品
當中，身材纖細的體型佔了
大多數。
另外就是在層層重疊的物件
當中，將每一層的內部細節
都確實製作出來，好讓觀看
者透過物件的間隙看到內部
細節時不禁發出「噢噢！」
的讚嘆聲。

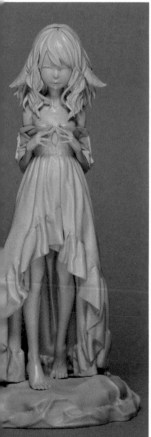

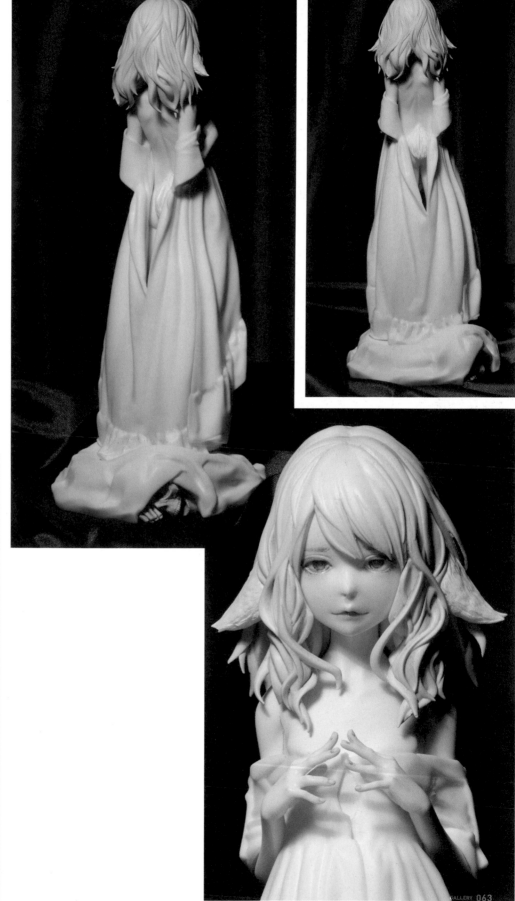

影ねこ（影貓）

Original Sculpture, 2020
■全高約9cm　■使用軟體：ZBrush、Marvelous
Designer／使用3D列印機：Phrozen Sonic Mini
／素材：SK可水洗樹脂■Photo：小松陽祐
■我想要製作一件手掌心大小，可以放在桌上擺飾的
Q版角色模型，於是便試著挑戰看看了。
這是一隻隱藏在陰影中的貓。當有人觀看的時候，只
是一道單純的影子，她就是這樣的一隻妖怪。

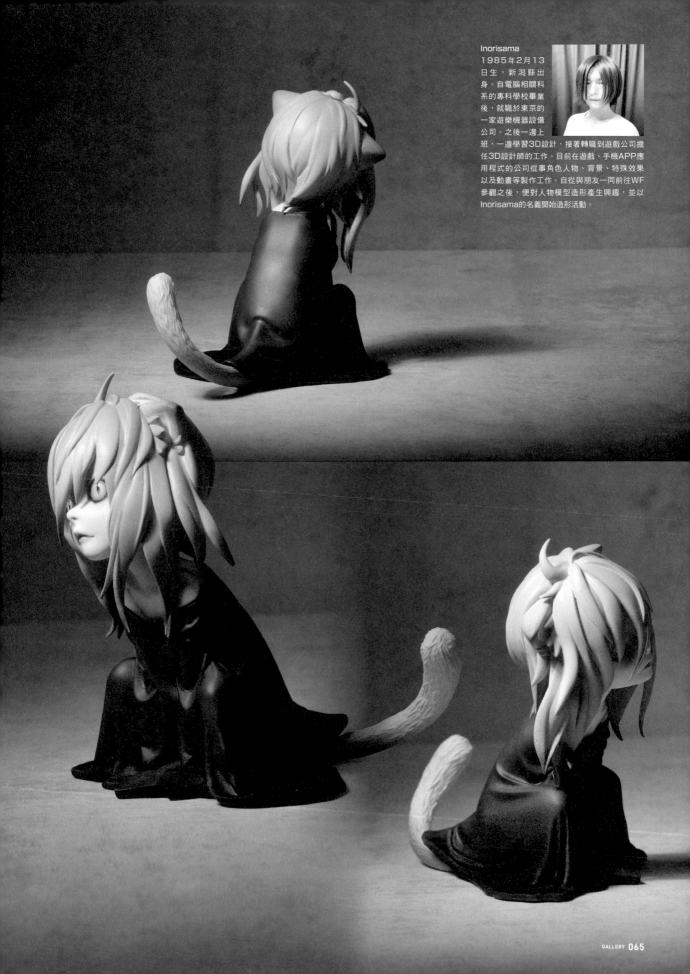

Inorisama
1985年2月13
日生，新潟縣出
身。自電腦相關科
系的專科學校畢業
後，就職於東京的
一家遊樂機器設備
公司。之後一邊上
班，一邊學習3D設計，接著轉職到遊戲公司擔
任3D設計師的工作。目前在遊戲、手機APP應
用程式的公司從事角色人物、背景、特殊效果
以及動畫等製作工作。自從與朋友一同前往WF
參觀之後，便對人物模型造形產生興趣，並以
Inorisama的名義開始造形活動。

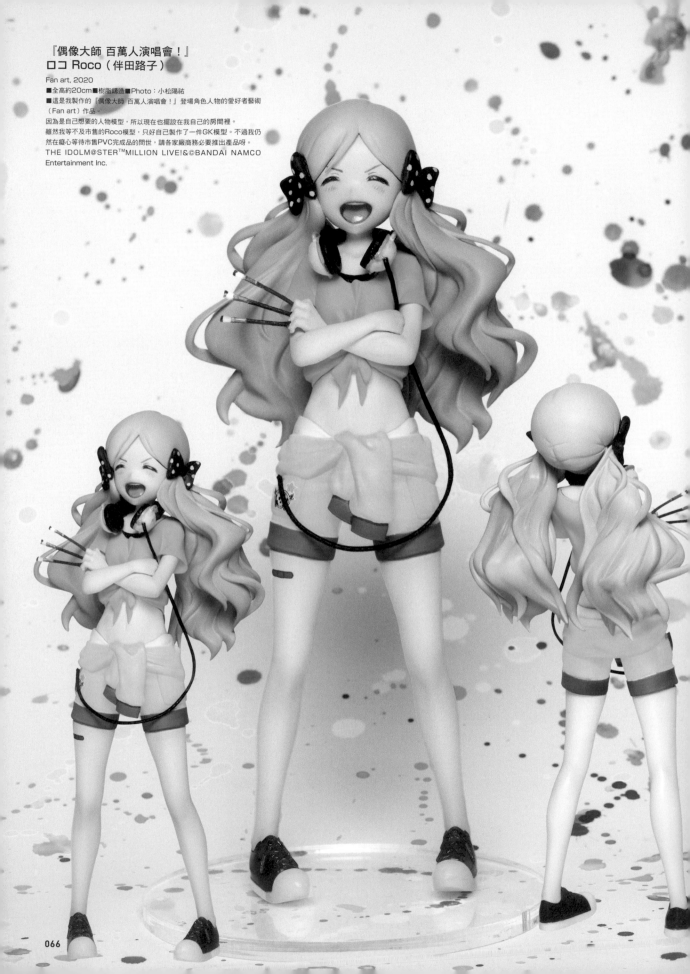

『偶像大師 百萬人演唱會！』
ロコ Roco（伴田路子）

Fan art, 2020
■全高約20cm■樹脂鑄造■Photo：小松陽祐
■這是我製作的『偶像大師 百萬人演唱會！』登場角色人物的愛好者藝術
（Fan art）作品。
因為是自己想要的人物模型，所以現在也擺設在我自己的房間裡。
雖然我等不及市售的Roco模型，只好自己製作了一件GK模型。不過我仍
然在最心等待市售PVC完成品的問世，請各家廠商務必要推出產品呀。
THE IDOLM@STER™MILLION LIVE!&©BANDAI NAMCO
Entertainment Inc.

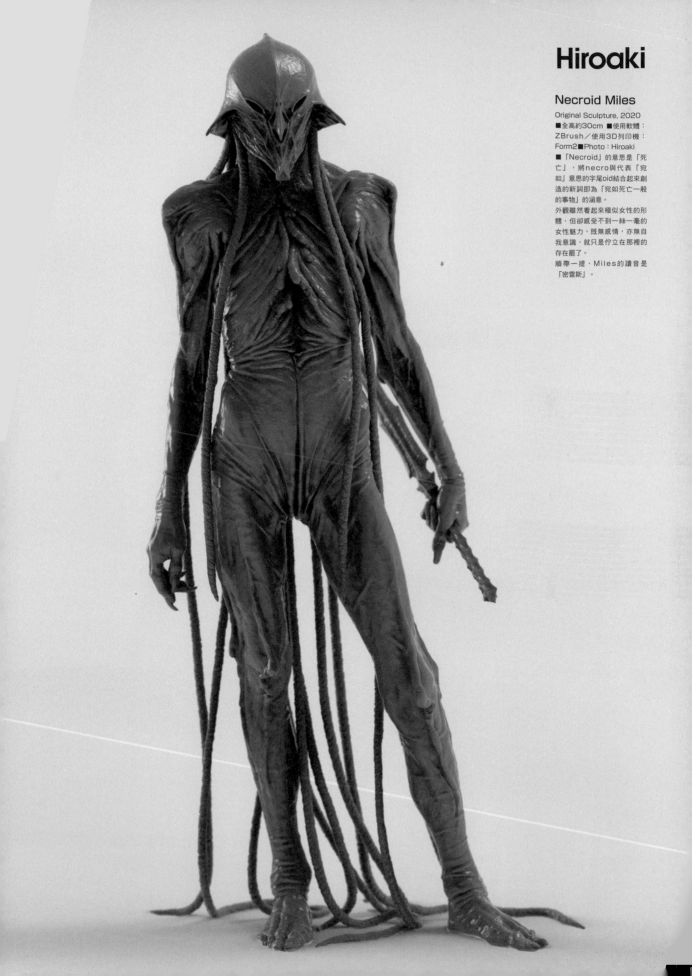

Hiroaki

Necroid Miles
Original Sculpture, 2020
■全高約30cm ■使用軟體：
ZBrush／使用3D列印機：
Form2■Photo：Hiroaki
■「Necroid」的意思是「死亡」，將necro與代表「宛如」意思的字尾oid結合起來創造的新詞即為「宛如死亡一般的事物」的涵意。
外觀雖然看起來極似女性的形體，但卻感受不到一絲一毫的女性魅力，既無感情，亦無自我意識，就只是佇立在那裡的存在罷了。
順帶一提，Miles的讀音是「密雷斯」。

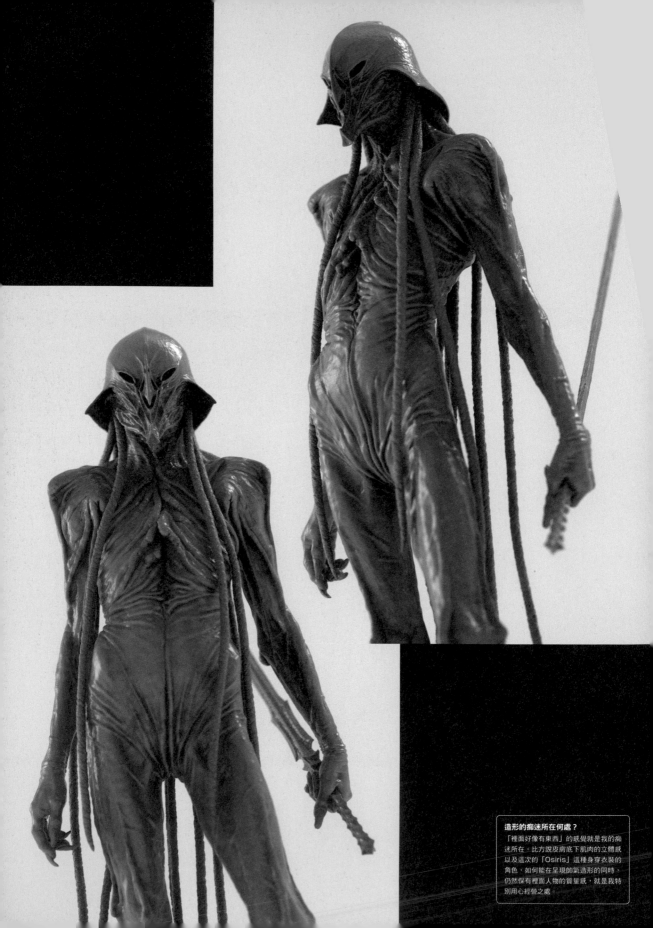

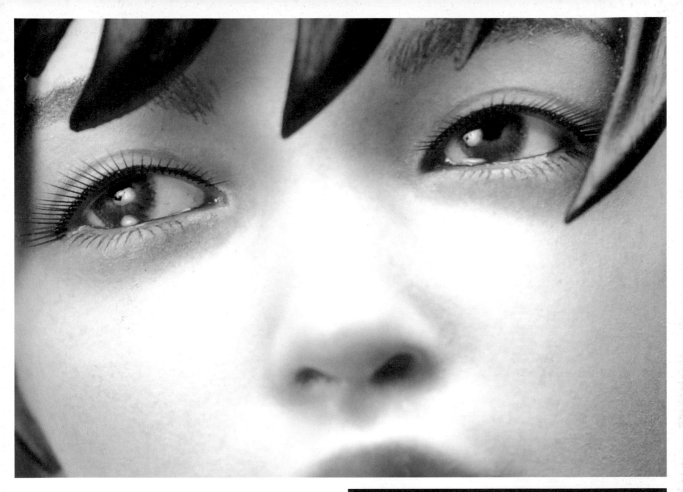

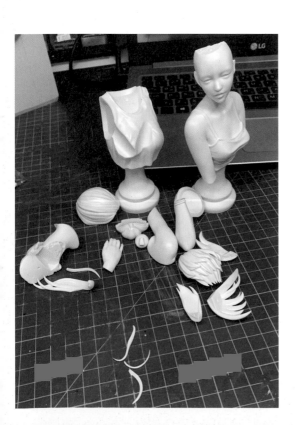

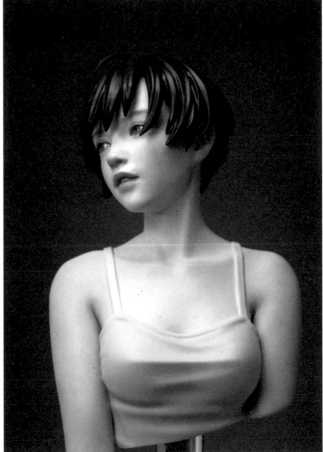

Takashi Tsukada

塚田貴士

ハイドラ-hydra-
（水蛇）

Original Sculpture, 2020
■全高約46cm■使用軟體：ZBrush／使用3D
列印機：Phrozen Sonic 4K、Phrozen Shuffle
XL2020／素材：3D列印機用可水洗樹脂、田宮環
氧樹脂補土快速硬化型■Photo：北浦 榮
■這是我以ZBrush製作、列印輸出、塗裝完成的首
件作品。作品是以在海中浮游的魔物為意象。而且我
發現自己好像總是會想要加上頭上長角的設計。這次
的塗裝是麻煩K2老師幫忙的。

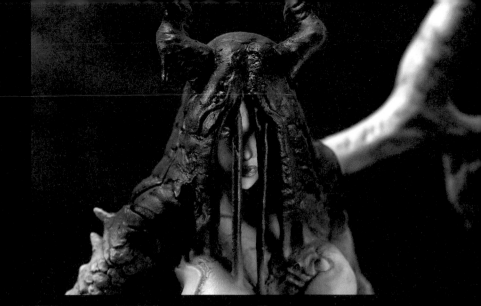

造形的痴迷所在何處？

自古以來在奇幻世界登場的角色，有很多是有著與人類相似但又稍有不同的外表，也就是所謂的亞人、獸人這些角色人物的造形非常吸引著我。近年來在漫畫及動畫作品中，也可以看到有很多這類角色活躍於現代摩登世界。

除了異於常人外觀長相之外，相信這些角色在我們這個實際生活的世界當中的艱困處境，會讓很多同樣辛苦生活的人將自己投射在這些角色的形象上，也有很多引起共鳴之處。像這種時候，我會興起更加喜歡這類角色的心情，並且從這些角色身上得到勇氣。雖然要讓人物模型引起大家的共鳴不是一件易事，但我期許自己終有一天能夠到達這個境界。

塚田貴士
1983年生，京都府出身。專科學校在學中，受到巧克力玩具蛋的啟發而對人物模型產生興趣。畢業後曾經任職於玩具製造公司，目前則為GILLGILL所屬的造形作家。憑藉著不受類型限制的作品風格，除了一邊負責為數眾多的原型製作工作外，也投入精力不斷發表在會展活動展出的作品。代表作有『寺田克也版妖鳥死麗濡』『NINA‧DOLONO』等等。最近覺得ZBrush愈來愈好玩，所以購置了一套3D列印機來玩得更開心了。

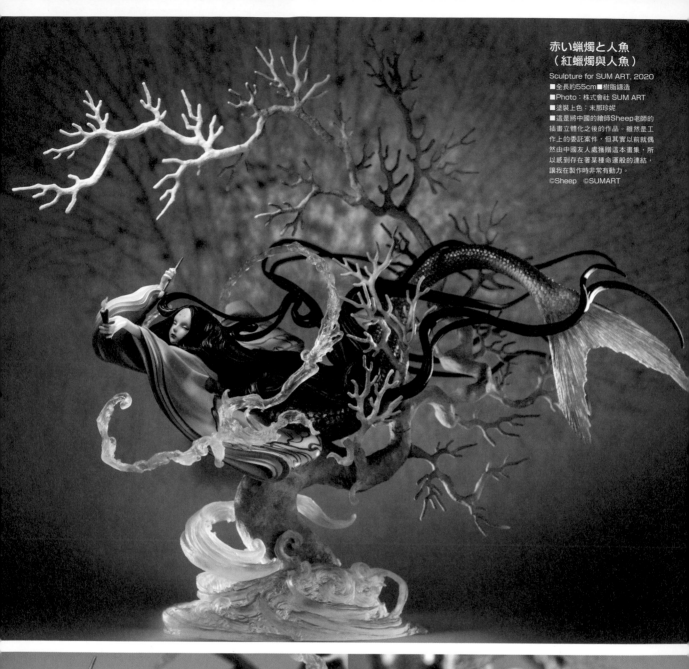

赤い蝋燭と人魚
（紅蠟燭與人魚）

Sculpture for SUM ART, 2020
■全長約55cm■樹脂鑄造
■Photo：株式會社 SUM ART
■塗裝上色：末那珍妮
■這是將中國的繪師Sheep老師的
插畫立體化之後的作品。雖然是工
作上的委託案件，但其實以前就偶
然由中國友人處獲贈這本畫集，所
以感到存在著某種命運般的連結，
讓我在製作時非常有動力。
©Sheep ©SUMART

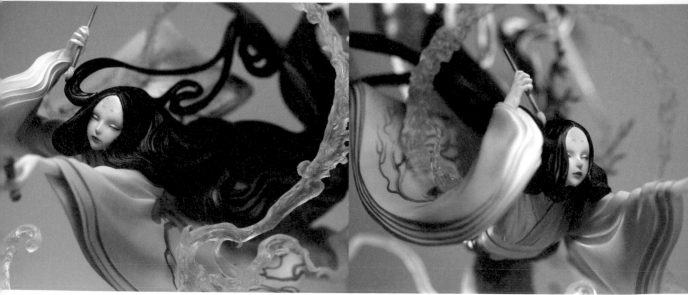

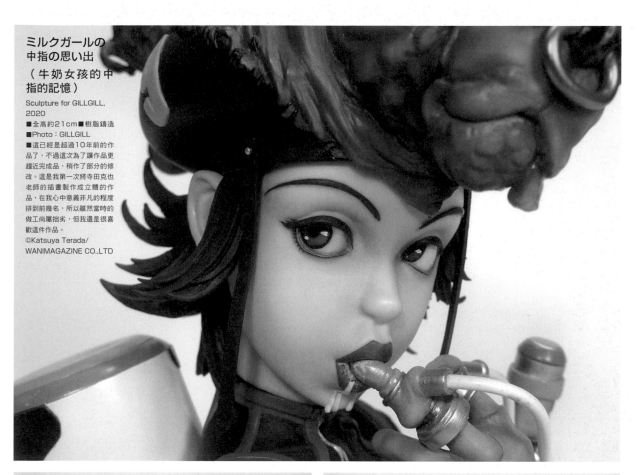

ミルクガールの
中指の思い出
（牛奶女孩的中
指的記憶）

Sculpture for GILLGILL,
2020
■全高約21cm■樹脂鑄造
■Photo：GILLGILL
■這已經是超過10年前的作
品了，不過這次為了讓作品更
趨近完成品，稍作了部分的修
改。這是我第一次將寺田克也
老師的插畫製作成立體的作
品，在我心中意義非凡的程度
排到前幾名，所以雖然當時的
做工尚屬拙劣，但我還是很喜
歡這件作品。

©Katsuya Terada/
WANIMAGAZINE CO.,LTD

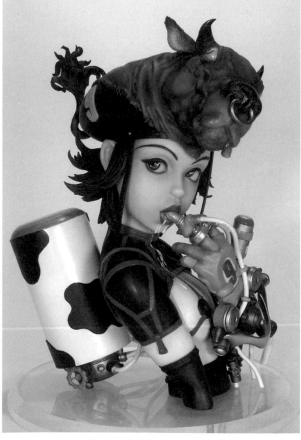

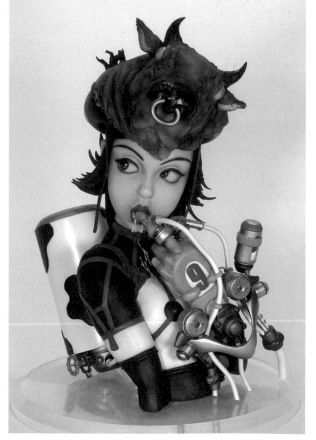

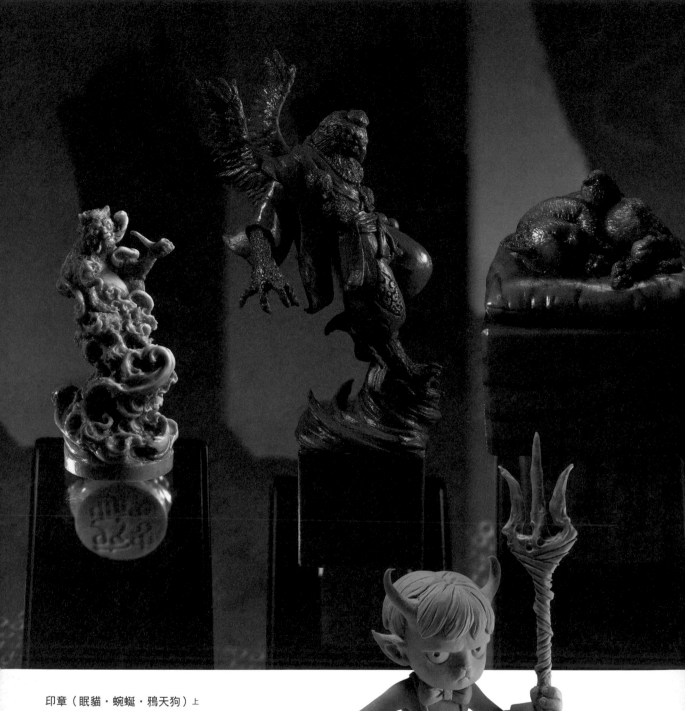

印章（眠貓・蜿蜒・鴉天狗）上

Original Sculpture, 2020
■眠貓：全高約6.5cm、蜿蜒：全高約8cm、鴉天狗：全高約13cm■樹脂鑄造
■Photo：北浦 榮
■所謂的印章，指的是拿來捺印的本體，蓋出來的文字則稱為印影或是印鑑。印章的別
稱還有圖章、印信等稱呼。
這是為了GILLGILL線上商店的Monthly GK模型套件企劃所製作的作品。我是食玩世
代的人，所以很希望能繼續製作這種尺寸的造形物，但聽說市場最近一直有這樣的
需求，讓我感到很失望。

レッサーくん（小惡魔雷剎君）右下

Original Sculpture, 2020
■全高約12cm■Photo：北浦 榮
■這是為了「SCULPTORS LABO」的網站拍攝製作過程影片所需而製作的作品。實
際上為了能夠更順利地拍好製作過程，依照比例及設計的不同，預先製作了2件整理用
的初模原型。
但實際上拍攝的時候，在製作過程中增加了一些現場即興的修改部分，相信能讓收看影
片的人更能感受到現場直播的氣氛。
如果各位在看過影片後覺得自己也能製作出好作品而躍躍欲試的話，那我就太開心了。

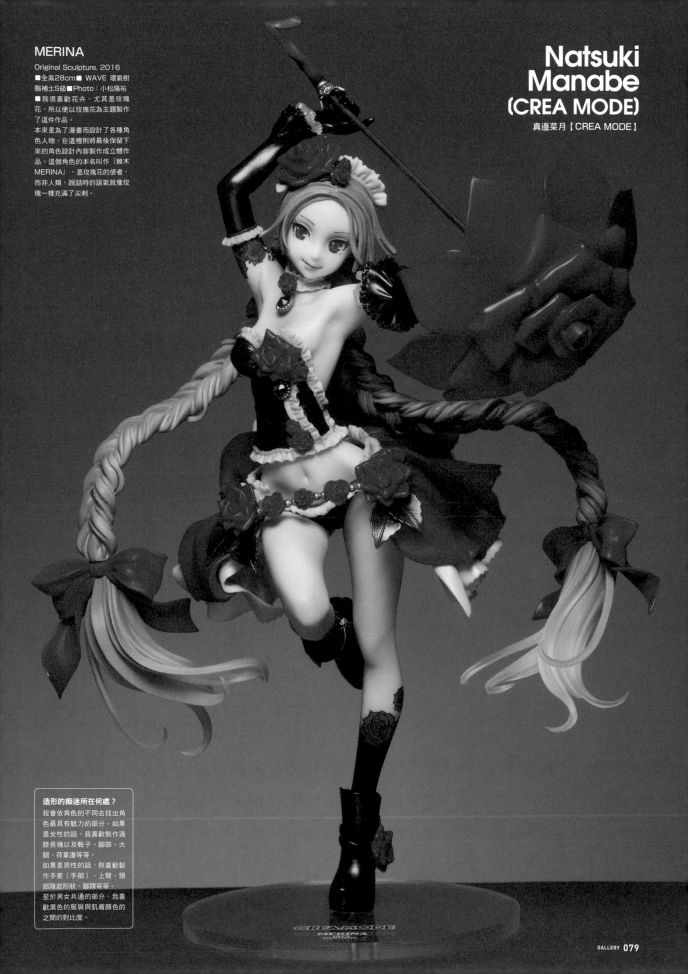

MERINA

Original Sculpture, 2016
■全高28cm■ WAVE 環氧樹
脂補土S級■Photo：小松陽祐
■我很喜歡花卉，尤其是玫瑰
花，所以便以玫瑰花為主題製作
了這件作品。
本來是為了漫畫而設計了各種角
色人物，在這裡則將最後保留下
來的角色設計內容製作成立體作
品。這個角色的本名叫作『棘木
MERINA』，是玫瑰花的使者，
而非人類，說話時的語氣就像玫
瑰一樣充滿了尖刺。

造形的痴迷所在何處？
我會依角色的不同去找出角
色最具有魅力的部分。如果
是女性的話，我喜歡製作過
膝長襪以及靴子、腳部、大
腿、荷葉邊等等。
如果是男性的話，則喜歡製
作手套（手部）、上臂、顎
部隆起形狀、腳踝等等。
至於男女共通的部分，我喜
歡黑色的服裝與肌膚顏色的
之間的對比度。

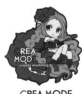

CREA MODE

真邊菜月【CREA MODE】

從事人物模型的企劃・原型製作・塗裝上色。也接案幫原廠製造商製作工廠塗裝上色用的樣本。CG（ZBrush）或是傳統手雕原型兩者都OK。最近的製作型態是以CG為主的手雕＆數位造形的綜合作業方式。（至於其他能力所及的工作，原型打磨、複製、塗裝上色則視情況接案）。

GK模型套件主要是以DMM列印機來進行壓克力3D列印輸出。打樣輸出則使用Anycubic Photon 3d（光固化造形）。

受到影響（喜愛的）的電影・漫畫・動畫：『進擊的巨人』、『劇場版 魔法少女小圓〔新篇〕叛逆的物語』、『Fate/Zero』。創作者則有梶浦由紀（作曲家）、提姆・波頓（電影導演）、まふまふ（Mafumafu）（歌手）。

一天的平均作業時間：什麼事也不做～15小時

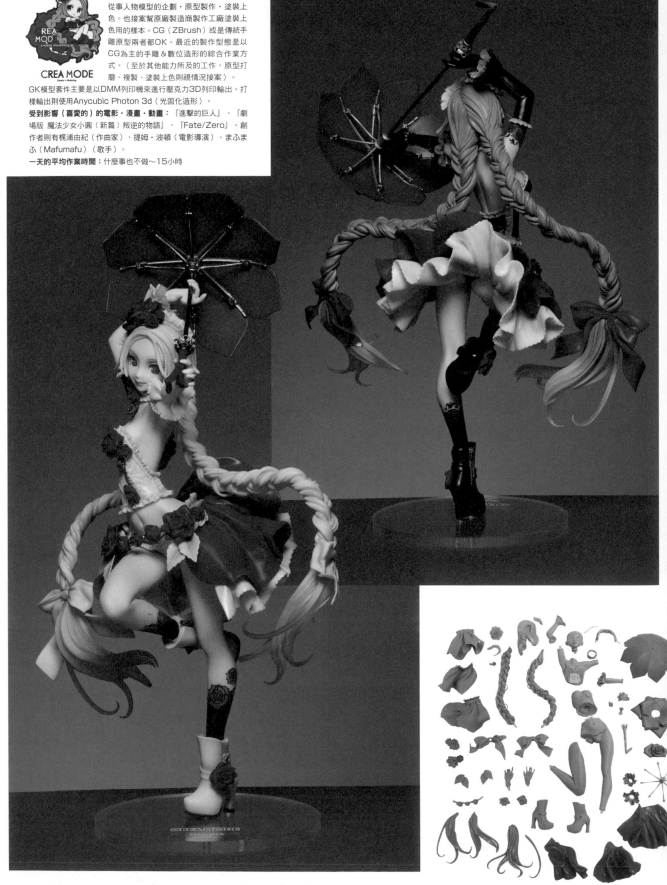

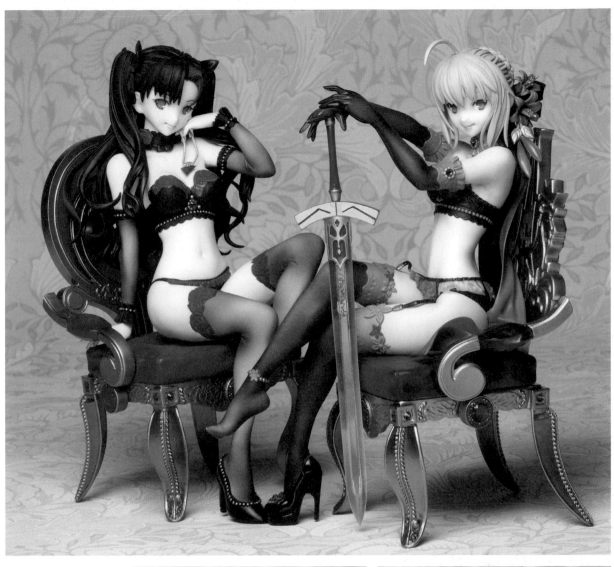

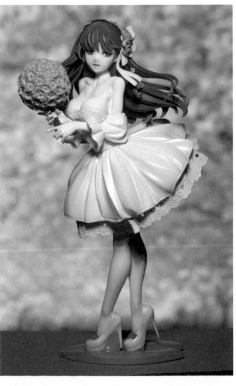

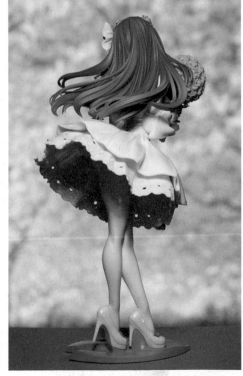

『Fate/stay night』

Saber 右上

遠坂凜 左上

間桐櫻 右

Fan art, 2015・2020

■全高23～24cm ■Saber＆遠坂
凜：WAVE 環氧樹脂補土 S級（手雕原
型）／間桐櫻：ZBrush、壓克力輸出
（外包）■Photo：小松陽祐

■Saber＆遠坂凜：我喜歡這個品牌的
內衣，所以就想要製作出來讓角色穿在
身上。因為是自己想要製作的設計內
容，所以創作及塗裝的過程都很開心。
間桐櫻：我非常喜歡『Fate』，所以
就將自己想像角色在電影最終章之後的
發展，以及我對未來的期待製作成作品
了。禮服的部分就交給購買套件的各位
依自己的喜好去塗裝了。

©TYPE-MOON

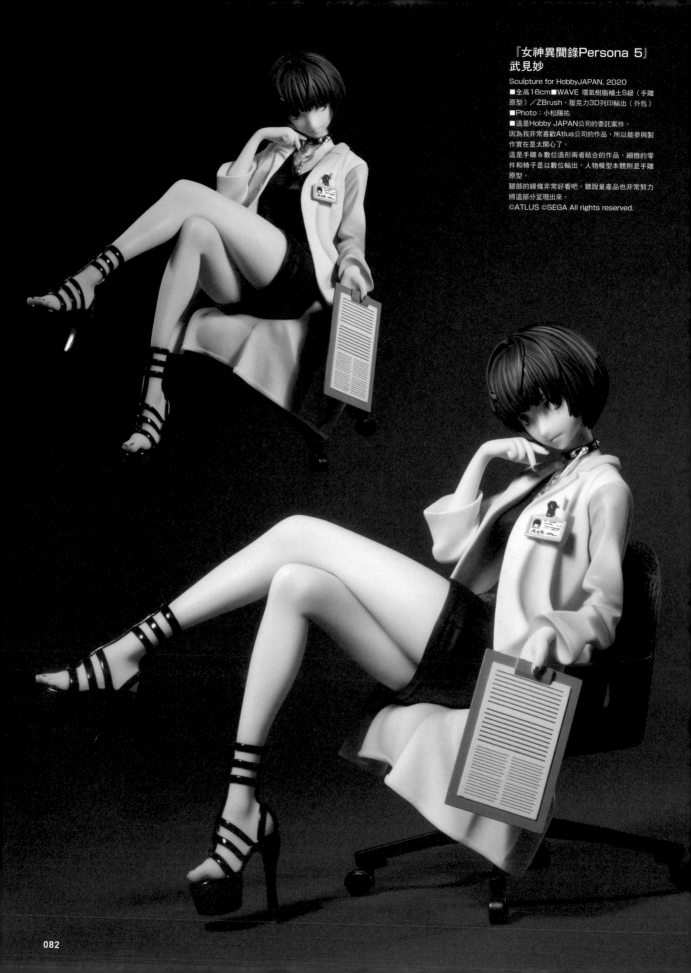

和泉守兼定

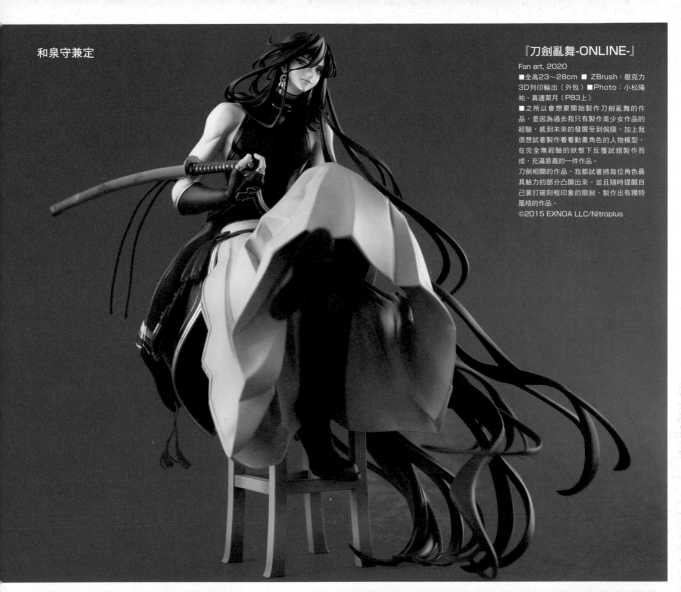

『刀劍亂舞-ONLINE-』
Fan art, 2020
■全高23～28cm ■ ZBrush、壓克力
3D列印輸出（外包）■Photo：小松陽
祐、真邊菜月（P83上）
■之所以會想要開始製作刀劍亂舞的作
品，是因為過去我只有製作美少女作品的
經驗，感到未來的發展受到侷限，加上我
很想試著製作看看動畫角色的人物模型，
在完全無經驗的狀態下反覆試製而
成，充滿意義的一件作品。
刀劍相關的作品，我都試著將每位角色最
具魅力的部分凸顯出來，並且隨時提醒自
己要打破刻板印象的限制，製作出有獨特
風格的作品。
©2015 EXNOA LLC/Nitroplus

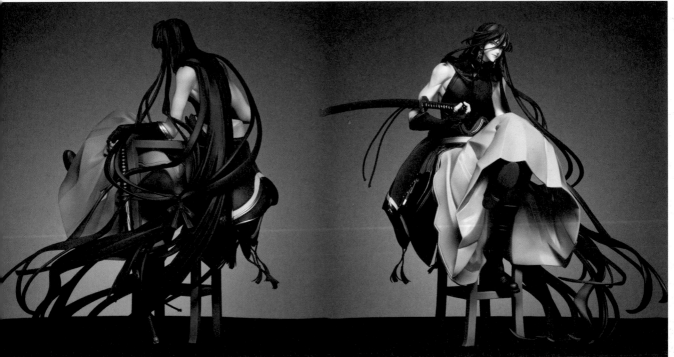

山姥切國廣

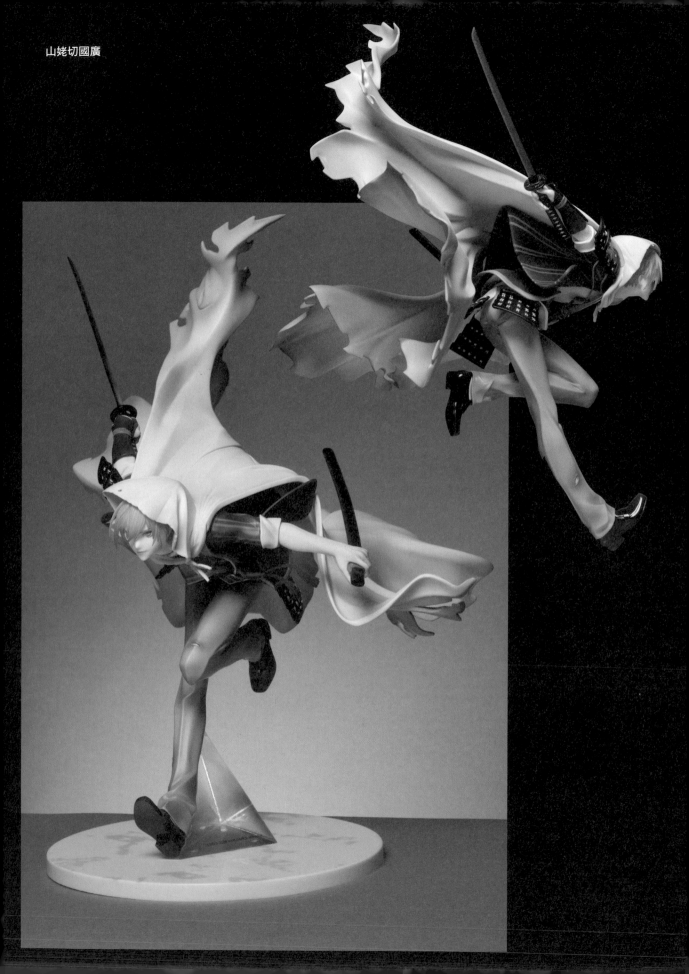

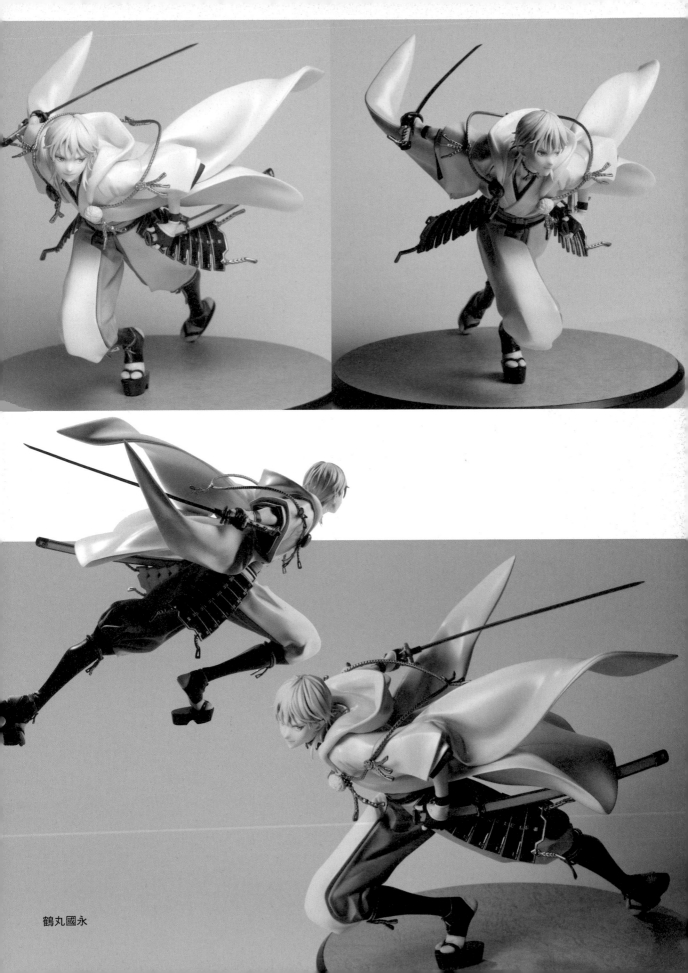

鶴丸國永

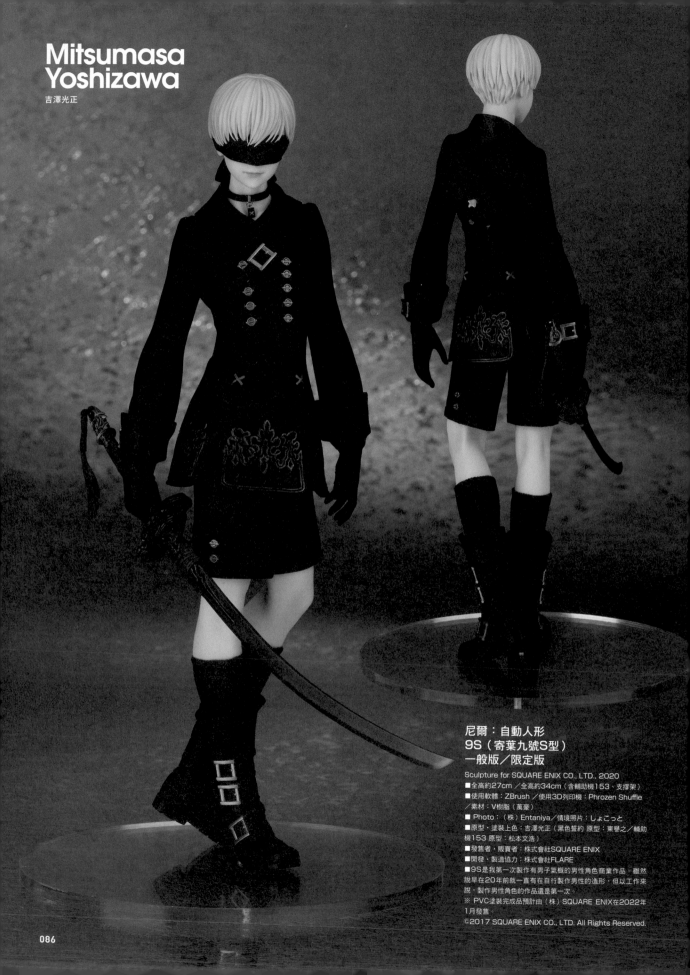

Mitsumasa Yoshizawa

吉澤光正

尼爾：自動人形
9S（寄葉九號S型）
一般版／限定版

Sculpture for SQUARE ENIX CO., LTD., 2020

■全高約27cm／全高約34cm（含輔助機153、支撐架）
■使用軟體：ZBrush／使用3D列印機：Phrozen Shuffle
／素材：V樹脂（萬豪）
■Photo：（株）Entaniya／情境照片：しょこっと
■原型・塗裝上色：吉澤光正（黑色誓約 原型：東譽之／輔助
機153 原型：松本文浩）
■發售者・販賣者：株式會社SQUARE ENIX
■開發・製造協力：株式會社FLARE
■9S是我第一次製作有男子氣概的男性角色商業作品。雖然
說早在20年前就一直有在自行製作男性的造形，但以工作來
說，製作男性角色的作品還是第一次

※ PVC塗裝完成品預計由（株）SQUARE ENIX在2022年
1月發售。

©2017 SQUARE ENIX CO., LTD. All Rights Reserved.

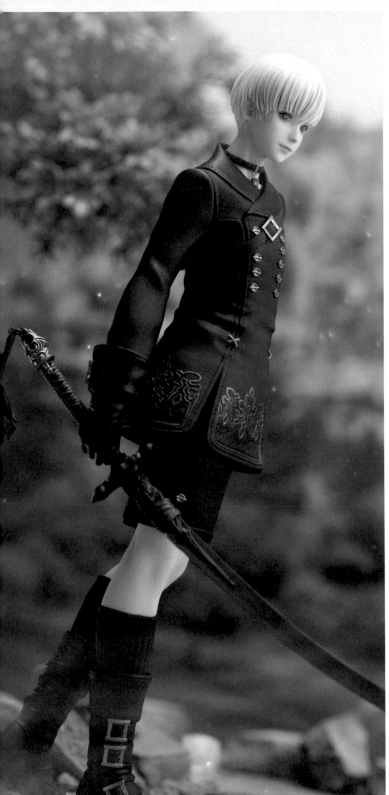

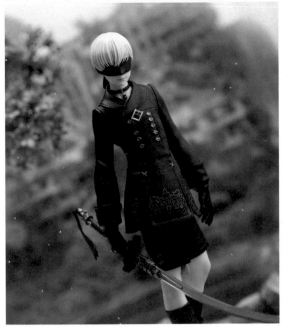

造形的痴迷所在何處？
我從小就是周遭的人眾所皆知的足控，每次製作人物模型的時候，腿的部分都是最開心的部分。這因為要製作的是男孩子的關係，所以一直提醒自己注意腿部不能像女孩子那樣有太多曲線，也不能太圓潤。不過又不是成年男子漢那種男性角色，而是要保留少年一般的感覺。不知道各位對於完成後的造形作品感覺如何呢？

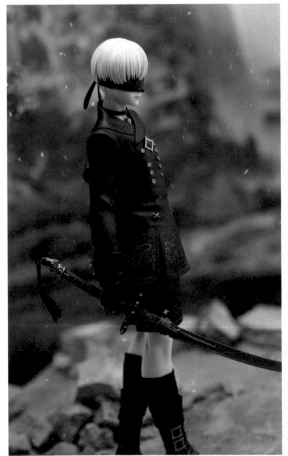

吉澤光正
1977年4月27日生。金牛座。
上一期還是數位造形一年級的我，如今已經升上二年級啦！
不過相較於一年級的時候，知識並沒有增加多少，所以作品還稱不上有什麼較大的變化。

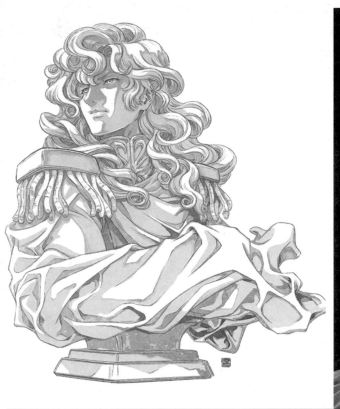

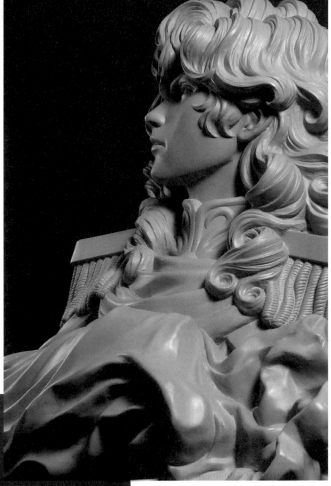

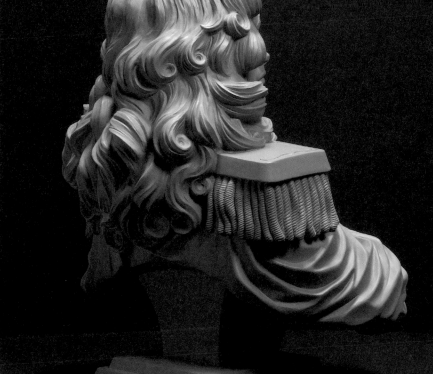

Precious & Noble

銀河英雄傳說『萊因哈特・馮・羅嚴克拉姆』胸像

Sculpture for TOPS, 2020
■全高26cm■灰色Sculpey黏土、Super Sculpey樹脂黏土 中硬度■Photo：タナベシン
■原案設計圖：ことぶきつかさ（Kotobuki Tsukasa）
■本件作品商品化時，特地邀請了在角色人物設計及漫畫領域都多方活躍的ことぶきつかさ（Kotobuki Tsukasa）老師擔任商品原案的設計工作。因為這是皇帝的胸像，便以「威嚴、崇高」為設計概念，造形表現則參考了巴洛克美術風格。雖然1/3比例的大尺寸作品製作起來很辛苦，但手感十足非常值得。
©TTTWS ©K

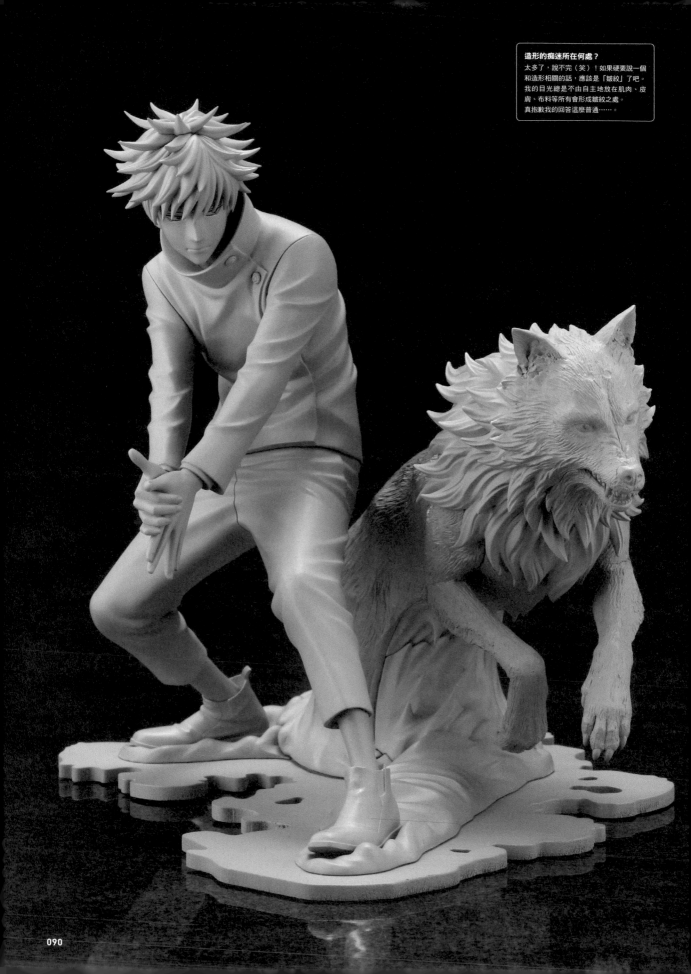

造形的痴迷所在何處？
太多了，說不完（笑）！如果硬要說一個
和造形相關的話，應該是「皺紋」了吧。
我的目光總是不由自主地放在肌肉、皮
膚、布料等所有會形成皺紋之處。
真抱歉我的回答這麼普通……。

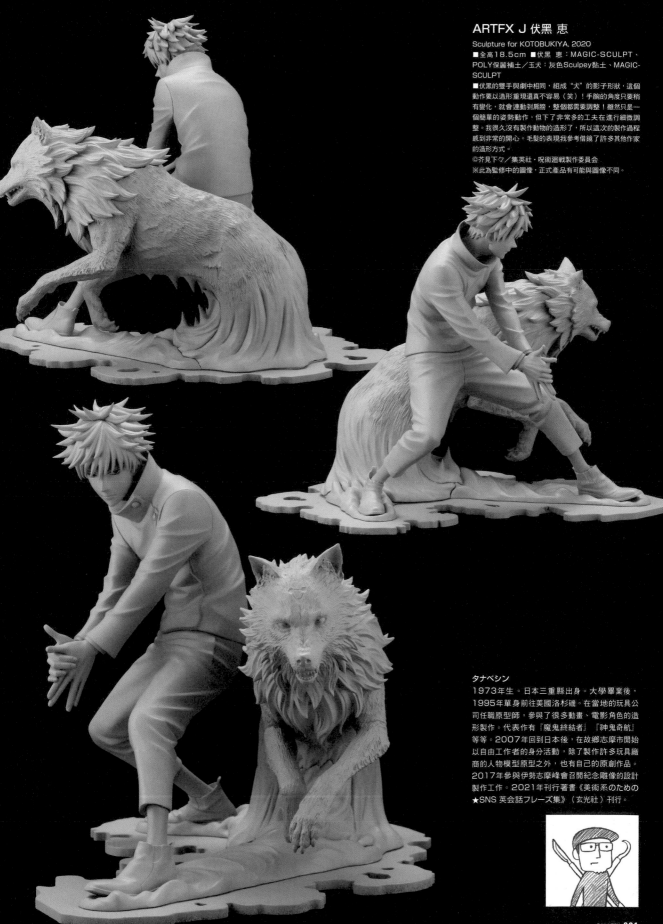

ARTFX J 伏黑 恵

Sculpture for KOTOBUKIYA, 2020

■全高18.5cm ■伏黑 恵：MAGIC-SCULPT、
POLY保麗補土／玉犬：灰色Sculpey黏土、MAGIC-
SCULPT

■伏黑的雙手與劇中相同，組成"犬"的影子形狀，這個
動作要以造形重現還真不容易（笑）！手腕的角度只要稍
有變化，就會連動到肩膀，整個都需要調整！雖然只是一
個簡單的姿勢動作，但下了非常多的工夫在進行細微調
整。我很久沒有製作動物的造形，所以這次的製作過程
感到非常的開心。毛髮的表現我參考借鏡了許多其他作家
的造形方式。

©芥見下々／集英社・呪術廻戦製作委員会
※此為監修中的圖像，正式產品有可能與圖像不同。

タナベシン

1973年生。日本三重縣出身。大學畢業後，
1995年單身前往美國洛杉磯。在當地的玩具公
司任職原型師，參與了很多動畫、電影角色的造
形製作。代表作有『魔鬼終結者』『神鬼奇航』
等等。2007年回到日本後，在故鄉志摩市開始
以自由工作者的身分活動，除了製作許多玩具廠
商的人物模型原型之外，也有自己的原創作品。
2017年參與伊勢志摩峰會召開紀念雕像的設計
製作工作。2021年刊行著書《美術系のための
★SNS 英会話フレーズ集》（玄光社）刊行。

Shuzou Kanimushi

蟹蟲修造

ピパピパ 出產 左頁
（負子蟾 產卵）

Original Sculpture, 2020
■全高約6cm■樹脂、Super Sculpey樹脂黏土
■Photo：北浦 榮
■無數的小蟾蜍從背部張開如蓮子般的孔洞生出來，這種蟾蜍的生產過程看起來就像異形一般。我在這幅讓人覺得噁心的情景中找到了美感，非常的喜歡，無論如何都想要將其重現出來，所以便製作這件作品。

オニタマオヤモリ 右頁
（棘皮瘤尾守宮）

Original Sculpture, 2020
■全高約14cm■樹脂■Photo：北浦 榮
■這是生長在澳洲，外形非常有趣的守宮。當牠遇到外敵時，會張大口部，並發出聲響來嚇阻敵人，但其實地使出渾身解數的威嚇在我眼中是那麼可愛，便將這個威風凜凜的狀態製作成為我的數位造形出道作品了。

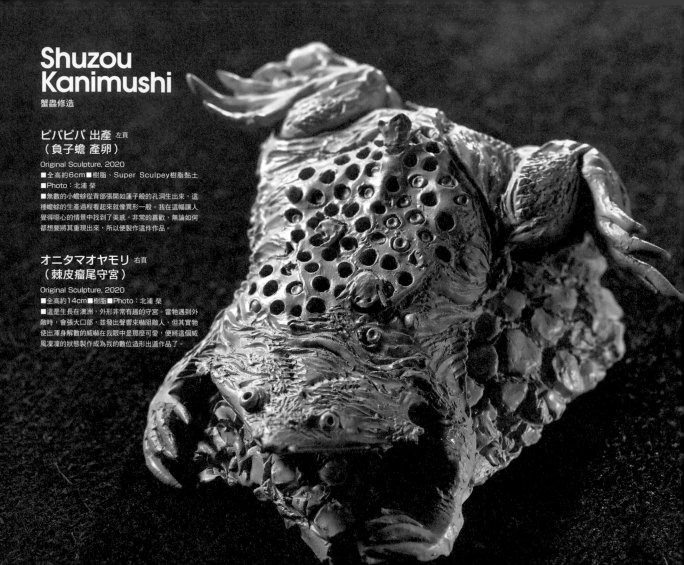

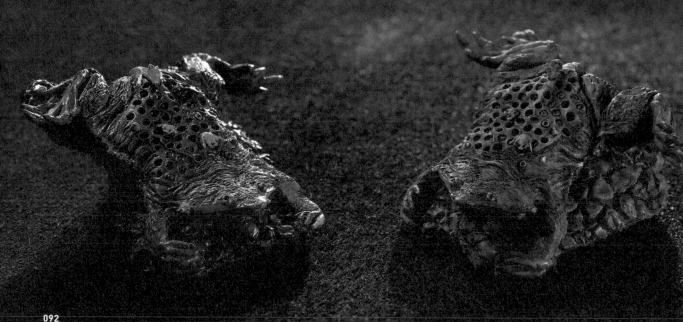

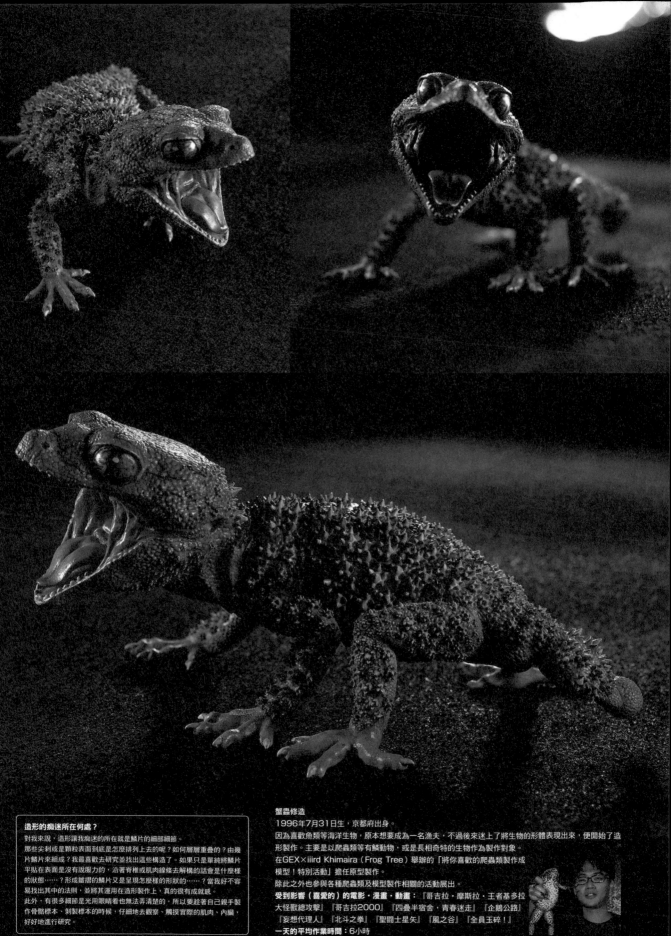

造形的痴迷所在何處？

對我來說，造形讓我痴迷的所在就是鱗片的細部細節。

那些尖刺或是顆粒表面到底是怎麼排列上去的呢？如何層層重疊的？由幾片鱗片來組成？我最喜歡去研究並找出這些構造了。如果只是單純將鱗片平貼在表面是沒有說服力的，沿著脊椎或肌肉線條去解構的話會是什麼樣的狀態……？形成皺褶的鱗片又是呈現怎麼樣的形狀的……？當我好不容易找出其中的法則，並將其運用在造形製作上，真的很有成就感。

此外，有很多細節是光用眼睛看也無法弄清楚的，所以要趁著自己親手製作骨骼標本、剝製標本的時候，仔細地去觀察、觸摸實際的肌肉、內臟，好好地進行研究。

蟹蟲修造

1996年7月31日生，京都府出身。

因為喜歡魚類等海洋生物，原本想要成為一名漁夫，不過後來迷上了將生物的形體表現出來，便開始了造形製作。主要是以爬蟲類等有鱗動物，或是長相奇特的生物作為製作對象。

在GEX×iiird Khimaira（Frog Tree）舉辦的「將你喜歡的爬蟲類製作成模型！特別活動」擔任原型製作。

除此之外也參與各種爬蟲類及模型製作相關的活動展出。

受到影響（喜愛的）的電影・漫畫・動畫：「哥吉拉・摩斯拉・王者基多拉 大怪獸總攻擊」「哥吉拉2000」「四疊半宿舍，青春迷走」「企鵝公路」「妄想代理人」「北斗之拳」「聖鬥士星矢」「風之谷」「全員玉碎！」

一天的平均作業時間：6小時

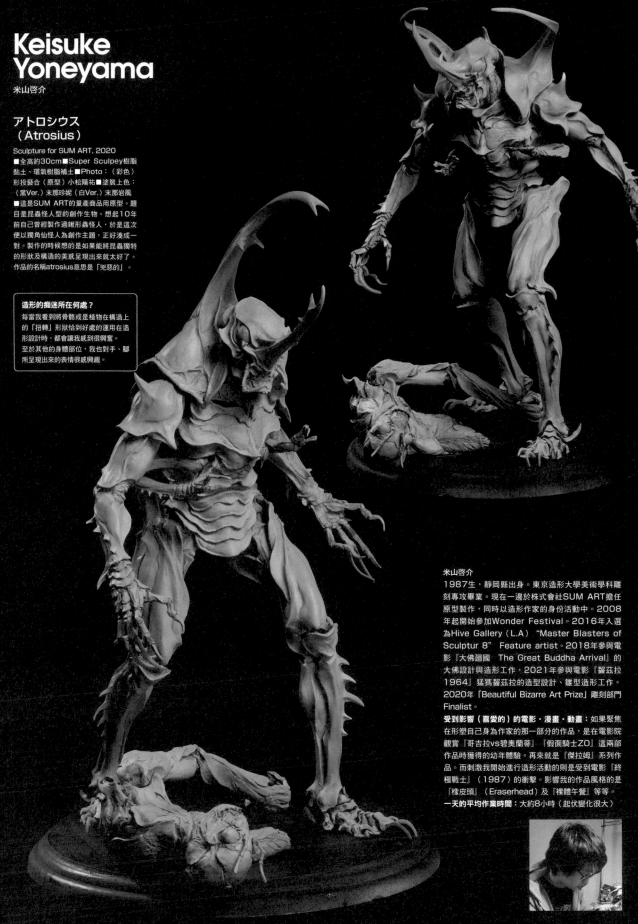

Keisuke Yoneyama

米山啓介

アトロシウス
（Atrosius）

Sculpture for SUM ART, 2020
■全高約30cm■Super Sculpey樹脂
黏土、環氧樹脂補土■Photo：（彩色）
形投藝合（原型）小松陽祐■塗裝上色：
（黑Ver.）末那珍妮（白Ver.）末那岩風
■這是SUM ART的量產商品用原型。題
目是昆蟲怪人型的創作生物。想起10年
前自己曾經製作過鍬形蟲怪人，於是這次
便以獨角仙怪人為創作主題，正好湊成一
對。製作的時候想的是如果能將昆蟲獨特
的形狀及構造的美感呈現出來就太好了。
作品的名稱atrosius意思是「兇惡的」。

造形的痴迷所在何處？

每當我看到將骨骼或是植物在構造上
的「扭轉」形狀恰到好處的運用在造
形設計時，都會讓我感到很興奮。
至於其他的身體部位，我也對手、腳
所呈現出來的表情很感興趣。

米山啓介
1987生，靜岡縣出身。東京造形大學美術學科雕
刻專攻畢業。現在一邊於株式會社SUM ART擔任
原型製作，同時以造形作家的身份活動中。2008
年起開始參加Wonder Festival。2016年入選
為Hive Gallery（L.A）"Master Blasters of
Sculptur 8" Feature artist。2018年參與電
影『大佛廻國　The Great Buddha Arrival』的
大佛設計與造形工作，2021年參與電影『齊茲拉
1964』猛獁齊茲拉的造型設計、雕型造形工作。
2020年「Beautiful Bizarre Art Prize」雕刻部門
Finalist。
受到影響（喜愛的）的電影・漫畫・動畫：如果聚焦
在形塑自己身為作家的那一部分的作品，是在電影院
觀賞『哥吉拉vs碧奧蘭蒂』『假面騎士ZO』這兩部
作品時獲得的幼年體驗。再來就是『傑拉姆』系列作
品。而刺激我開始進行造形活動的則是受到電影『終
極戰士』（1987）的衝擊。影響我的作品風格的是
『橡皮頭』（Eraserhead）及『裸體午餐』等等。
一天的平均作業時間：大約8小時（起伏變化很大）

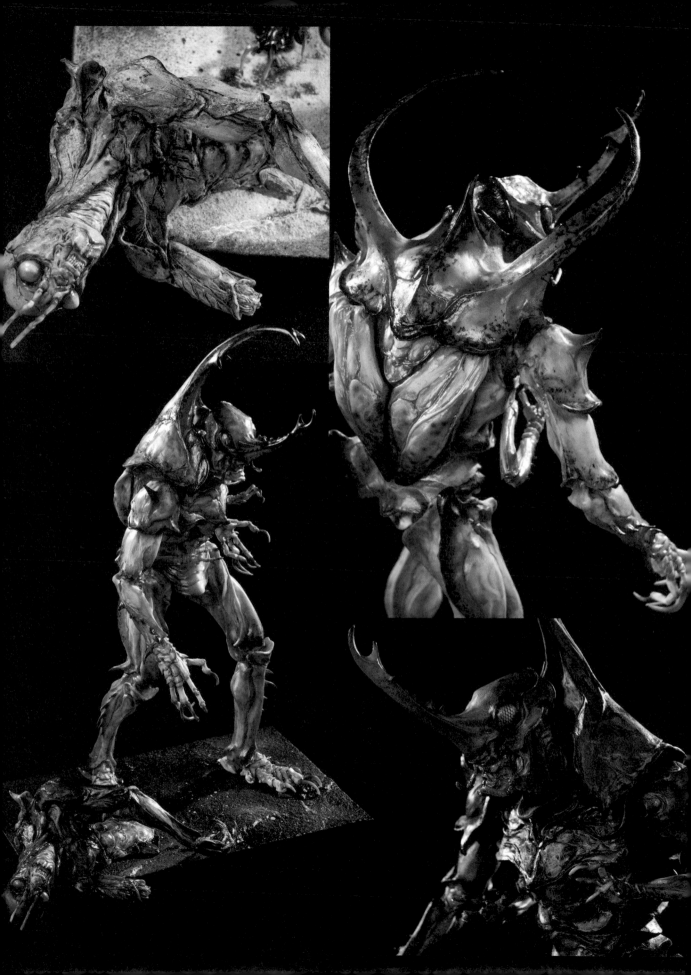

Genzo Ihara

伊原源造

[鬼哭啾啾] Kikokushūshū

Original Sculpture, 2020

■ H28× W30× D30cm ■複合媒材（灰色Sculpey
黏土、Mr.SCULPT CLAY、環氧樹脂補土、樹脂鑄
造、金屬、木材、鋁箔紙、GAIA塗料、GSI郡是塗料、
田宮塗料、etc）■Photo：小松陽祐

■這是以不久的未來，鬼怪四處肆虐，桃之一族的鬼殺隊
將鬼怪斬首殲滅的場景製作而成的作品。

由首級下方向外爬出的小餓鬼是設定為看得到的人就看得
到，看不到的人就看不到。

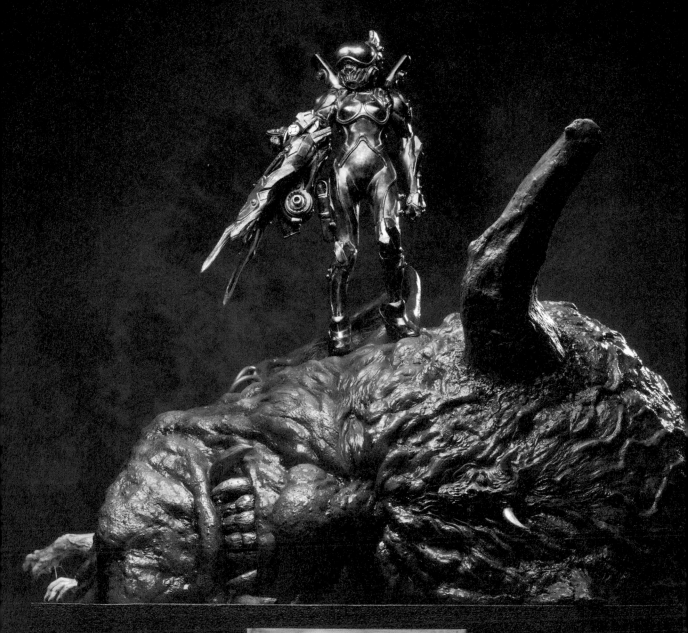

Kikokushūshū

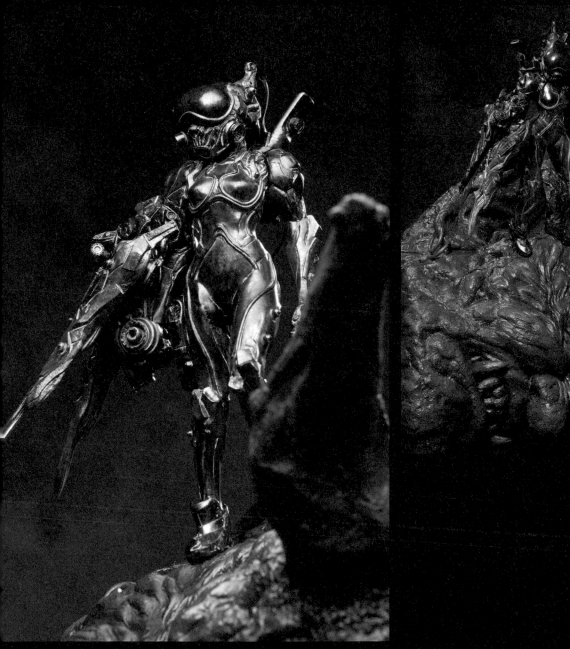

造形的痴迷所在何處？
我喜歡有機質的外形構造以及輪廓線條。尤其是在透過那樣的外形
構造的間際中，可以看到裡面的細節形狀、大大小小的管狀物件亂
七八糟地堆在一起的感覺。另外我也喜歡生物外表的皺摺和下垂的
感覺。

伊原源造
參與各種造形、商業原型、GK模型套件原型以及模型雜誌內文
撰寫等工作。
Instagram: genzo_ihara Twitter: @genzo_18ra
Facebook: genzo ihara

受到影響（喜愛的）的電影・漫畫・動畫：電影的部分是
80s、90s的SF科幻電影、恐怖
電影還有血腥虐殺類的所有電影作
品。以及超人力霸王、假面騎士、
哥吉拉、卡美拉系列等特攝、怪獸
作品等等。漫畫及動畫的部分也同
樣受到那個時代作品的強烈影響。
一天的平均作業時間：大部分是
6～12小時的情形居多。

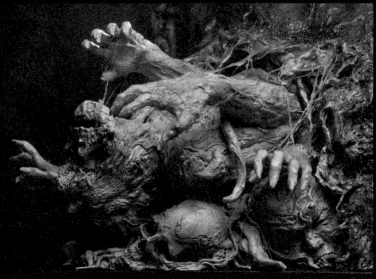

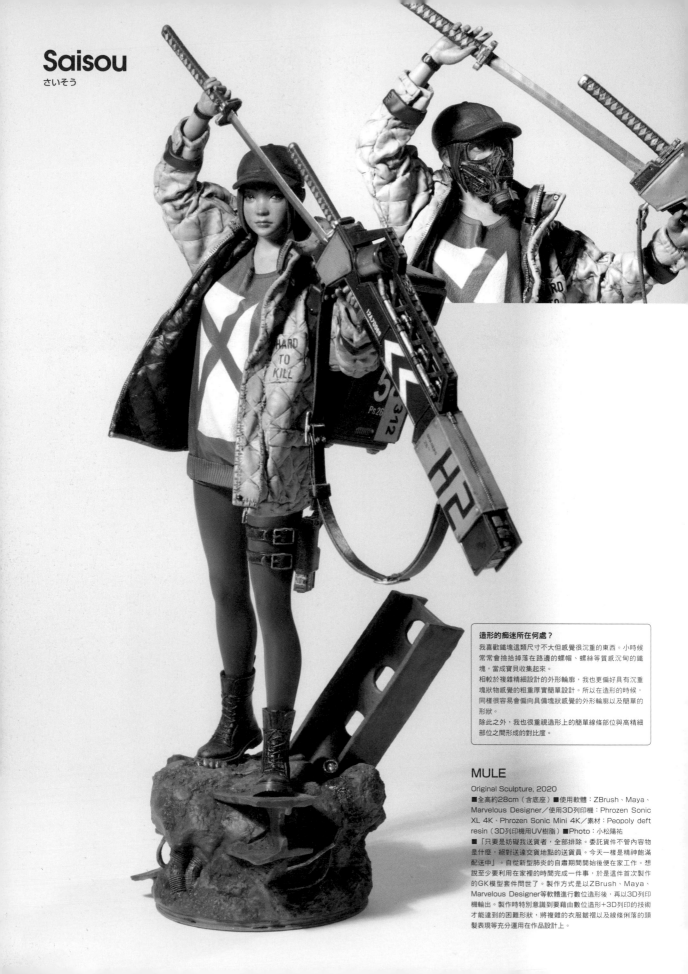

Saisou
さいそう

MULE

Original Sculpture, 2020

■全高約28cm（含底座）■使用軟體：ZBrush、Maya、
Marvelous Designer／使用3D列印機：Phrozen Sonic
XL 4K、Phrozen Sonic Mini 4K／素材：Peopoly deft
resin（3D列印機用UV樹脂）■Photo：小松陽祐
■「只要是妨礙我送貨者，全部排除。委託貨件不管內容物
是什麼，絕對送達交貨地點的送貨員。今天一樣是精神飽滿
配送中」。自從新型肺炎的自肅期間開始後便在家工作。想
說至少要利用在家裡的時間完成一件事，於是這件首次製作
的GK模型套件問世了。製作方式是以ZBrush、Maya、
Marvelous Designer等軟體進行數位造形後，再以3D列印
機輸出。製作時特別意識到要藉由數位造形＋3D列印的技術
才能達到的困難形狀，將複雜的衣服皺褶以及線條俐落的頭
髮表現等充分運用在作品設計上。

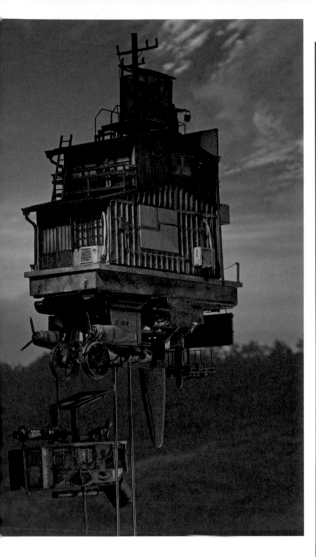

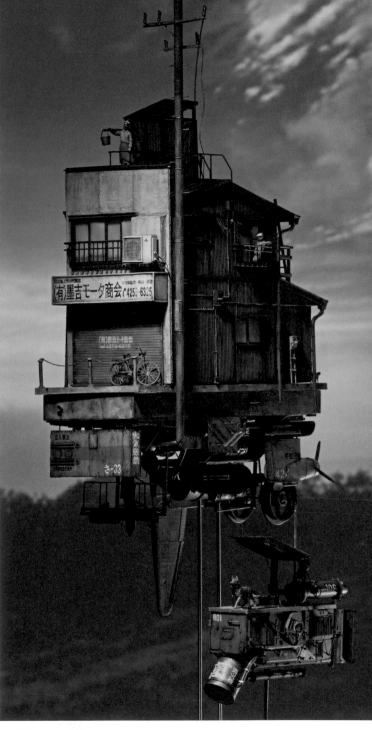

浮遊邸 -墨吉雲上2丁目33番 齊藤邸-

Original Sculpture, 2020

■全高約60cm（含底座）■複合媒材（塑料模型廢料、風扣板、塑料材、木材、金屬線、etc）■Photo：小松陽祐

■「泡沫經濟沒有破產，人口增加，不動產的價格無止盡的上漲。庶民無法在地面上擁有土地，只剩下將居住地遷往空中的生存之道。齊藤家一家四口人也是其中之一，今天也很有元氣的渡過開開心心的天空生活……」。在天空之家的這個切開獨立的空間中，融入了微縮模型般情景的作品。房屋的部分是使用風扣板、塑料材、木材從零開始建構而成，艦艇部分則是運用比例模型的多餘廢料或塑料材等組合而成的組合套件拼湊品。

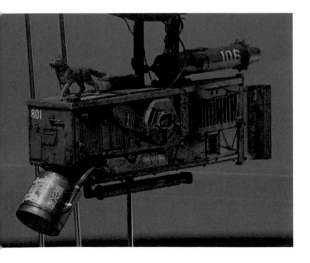

さいそう

除了一邊以CG導演的身份，從事本業的CM、MV等的CG製作之外，最近也將個人興趣的模型製作延長擴展至以WF一般攤主的身份，製作販售原創GK模型套件。

進行造形作業時，總是不忘要如何才能活用數位建模與3D列印機的優點。

本業的代表作品有CM廣告CalorieMate『不變的事物』篇、「勇者鬥惡龍WALK」發表PV宣傳影片、サカナクション（魚韻）的『多分、風。』MV等等。

受到影響（喜愛的）的電影・漫畫・動畫：『第9禁區』『鋼鐵人』『環太平洋』以及皮克斯動畫工作室的所有作品、鋼彈系列等等。

一天的平均作業時間：2～3小時

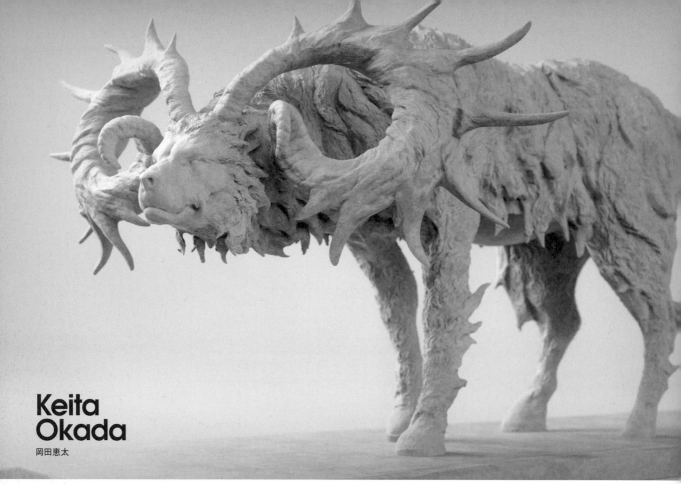

Keita
Okada

岡田惠太

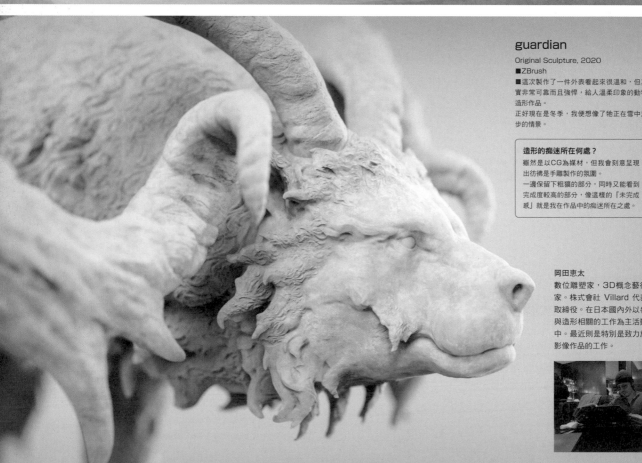

guardian

Original Sculpture, 2020

■ZBrush

■這次製作了一件外表看起來很溫和,但其實非常可靠而且強悍,給人溫柔印象的動物造形作品。
正好現在是冬季,我便想像了牠正在雪中漫步的情景。

造形的痴迷所在何處?

雖然是以CG為媒材,但我會刻意呈現出彷彿是手雕製作的氛圍。
一邊保留下粗獷的部分,同時又能看到完成度較高的部分,像這樣的「未完成感」就是我在作品中的痴迷所在之處。

岡田惠太

數位雕塑家,3D概念藝術家。株式會社 Villard 代表取締役。在日本國內外以參與造形相關的工作為主活動中。最近則是特別是致力於影像作品的工作。

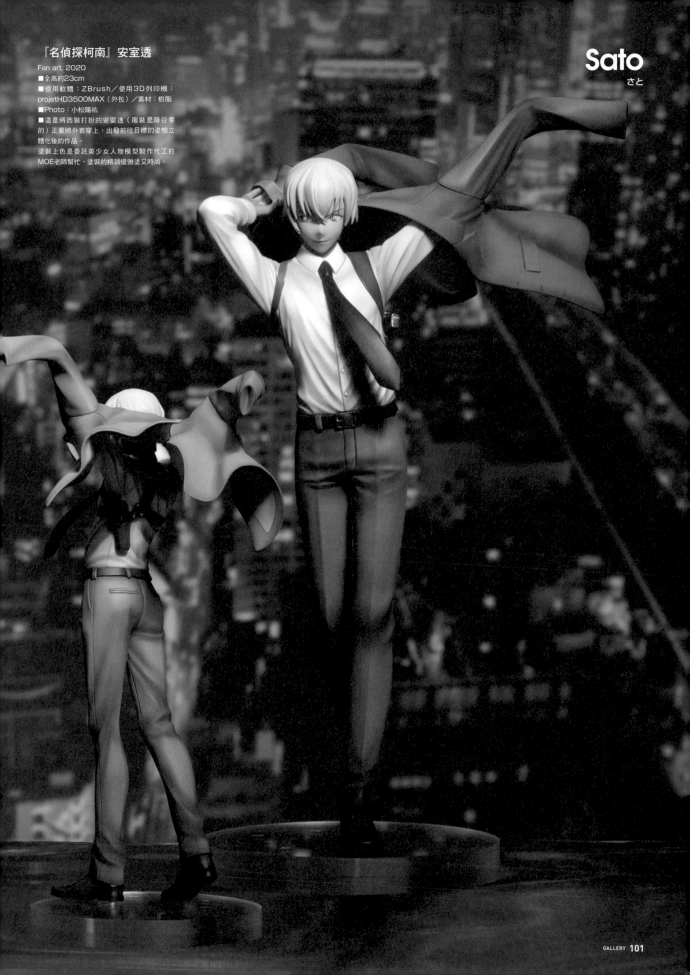

『名偵探柯南』安室透

Fan art. 2020
■全高約23cm
■使用軟體：ZBrush／使用3D列印機：
projetHD3500MAX（外包）／素材：樹脂
■Photo：小松陽祐
■這是將西裝打扮的安室透（服裝是降谷零
的）正要將外套穿上，出發前往目標的姿態立
體化後的作品。
塗裝上色是委託美少女人物模型製作代工的
MOE老師幫忙，塗裝的格調優雅塗又時尚。

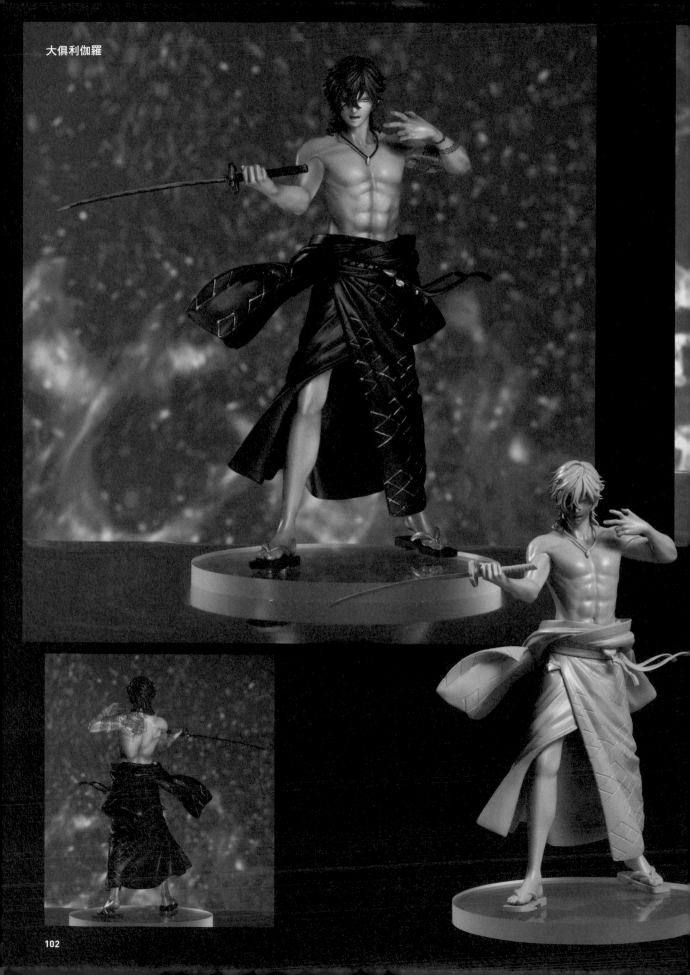

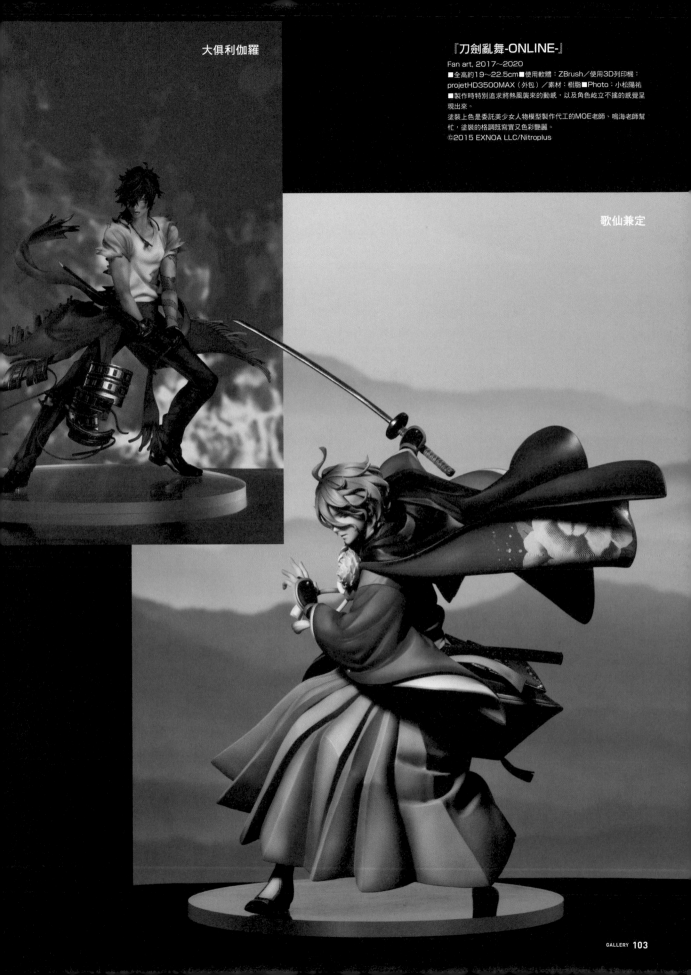

大俱利伽羅

『刀劍亂舞-ONLINE-』
Fan art, 2017～2020
■全高約19～22.5cm■使用軟體：ZBrush／使用3D列印機：
projetHD3500MAX（外包）／素材：樹脂■Photo：小松陽祐
■製作時特別追求將熱風襲來的動感，以及角色屹立不搖的感覺呈
現出來。
塗裝上色是委託美少女人物模型製作代工的MOE老師、鳴海老師幫
忙，塗裝的格調既寫實又色彩艷麗。
©2015 EXNOA LLC/Nitroplus

歌仙兼定

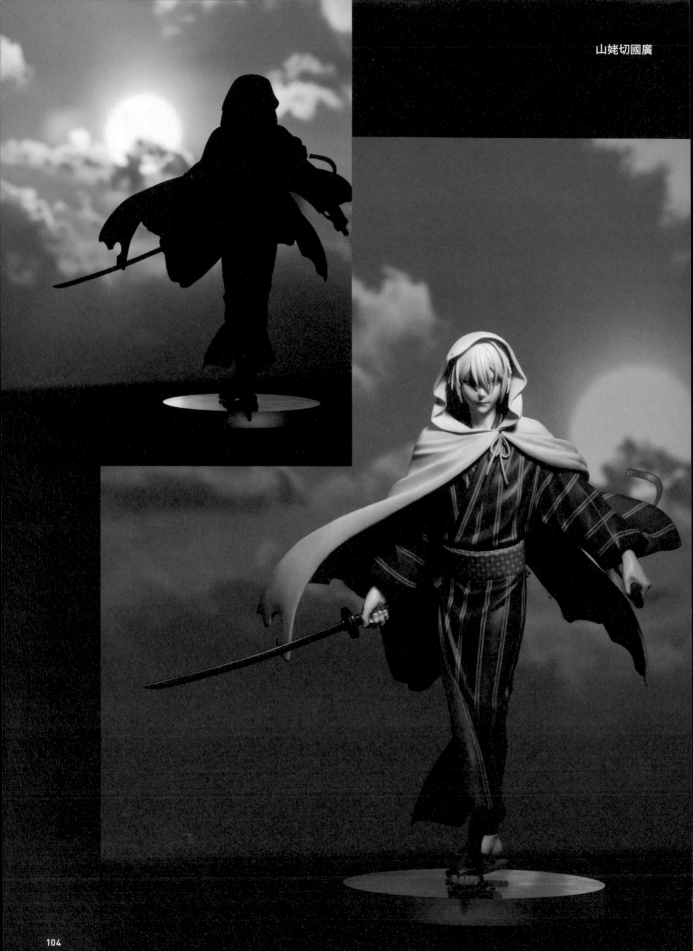

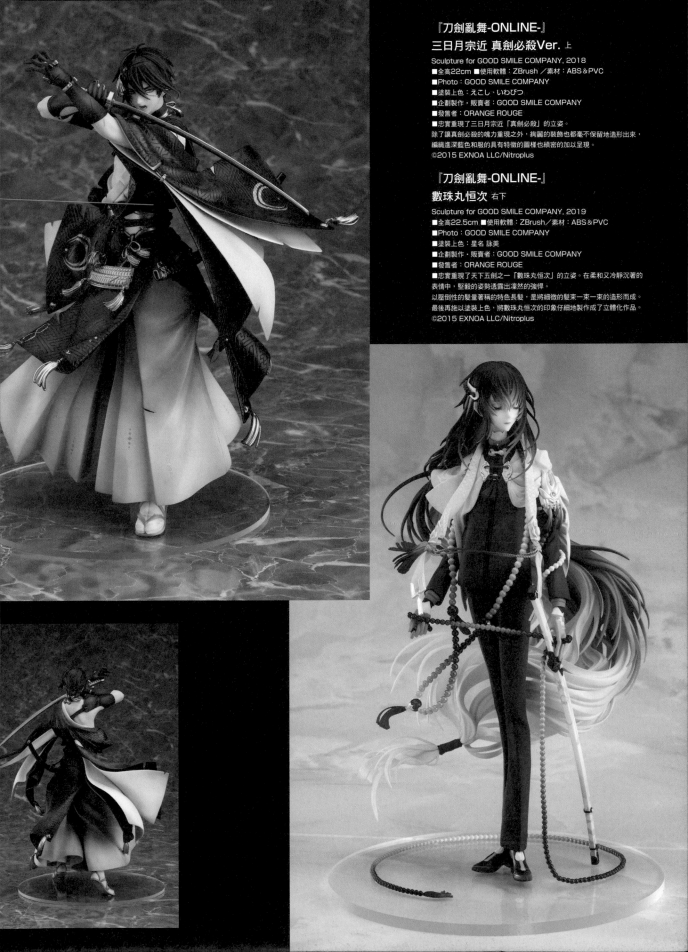

『刀劍亂舞-ONLINE-』
三日月宗近 真劍必殺Ver. 上
Sculpture for GOOD SMILE COMPANY, 2018
■全高22cm ■使用軟體：ZBrush／素材：ABS＆PVC
■Photo：GOOD SMILE COMPANY
■塗裝上色：えこし、いわぴつ
■企劃製作・販賣者：GOOD SMILE COMPANY
■發售者：ORANGE ROUGE
■忠實重現了三日月宗近「真劍必殺」的立姿。
除了讓真劍必殺的魄力重現之外，絢麗的裝飾也都毫不保留地造形出來，
編織進深藍色和服的具有特徵的圖樣也縝密的加以呈現。
©2015 EXNOA LLC/Nitroplus

『刀劍亂舞-ONLINE-』
數珠丸恒次 右下
Sculpture for GOOD SMILE COMPANY, 2019
■全高22.5cm ■使用軟體：ZBrush／素材：ABS＆PVC
■Photo：GOOD SMILE COMPANY
■塗裝上色：星名 詠美
■企劃製作・販賣者：GOOD SMILE COMPANY
■發售者：ORANGE ROUGE
■忠實重現了天下五劍之一「數珠丸恒次」的立姿。在柔和又冷靜沉著的
表情中，堅毅的姿勢透露出凜然的強悍。
以壓倒性的髮量著稱的特色長髮，是將細微的髮束一束一束的造形而成。
最後再施以塗裝上色，將數珠丸恒次的印象仔細地製作成了立體化作品。
©2015 EXNOA LLC/Nitroplus

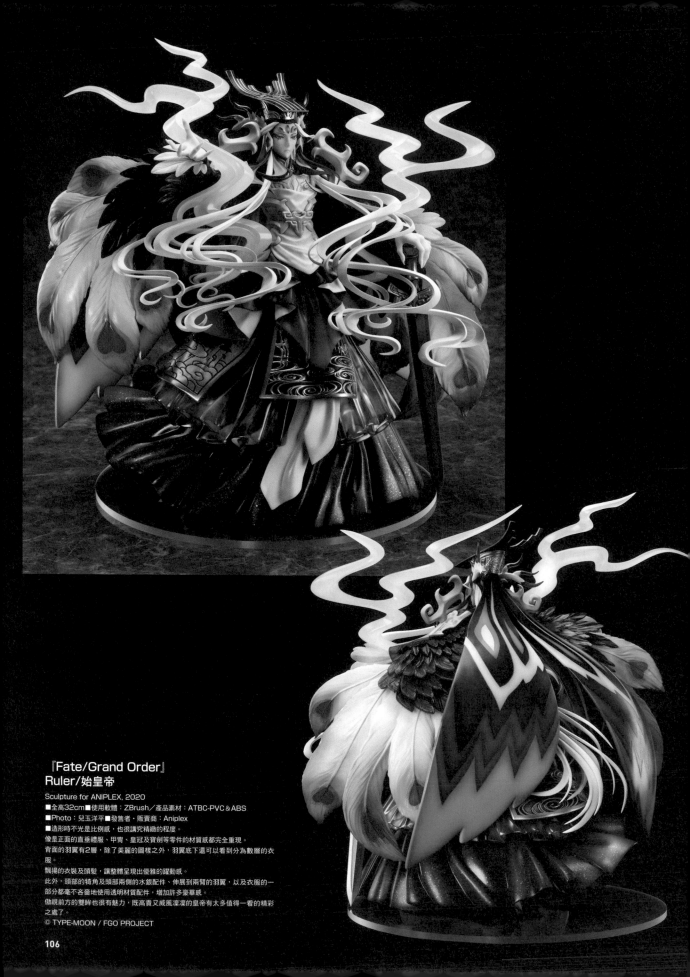

『Fate/Grand Order』
Ruler/始皇帝

Sculpture for ANIPLEX, 2020
■全高32cm ■使用軟體：ZBrush／產品素材：ATBC-PVC＆ABS
■Photo：兒玉洋平 ■發售者・販賣商：Aniplex
■造形時不光是比例感，也很講究精緻的程度。
像是正面的直垂禮服、甲冑、皇冠及寶劍等零件的材質感都完全重現。
背面的羽翼有2層，除了美麗的圖樣之外，羽翼底下還可以看到分為數層的衣服。
飄揚的衣裝及頭髮，讓整體呈現出優雅的躍動感。
此外，頭部的犄角及頭部兩側的水銀配件、伸展到兩臂的羽翼，以及衣服的一部分都毫不吝嗇地使用透明材質配件，增加許多豪華感。
傲視前方的雙眸也很有魅力，既高貴又威風凜凜的皇帝有太多值得一看的精彩之處了。

© TYPE-MOON / FGO PROJECT

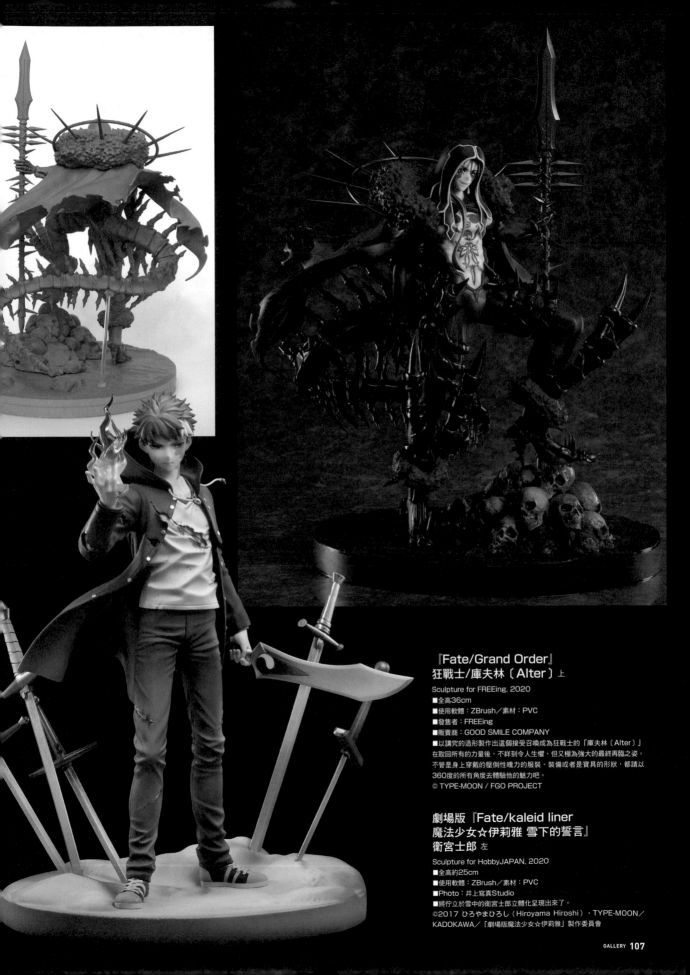

『Fate/Grand Order』
狂戰士/庫夫林〔Alter〕上

Sculpture for FREEing, 2020

■全高36cm
■使用軟體：ZBrush／素材：PVC
■發售者：FREEing
■販賣商：GOOD SMILE COMPANY
■以講究的造形製作出這個接受召喚成為狂戰士的「庫夫林〔Alter〕」
在取回所有的力量後，不詳到令人生懼，但又極為強大的最終再臨之姿。
不管是身上穿戴的壓倒性魄力的服裝、裝備或者是寶具的形狀，都請以
360度的所有角度去體驗他的魅力吧。
© TYPE-MOON / FGO PROJECT

劇場版『Fate/kaleid liner
魔法少女☆伊莉雅 雪下的誓言』
衛宮士郎 左

Sculpture for HobbyJAPAN, 2020

■全高約25cm
■使用軟體：ZBrush／素材：PVC
■Photo：井上寫真Studio
■將佇立於雪中的衛宮士郎立體化呈現出來了。
©2017 ひろやまひろし（Hiroyama Hiroshi）・TYPE-MOON／
KADOKAWA／「劇場版魔法少女☆伊莉雅」製作委員會

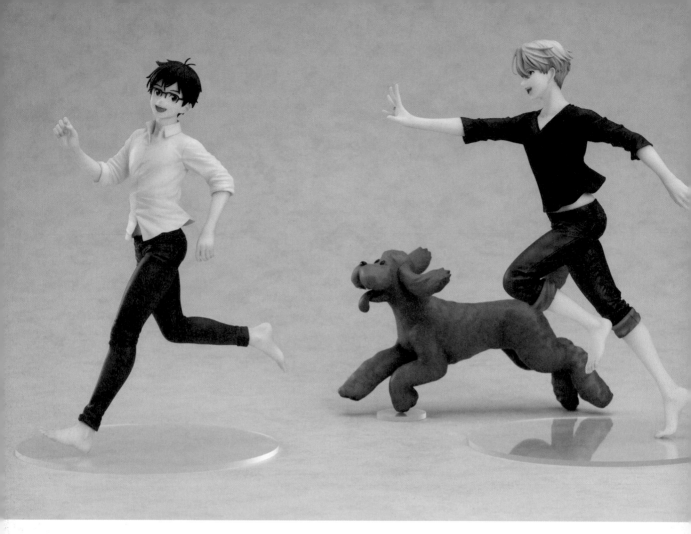

『YURI!!! on ICE』
勝生勇利＆維克托・尼基福羅夫
Premium Box

Sculpture for GOOD SMILE COMPANY, 2020

■勝生勇利：全高22cm ／維克托・尼基福羅夫：全高23cm
■使用軟體：ZBrush／素材：ABS＆PVC
■Photo：GOOD SMILE COMPANY
■原型製作：さと、市橋卓也（勇利＆維克托）、じゃすと（馬卡欽）
■塗裝上色：佐倉
■企劃製作・販賣者：GOOD SMILE COMPANY
■發售者：ORANGE ROUGE
■這是以官方發行的插畫為基礎，製作出來的「勝生勇利」與「維克托・尼基福羅夫」的立體造形。雖然是襯衫搭配牛仔褲的休閒打扮，仍然將衣服的皺褶與陰影等細節部分都很講究地以立體造形表現了出來。請各位欣賞這幅充滿躍動感、氣氛活潑的場景吧！
©はせつ町民会／ユーリ!!! on ICE 製作委員会

> **造形的痴迷所在何處？**
> 我喜歡好像看得見裡面，但其實看不見的陳縫以及被風吹動的布料翻揚等等。
> 每次當我轉動人物模型，以不同角度觀看時，只要看到這些讓我痴迷的部分，總能感受到立體作品特有的樂趣。

さと

接受商業委託或依個人興趣製作人物模型的原型。雖然是以男性人物模型為主，但最近也稍有涉獵女性人物模型。

受到影響（喜愛的）的電影・漫畫・動畫：『TIGER＆BUNNY』『刀劍亂舞-ONLINE-』

一天的平均作業時間：10小時

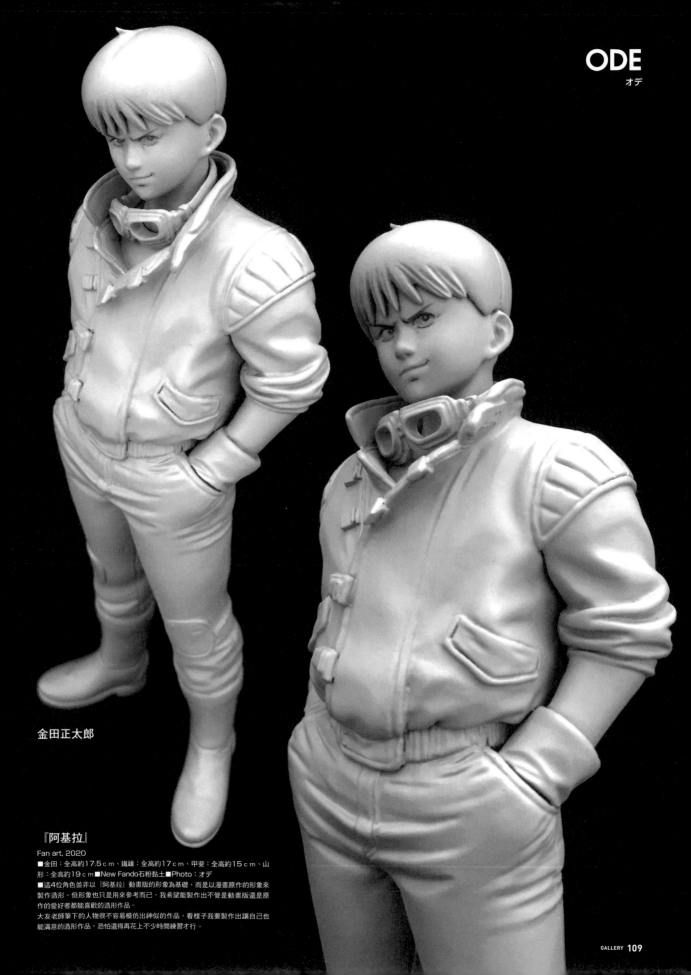

金田正太郎

『阿基拉』
Fan art, 2020
■金田：全高約17.5ｃｍ、鐵雄：全高約17ｃｍ、甲斐：全高約15ｃｍ、山形：全高約19ｃｍ■New Fando石粉黏土■Photo：オデ
■這4位角色並非以『阿基拉』動畫版的形象為基礎，而是以漫畫原作的形象來製作造形。但形象也只是用來參考而已，我希望能製作出不管是動畫版還是原作的愛好者都能喜歡的造形作品。
大友老師筆下的人物很不容易模仿出神似的作品，看樣子我要製作出讓自己也能滿意的造形作品，恐怕還得再花上不少時間練習才行。

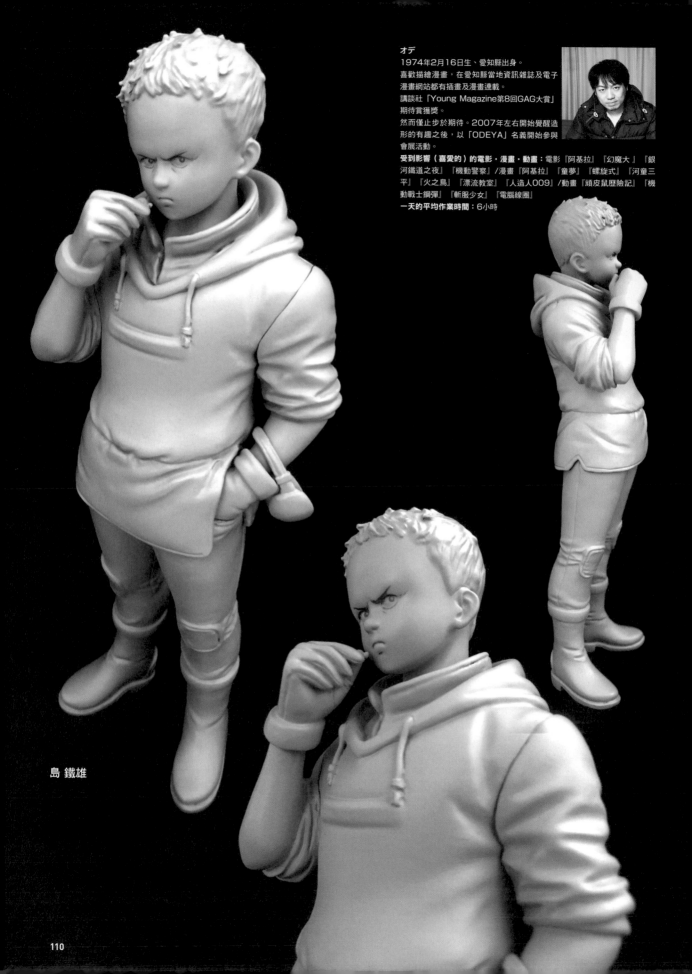

オデ
1974年2月16日生、愛知縣出身。
喜歡描繪漫畫，在愛知縣當地資訊雜誌及電子
漫畫網站都有插畫及漫畫連載。
講談社「Young Magazine第8回GAG大賞」
期待賞獲獎。
然而僅止步於期待。2007年左右開始覺醒造
形的有趣之後，以「ODEYA」名義開始參與
會展活動。
受到影響（喜愛的）的電影‧漫畫‧動畫：電影『阿基拉』『幻魔大』『銀
河鐵道之夜』『機動警察』/漫畫『阿基拉』『童夢』『螺旋式』『河童三
平』『火之鳥』『漂流教室』『人造人009』/動畫『頑皮鼠歷險記』『機
動戰士鋼彈』『斬服少女』『電腦線圈』
一天的平均作業時間：6小時

島 鐵雄

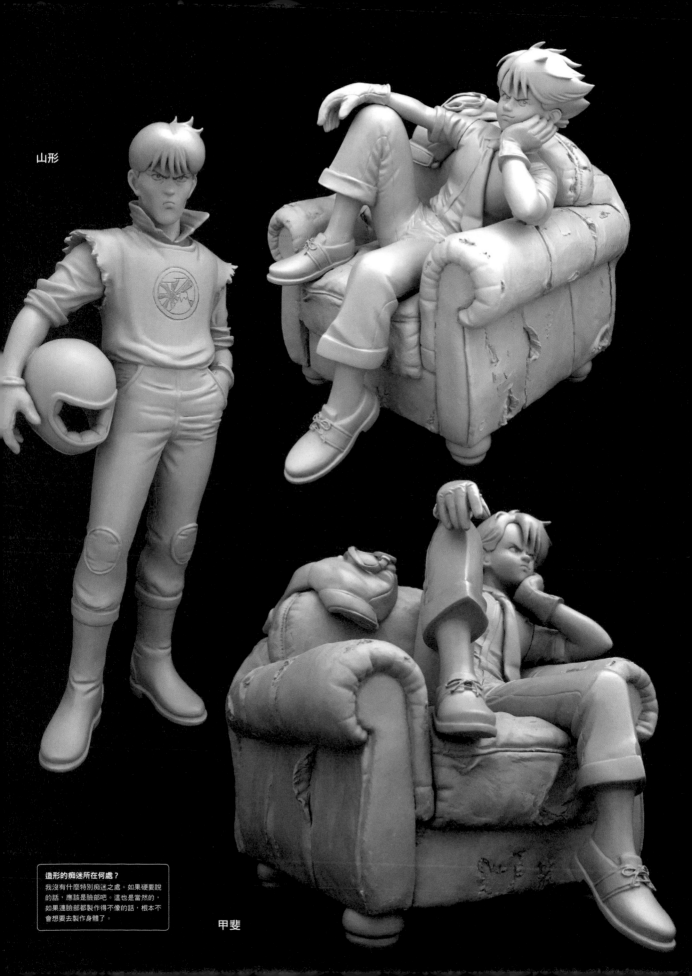

山形

甲斐

Allon alpha
アロンアルファ

心

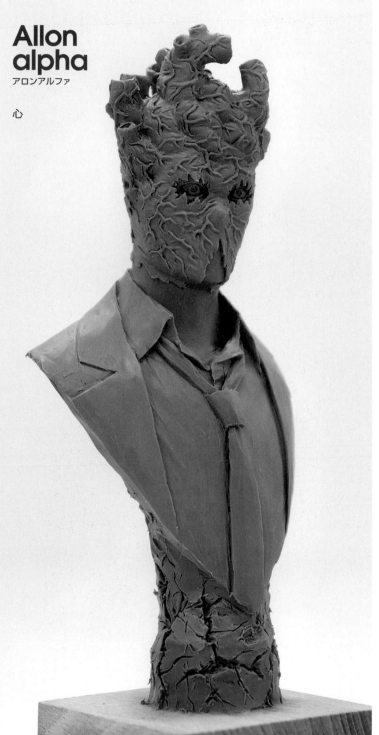

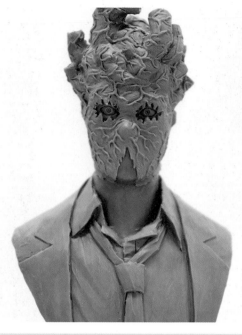

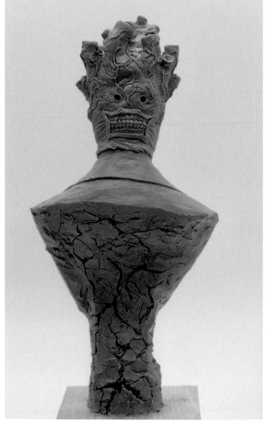

『異獸魔都』

Fan art, 2020

■開曼：全高約17cm、心：全高約15cm■Super Sculpey樹脂黏土、環氧樹脂補土■Photo：Allon alpha

©林田球／小學館

■開曼和心都是以前在Twitter發表過的作品，這次有機會在本書刊載發表，便大幅修改升級，希望能更貼近林田球老師的世界觀。

尤其是開曼在原作後期終於揭露他壯烈至極的核心信念，我依照自己的理解，試著以造形的方式來做出解釋，但結果整件作品就超出了原本預設的尺寸大小了（苦笑）。

此外，心因為臉部被面具所覆蓋，要如何只靠從面具底下露出的眼睛來呈現表情，著實讓我費盡苦心，不過這也是拓展自己的造形能力一個很好的機會。

造形的痴迷所在何處？

我對表情相當痴迷。

每當我在漫畫或是動畫作品中見到表情獨特的角色，總是忍不住會有去製作那個角色的造形的衝動。

要如何將描繪在二次元中的栩栩如生的表情以立體的方式重現？這樣的挑戰對我來說就是製作造形最大的動力來源了。

アロンアルファ

經常以Twitter為中心發表興趣的造形作品。最近則以「ハイゼンベルク」（Heisenberg）的名義開始WF一般攤位參展活動。

受到影響（喜愛的）的電影・漫畫・動畫：『環太平洋』『瘋狂麥斯：憤怒道』『異獸魔都』『黃金神威』『機動戰士鋼彈UC』

一天的平均作業時間：2～3小時

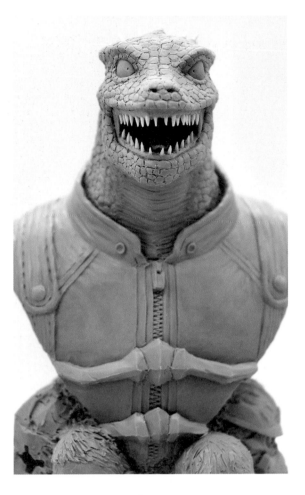

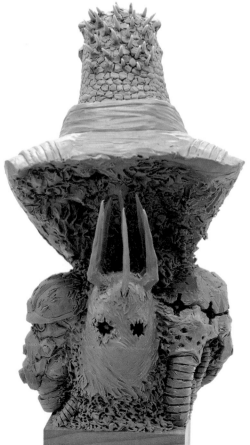

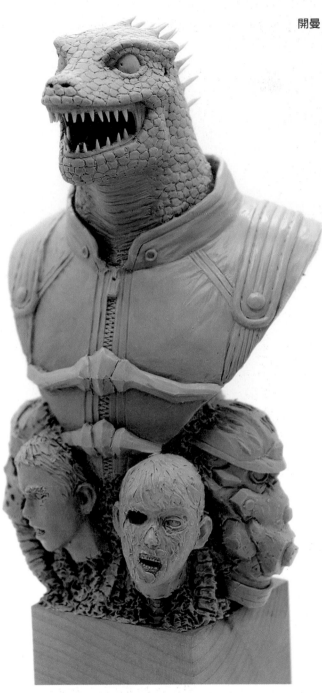

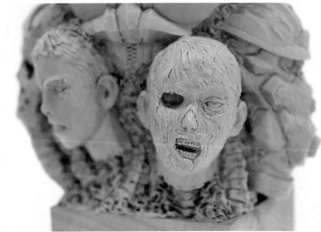

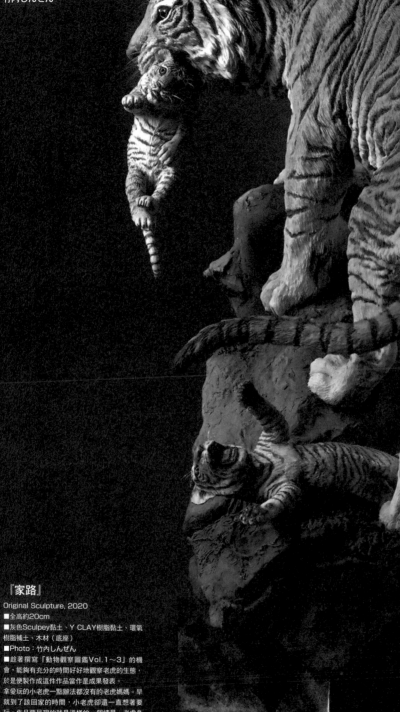

Shinzen Takeuchi

竹内しんぜん

『家路』

Original Sculpture, 2020

■全高約20cm

■灰色Sculpey黏土、Y CLAY樹脂黏土、環氧樹脂補土、木材（底座）

■Photo：竹内しんぜん

■趁著撰寫「動物觀察圖鑑Vol.1～3」的機會，能夠有充分的時間好好地觀察老虎的生態，於是便製作成這件作品當作是成果發表。
拿愛玩的小老虎一點辦法都沒有的老虎媽媽。早就到了該回家的時間，小老虎卻還一直想著要玩。作品要呈現的就是這樣的一個情景。老虎身上的特徵虎斑花紋，是以立體塑形的方式呈現。這是因為不希望後續在塗裝上色的時候，斑紋的部分看起來會變得凸出。然而在造形階段就要一邊預先想像塗裝上色後的狀態，一邊進行作業，是一件非常耗費精神的工作。不過也因為如此，塗裝時只要沿著立體塑形後的凹痕上色即可，讓塗裝作業稍微輕鬆了一些。而且這樣即使在未塗裝狀態也能讓每個人都看得出來「這是老虎」，也是相當有意思的事情。

©2020 Shinzen Takeuchi

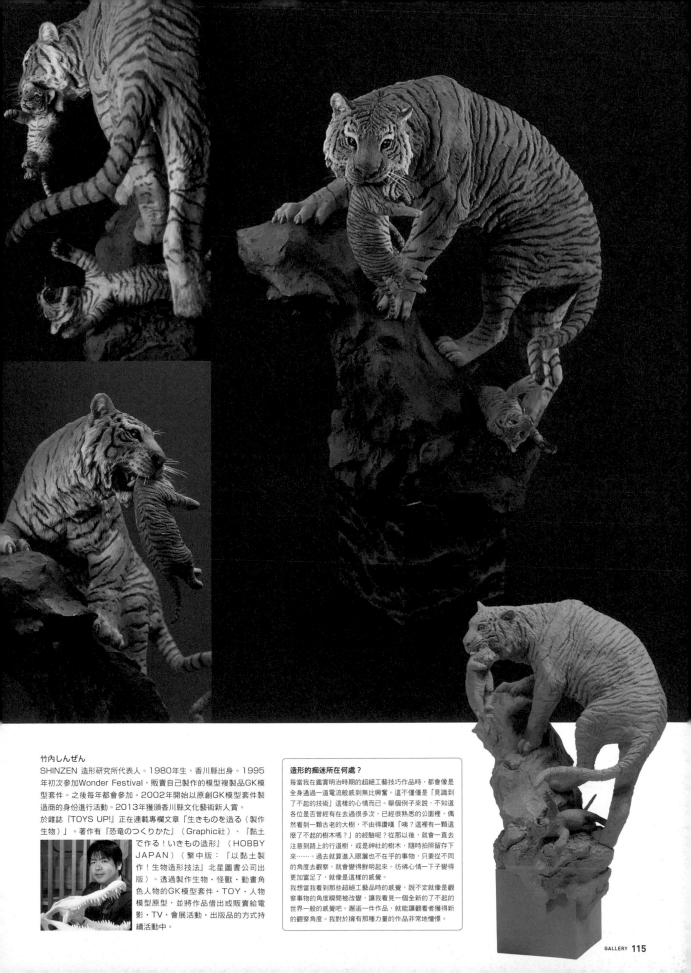

竹內しんぜん

SHINZEN 造形研究所代表人。1980年生，香川縣出身。1995
年初次參加Wonder Festival，販賣自己製作的模型複製品GK模
型套件。之後每年都會參加。2002年開始以原創GK模型套件製
造商的身份進行活動。2013年獲頒香川縣文化藝術新人賞。
於雜誌『TOYS UP!』正在連載專欄文章「生きものを造る（製作
生物）」。著作有『恐竜のつくりかた』（Graphic社）、『黏土
で作る！いきもの造形』（HOBBY
JAPAN）（繁中版：『以黏土製
作！生物造形技法』北星圖書公司出
版）。透過製作生物‧怪獸‧動畫角
色人物的GK模型套件‧TOY‧人物
模型原型，並將作品借出或販賣給電
影‧TV‧會展活動‧出版品的方式持
續活動中。

造形的痴迷所在何處？

每當我在鑑賞明治時期的超絕工藝技巧作品時，都會像是
全身通過一道電流般感到無比興奮。這不僅僅是「見識到
了不起的技術」這樣的心情而已。舉個例子來說，不知道
各位是否曾經有在去過很多次，已經很熟悉的公園裡，偶
然看到一顆古老的大樹，不由得讚嘆「咦？這裡有一顆這
麼了不起的樹木嗎？」的經驗呢？從那以後，就會一直去
注意到路上的行道樹，或是神社的樹木，隨時拍照留存下
來⋯⋯。過去就算進入眼簾也不在乎的事物，只要從不同
的角度去觀察，就會變得鮮明起來。彷彿心情一下子變得
更加富足了，就像是這樣的感覺。

我想當我看到那些超絕工藝品時的感覺，說不定就像是觀
察事物的角度瞬間被改變，讓我看見一個全新的了不起的
世界一般的感覺吧。邂逅一件作品，就能讓觀看者獲得新
的觀察角度。我對於擁有那種力量的作品非常地憧憬。

KRS×NIRASAWA 冒牌超人力霸王

軟膠材質已塗裝完成品

價格：¥17,800（未稅）全高：約30cm
原型製作：百武朋 原型監修：竹谷隆之
©TSUBURAYA PRODUCTIONS

KRS×NIRASAWA

以2016年2月突然去世的韮澤靖老師生前描繪的REMIX設計為基礎，以與故人長久以來就有交情的竹谷隆之為中心的有志之士聚集起來進行產品化的系列商品。

從第1彈的凱姆爾人到德拉可、哥摩拉、鐵列斯頓、梅特隆星人，在盟友們的大力協助下終於得以實現了這個系列化產品。

在這個系列的第7彈中，「冒牌超人力霸王」以軟膠材質已塗裝完成品之姿登場了。

根據已故的韮澤靖老師的REMIX設計為基礎，由百武朋負責原型製作，竹谷隆之擔任原型監修。

以吊起來的眼尾形狀為特徵的面罩是透明配件，面罩下的臉部則是能看得出扎拉布人樣貌的獨特設計。

請不要錯過韮澤靖REMIX最終章的本件作品。

預定2021年夏發售！
詳細資訊請參考ACRO官方網站▶acro-japan.com

照片為現在監修中的原型。實際的商品有可能略有變動。

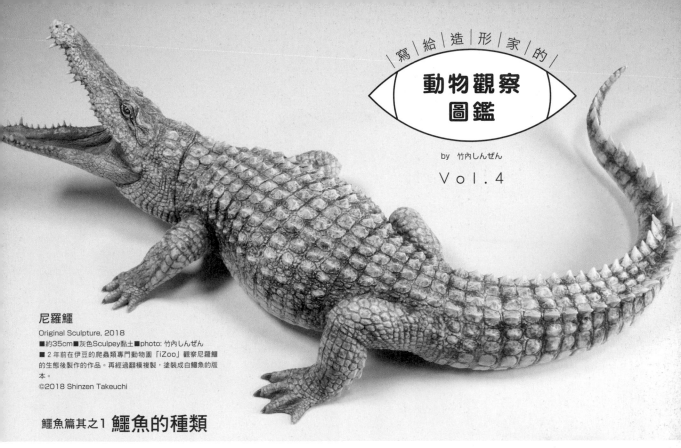

尼羅鱷
Original Sculpture, 2018
■約35cm■灰色Sculpey黏土■photo: 竹內しんぜん
■2年前在伊豆的爬蟲類專門動物園「iZoo」觀察尼羅鱷的生態後製作的作品。再經過翻模複製，塗裝成白鱷魚的版本。
©2018 Shinzen Takeuchi

鱷魚篇其之1 鱷魚的種類

設計西方龍之類的幻想生物時，爬蟲類是不可或缺的重要參考真實生物。爬蟲類的外形具有與哺乳類完全不同的氛圍，看起來既強大又恐怖，擁有非常出類拔萃的角色戲劇性。當中特別引人注目的鱷魚，是大家都眾所皆知的熟悉動物。但又不像貓、狗那樣隨時可以在身邊見到，如果要我們憑空描繪鱷魚的外貌，還是會有「咦？到底長什麼樣啊？」的疑問。那麼到底鱷魚是一種什麼樣的生物呢？就讓我們仔細地實際觀察看看吧。

這次我們要到「體感型動物園iZoo」「熱川香蕉鱷魚園」以及接續上回的老虎，繼續在「白鳥動物園」進行觀察。

鱷魚的種類

首先，我們要調查鱷魚的種類有哪幾種。鱷魚可以分為短吻鱷科、鱷科、長吻鱷科這3種不同的科。印象中鱷魚好像都長得很類似，但如果我們注意觀察臉部，就可以發現差異所在。讓我們將活體的頭部與頭骨放在一起比較看看吧。

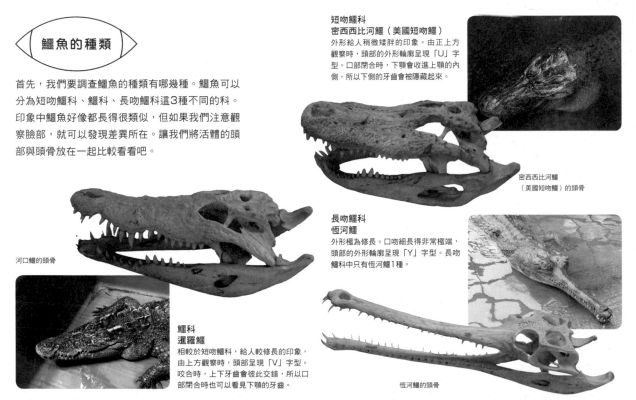

短吻鱷科
密西西比河鱷（美國短吻鱷）
外形給人稍微矮胖的印象。由正上方觀察時，頭部的外形輪廓呈現「U」字型。口部閉合時，下顎會收進上顎的內側，所以下側的牙齒會被隱藏起來。

密西西比河鱷
（美國短吻鱷）的頭骨

河口鱷的頭骨

鱷科
暹羅鱷
相較於短吻鱷科，給人較修長的印象，由上方觀察時，頭部呈現「V」字型。咬合時，上下牙齒會彼此交錯，所以口部閉合時也可以看見下顎的牙齒。

長吻鱷科
恆河鱷
外形極為修長。口吻細長得非常極端，頭部的外形輪廓呈現「Y」字型。長吻鱷科中只有恆河鱷1種。

恆河鱷的頭骨

想要靠近體型碩大的成熟鱷魚果然還是太危險、太勉強了。不過還是盡可能想要近距離觀察！於是在飼育員大哥的協助下，讓我們有機會觀察到體型適中的年輕眼鏡凱門鱷。包含眼鏡凱門鱷在內的凱門鱷亞科是屬於短吻鱷科的鱷魚。

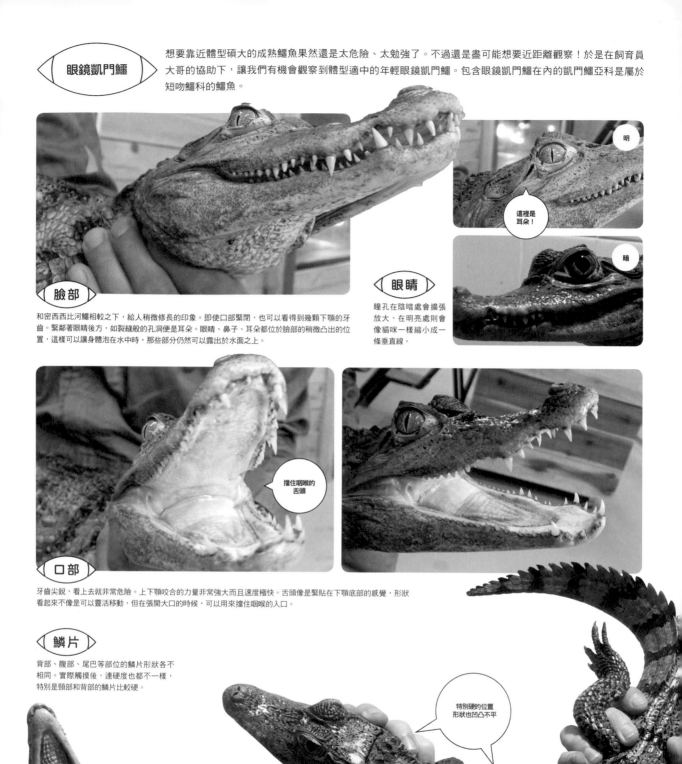

明

這裡是耳朵！

暗

臉部

和密西西比河鱷相較之下，給人稍微修長的印象。即使口部緊閉，也可以看得到幾顆下顎的牙齒。緊鄰著眼睛後方，如裂縫般的孔洞便是耳朵。眼睛、鼻子、耳朵都位於臉部的稍微凸出的位置，這樣可以讓身體泡在水中時，那些部分仍然可以露出於水面之上。

眼睛

瞳孔在陰暗處會擴張放大，在明亮處則會像貓咪一樣縮小成一條垂直線。

擋住咽喉的舌頭

口部

牙齒尖銳，看上去就非常危險。上下顎咬合的力量非常強大而且速度極快。舌頭像是緊貼在下顎底部的感覺，形狀看起來不像是可以靈活移動，但在張開大口的時候，可以用來擋住咽喉的入口。

鱗片

背部、腹部、尾巴等部位的鱗片形狀各不相同。實際觸摸後，連硬度也都不一樣，特別是頸部和背部的鱗片比較硬。

特別硬的位置形狀也凹凸不平

尾巴的根部非常粗壯，愈靠近尾端，愈呈現較薄的平板形狀。在水中游泳時，據說主要是使用後肢及尾巴。背面的鱗片較大而且結實，後側呈現向內側切入的形狀，可以讓後面的鱗片與前面的鱗片重疊在一起。

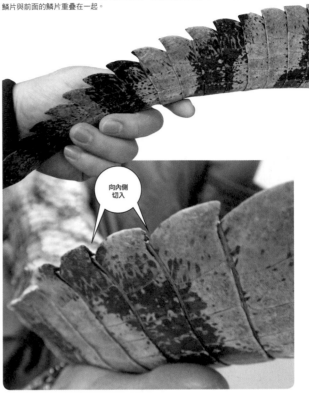

向內側切入

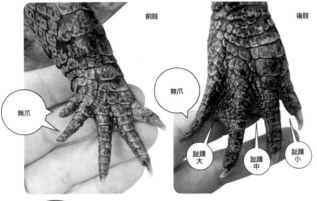

前肢

後肢

無爪

無爪

趾蹼大

趾蹼中

趾蹼小

四肢

前肢有5趾，其中只有靠近姆趾那側的3趾有爪。後肢有4趾，靠近姆趾側的3趾有爪，趾間有蹼。趾蹼的大小各有不同。前肢與後肢相較之下，後肢較大且較有力。

各種不同的蜥蜴

在爬蟲類當中，雖然蛇和烏龜很明顯地與鱷魚給人的印象完全不同，但是蜥蜴則略為相似，這裡我們來比較一下兩者的差異。不過話說回來，鱷魚和蜥蜴還是有很大的不同，特別是眼睛當人的印象完全不一樣。但蜥蜴還是有蜥蜴帥氣之處啦……。

澤巨蜥
可以在口部幾乎閉合的狀態下，將舌頭向外吐出擺動。

中國鱷蜥
身上披著如同鱷魚般的凹凸鱗片，不過臉部仍保持著蜥蜴的喜感長相。

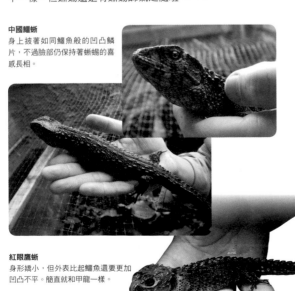

綠鬣蜥
鱗片的形狀有很明顯的強弱對比，讓人感到一種高雅的氣質（？）。

紅眼鷹蜥
身形嬌小，但外表比起鱷魚還要更加凹凸不平。簡直就和甲龍一樣。

綜合感想
因為我以前聽說過「短吻鱷科相對比較溫和」、「眼鏡凱門鱷可以當作寵物飼養」這類的說法，所以在觀察的時候覺得「只要小心一點，應該就不會產生危險吧？」說真的，我有點太小看鱷魚了。當鱷魚的出現在我眼前，不只是尖牙利爪看起來嚇人，鱷魚的一雙眼睛死盯著我看，當場讓我感到非常緊張。鱷魚的眼中好像在思考著什麼，簡直就像是在打量我的實力到什麼程度似的。萬一突然朝我咬一口怎麼辦……。心裡不禁湧現小劇場，瞬間感到毛骨悚然起來。如果要設計像西方龍這種超獸般的角色的話，果然還是有觀察鱷魚生態的必要也說不定。

巴爾坦星人製作記

by 藤本圭紀　©TSUBURAYA PRODUCTIONS

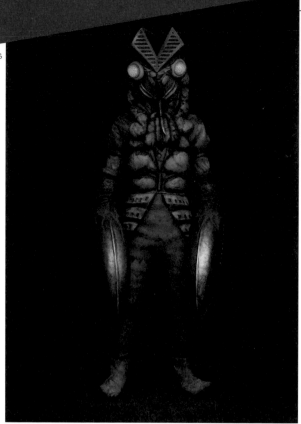

1 各位一說到超人力霸王怪獸，心裡最快想起的會是哪個角色呢？

是多多良島的怪獸王・紅王？ 還是一路壓制超人力霸王的積頓呢？相信因為世代的不同，每個人心裡的答案說不定也各有不同。可能有人回答的是第2期系列的怪獸，也有人幼年體驗的怪獸就已經是平成年代以後的怪獸了。然而要說到跨越所有世代，甚至連「從來沒有看過超人力霸王」的族群也能有所認知的存在，那就只有巴爾坦星人有這樣的魅力了。

相較於超人力霸王充滿未來感的極簡美感，巴爾坦星人的外形是既原始又那麼的奇異怪誕。也許因為巴爾坦星人的價值觀中沒有「生命」這個概念，與滿懷慈愛的超人力霸王形成的對比十分兩極。巴爾坦星人之所以侵略地球並非漫無目的。由於母星故鄉受到核爆實驗而被摧毀，有將近20億3000萬人（！）的巴爾坦星人從此成為宇宙中的難民。

如同光與影的相對存在，巴爾坦星人不愧為超人力霸王的最佳勁敵。X-works公司選擇以巴爾坦星人作為超人力霸王系列第2彈的產品，實在是一個極為合理自然的決定。比例和超人力霸王相同，都是40cm尺寸。體形碩大的初代巴爾坦星人。

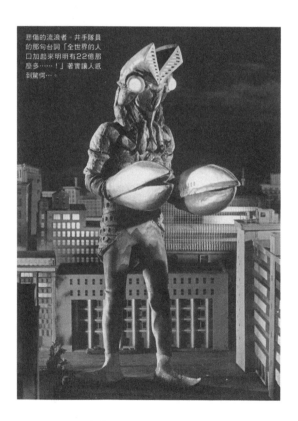

悲傷的流浪者。井手隊員的那句台詞「全世界的人口加起來明明有22億那麼多……！」著實讓人感到驚愕…。

3 畢竟是眾所皆知的主要角色，市面上相關的立體造形產品數量非常可觀。我很好奇是否真的有收藏家可以一件不漏網羅所有的巴爾坦星人相關產品呢？

我第一次擁有的巴爾坦星人相關產品是萬代公司的超人力霸王怪獸系列，也就是所謂的軟膠人偶吊飾。這是老家附近舉行祭典時，父親在路邊攤買給我的玩具，我還清楚地記得包裝只是簡單地放在袋子裡而已。

另一件我當時擁有的巴爾坦星人產品是不二家的超人力霸王怪獸巧克力（最早期的附贈卡牌零食）所附屬的塑膠人偶。這個產品雖然問世得比萬代公司的產品更晚，但也許因為還是屬於相同時代的關係，兩者外觀形狀的調整設計看起來都非常相似。還是說這是因為兩件產品都是出自同一位原型師的作品呢……？（也許Real Hobby系列的巴爾坦星人就是這個時期的巴爾坦星人造

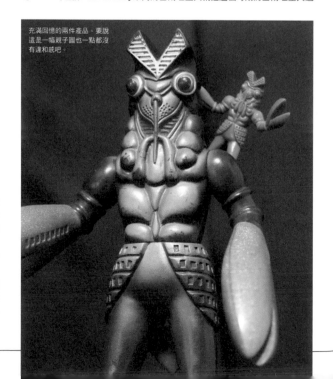

充滿回憶的兩件產品。要說這是一幅親子圖也一點都沒有違和感吧。

2 當然，對我來說巴爾坦星人這個角色也是我非常熟悉的角色。先前在『SCULPTORS 03』的超人力霸王製作中也有稍微提到過，在我的幼年時代，曾經把電視上重播的初代超人力霸王的錄影帶反覆觀看到機器都冒出煙來了。

不過關於巴爾坦星人的部分，第一次認識到這個角色並不是在TV系列的錄影畫面中，而是在日本電視台每週三播放電影的節目「水曜ロードショー」中播放的電影「超人力霸王怪獸大戰」，這也成為我的幼年體驗。像這種精選集形式的電影，會去重新編排BGM背景音樂以及SE音效，我非常喜歡這個調整過後的版本。在全新拍攝的聖德紀念繪畫館前的戰鬥場景中，敵對雙方身上的電子裝飾也非常漂亮。

形的基礎也說不定。如果有人清楚這段歷史的話，請務必與我分享）。雖然這兩件產品的造形都毫無疑問讓人愛不釋手，但是以「Real(擬真)」的角度來看的話，都還是差強人意，但這也是沒有辦法的吧。

若以追求「Real(擬真)」的GK模型套件來選擇的話，有什麼產品呢？那麼標準答案就會是BILLIKEN商會的軟膠套件了。另外還有ASU工房的淺川洋老師近年推出的模型也是傑作。如果不是有這些前輩留下了不起的作品讓我們當作創作之路上的路標，我們又怎麼能有機會去探尋新的創作路線呢？

4 大家都知道巴爾坦星人的衣裝是改造蟬人的衣裝，這已經是一件非常有名的逸聞。雖然近年出現了一些不同的論點，不過以從事造形者的角度看來，巴爾坦星人和蟬人之間的相似之處非常多。加上製作時期相近的關係（『超異象之謎』的製作順序最後1集是「加拉蒙的逆襲」，而超人力霸王的製作順序第1集是「打擊侵略者」），所以會有那樣的推測非常自然(這部分在山田正巳先生的研究裡有詳細的論述)。

再來就是最重要的姿勢動作要怎麼處理呢……對我個人來說，是有一個務必想要去製作看看的姿勢動作。

那就是在科學中心內將嵐隊員凍結後解除分身的場景中，佇立於畫面一隅的那個姿勢。雙手下垂的巴爾坦星人由正面看來是具備穩定感的橢圓形的外形輪廓，側視圖則呈現出體態優美的S字型。巴爾坦星人佇立不動的姿態實在是太美了。暗中活動於黑暗的科學中心內的詭異怪人……我想要以呈現這樣的印象為目標。

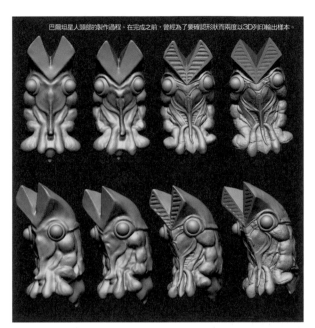
巴爾坦星人頭部的製作過程。在完成之前，曾經為了要確認形狀而兩度以3D列印輸出樣本。

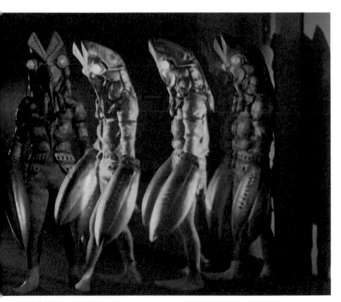
巴爾坦星人的象徵，極為有名的一個場景。劇中演員櫻井浩子曾說過「姿勢優美到就像是芭蕾舞者」的評語。

5 臉部代表一切。那就先從頭部的製作開始著手吧。
雖然注意力很容易被複雜的細部細節所吸引，不過在此要回歸造形的基礎，花費較多的時間在掌握、呈現出整體的外觀形狀。

當然整體造型並非左右對稱的形狀，可是如果只依靠正面的角度的話，製作到後面會產生愈來愈多的矛盾之處，所以需要盡量從各個不同角度觀察，並且還要隨時盯著參考資料來進行作業。將資料翻轉過來確認的動作也很重要。這一切都是「為了讓所有曲線都在沒有違和感的情形下成立」的作業。倘若我只是單純的把左眼的位置抬高的話，只會讓整個造形作品引人感到不快罷了。

將形狀整理到一定程度後，我會先打樣列印輸出一次，不過大部分在看到樣本的時候，一開始都會體會到什麼叫做絕望的感覺。果然還是得列印輸出成實體來確認才會發現需要改善的地方。為了要提升作品的品質，只能像這樣不斷重複自我修正的作業了。

6 頭部製作到一定程度後，接下來開始要製作身體。和製作超人力霸王的時候一樣，這個作業的過程中，需要好好地去意識到素體的狀態。

比方說衣裝動作演員佐藤武志先生的身材比起古谷敏先生就要更高更修長一些。不過話說回來「自然的站立姿勢」其實相當不容易製作。雖然只是站在那裡，但還是需要加上一些演出，也就是所謂的「模型的美感」。

想要從360度呈現角色魅力……需要有雕塑的才華，也需要有對人體的理解，關於這個部分，我每次製作時都會深切感到自己的技藝實在有待加強。

實力不夠的部分只能靠熱情來補足了，只要時間上允許，我都不會妥協，繼續製作下去。

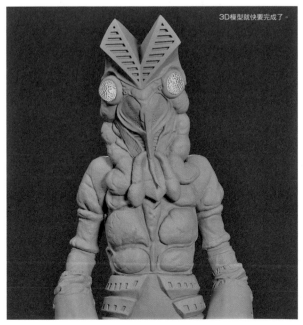
3D模型就快要完成了。

7 在巴爾坦星人的造形作業中，最大的難關果然還是在於「背面」。由於從以前到現在都沒有出現過從背面拍攝的照片，導致巴爾坦星人正確的背面長什麼樣子到現在都還是一個謎。許多研究者仍然從80年代（甚至更久以前）開始不斷追尋，想要找出第一代巴爾坦星人的背面照片……。既然沒有明確的照片，我只好從影像中去尋找蛛絲馬跡了。後來總算在劇中找到一個和背部有關的鏡頭，雖然只有一瞬間，不過有半邊背部入鏡。然後我再依照這個資訊，將另外的半邊製作出來。

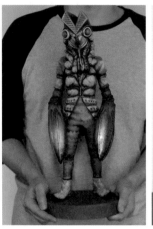

巴爾坦星人的後頭部。可以看到全身特殊衣裝的質感。

關於後頭部的部分，同樣也只能依賴劇中的影像鏡頭了。我把巴爾坦星人在劇情後半與超人力霸王展開激烈空中戰的場景停格下來一格一格仔細查看。在這個過程中，就連攝影棚內的佈景天幕的邊緣、還有看起來像是天花板的部分也都被我找出來了。一方面這也是要拜藍光DVD的高解析度影像處理軟體所賜。

8 3D模型完成後，終於要3D列印輸出正式完成品了。輸出設備是大家所熟悉的Form2。因為尺寸較大的關係，下半身在大腿的位置切斷，輸出完成後再重新接著組合起來。像這種全高達到40cm的作品，只在螢幕上觀看果然還是很難掌握整體的形狀和氛圍。等到列印輸出後才發現到有好幾處需要修正的部位。總之，只要是感覺「有點怪怪的」「好像不夠帥氣」的部分，我都會徹底修改到滿意為止。關於這點，不論創作的主題是什麼，我都是一樣的態度。

數位造形工具的缺點之一是「難以掌握剖面的狀態」。現在的身體的剖面、上臂以及大腿的剖面狀態如何呢？以數位工具作業時，一定要經常意識到這個環節。在這次的製作過程中，我也重作修改了3次正式完成品大小的輸出品。真的是最消磨精神力的部分了……。

再無用武之地只能長眠於此的眾多巴爾坦星人分身（？）。一幅讓人看了心情很差的光景。

9 大致滿意之後，接著要進入表面處理的環節。

就算使用了高精度的輸出設備，結果最後還是免不了需要用「徒手」來做加工修飾。尤其是像這次製作的昭和特攝的全身衣裝這種情形，表面材質的質感會比較特殊。

巴爾坦星人的表面質感很像是塗抹了什麼膏狀物一般，為了要重現那樣的質感，這裡決定使用Polyester保麗補土來做修飾。將Polyester保麗補土用

在照片上較不容易看清楚，在靴子料理的米色部位有使用「可溶性Polyester保麗補土」進行修補加工。當然處理完後畫筆也就跟著報銷了。

苯乙烯稀釋溶化到像水一樣稀薄，然後以畫筆或牙籤沾取後大量地塗在表面。不過作業時當然要慎重，避免塗抹過多。視不同的部分，可以改變一下調子。靴子的部分磨耗比較嚴重，要將那樣的外觀呈現出來。至於頭部的話就不要加上太多外觀的

損傷。

最後要用硝基系補土修補表面，然後噴上底漆補土之後就完成了。這次的底座是形狀簡單的水泥風格的圓柱體，襯托出巴爾坦星人的無機質且冷酷的印象。基於好玩的心理，我將兩手鉗剪的上部設計成可以左右互換。製作時是以等身大的身型版本為創作主題，所以鉗剪上的四角窗朝向外側屬於變形設計。不過兩手可以互換，所以也能夠調整成巨大化之後的身型版本。

10 在獲得圓谷Pro精確的修正指示後，總算順利通過監修審查，完成了這件原型。

完成品的塗裝製作這次也是麻煩了ACCEL的矢竹剛�toshi先生。即使塗裝的色數這麼多，仍然完全不減損色彩鮮明的原色感，並且僅依靠點描技巧的細節描繪，就能將衣裝的質感完美的重現出來。當我親眼看到實品時，材質明明是以樹脂製作，塗裝看起來卻能呈現「柔軟感」的那份真實存在感，不由得佩服得滿臉都是笑容。

眼睛的電子裝飾也很了不起。眼睛熄燈時如同半熟蛋的質感也讓人不禁聯想到那張每個人都知道的靜物照片。這件作品的驚人魄力光是用照片實在無法完全傳達出來。日後如果有實物展示的機會，建議各位務必親眼目睹觀賞。

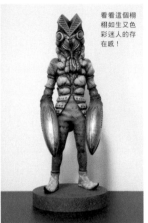

看看這個栩栩如生又色彩迷人的存在感！

11 於是乎，第一代巴爾坦星人完成了。雖然我對於各位會如何評價這件作品感到有些心裡不安，但對我來說總算是完成了一件饒富趣味的作品。但我基本上對於自己製作的造形物從來沒有感到過滿意過。有的只是將每次的經驗，當作未來能夠製作出更好的作品的修練過程罷了。期待這個巴爾坦星人能夠順利地「侵略」進入各位超人力霸王愛好者們的心裡。

那麼最後就讓我們一同大聲喊出「Kiete・Koshi・Krekirete…」吧！
（譯注：宇宙語「我・你・朋友」的意思）

在我家裡也同樣不斷增殖中！！

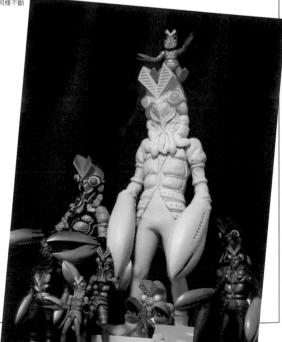

Making Technique

卷頭插畫「チャイナバニー」（唐裝兔人）製作過程

By キナコ

使用軟體：
CILP STUDIO PAINT PRO

深受眾多造形家熱烈歡迎的キナコ老師，這次要為各位公開涵蓋了自身所有的「痴迷所在」要素在內的原創角色人物，白兔與黑兔的插畫製作過程。

草稿

1 這次很高興有機會描繪原創角色，白兔與黑兔這兩位充滿活力的兔族男子！雖然平常都讓他們穿著兔子裝，不過這次因為想要以更多不同種類的顏色來呈現，所以讓他們穿上了色彩繽紛的唐裝。首先來快速的將草稿描繪出來。呈現的重點是寬大的衣袖和眼鏡的搭配。

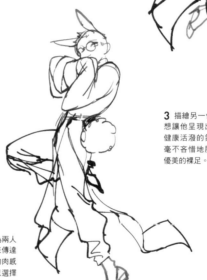

2 表情和姿勢決定好了。為兩人安排了一個能夠透過全身來傳達出可愛氛圍的姿勢。腿部的肉感也是想要呈現的部分，所以選擇了其中一條腿彎曲的姿勢，方便看清腿部的線條。

3 描繪另一位角色。我想讓他呈現出如少年般健康活潑的氛圍。並且毫不吝惜地展露出曲線優美的裸足。

線稿

1 一開始是依照草圖將臉部描繪出來，但總覺得不滿意，所以改變了臉部的角度重新描繪一次。這樣的修改是好是壞我也不知道，總之就這麼繼續描繪下去了。

2 描繪時要去思考身體線條在衣服裡面呈現什麼樣的狀態。因為角色的身形豐腴的關係，就算隔著衣服，也想要將那樣的身體曲線顯露出來。有些人會將裸體描繪出來後，再加上衣服，但因為我比較怕麻煩，所以在這裡我選擇了直接一口氣描繪的方式。

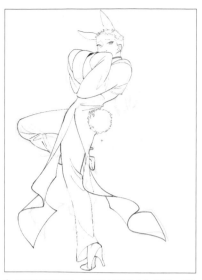

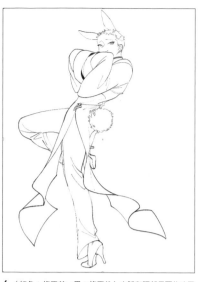

3 全身的描繪完成了。但看起來好像沒有什麼腰身。應該還可以將身材調整得更凹凸有致一點。

4 （紅色：修正前→黑：修正後）大腿和腰部反覆修改了幾次，總算是完成第一位角色的線稿了！等描繪下一位角色的時候，再來思考是否還有需要進行微調。

5 追加忘了幫白兔戴上的眼鏡（這很重要！）。並且將唐裝的下襬再加長一些。

少年的部分比較好描繪，很順利的就完成了！將下襬的形狀調整成纏住腿部的狀態。我很喜歡唐裝＋符咒這種類似殭屍風格的服飾。好可愛！

飄揚在空中的布料描繪起來讓人很開心，也可以成為插畫中用來強調畫面的帥氣部分，又能讓畫面看起來更豐富，所以我非常喜歡描繪這個部分。

上色

1 為了方便檢查有什麼地方漏了上色，所以要在為角色上色之前，先以濃烈鮮豔的顏色塗上背景色。

2 我選擇的是白色＋藍紫色與黑色＋金紅色。雖然我很喜歡這幾個顏色的搭配組合，不過這樣是否ok目前還是尚未可知的狀態。不加上陰影和衣服圖案的話，現在看著看不出來整體感覺。

3 開始為臉部上色。
在臉頰、耳朵、嘴角都加上鮭肉色，並使其與周圍融合。只要是像這種可以讓角色看起來更可愛的工程，我都很喜歡。
在臉上加上陰影後，一口氣就能讓角色顯得栩栩如生，開心！頭髮的陰影也描繪上去了。短髮的上色方法我還在摸索中，大概是這樣的感覺吧。
短髮＋下垂的眉毛＋上揚的眼尾正是這位大哥角色的魅力所在。

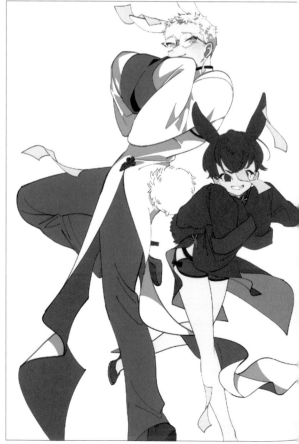

4 接下來在衣服也加上陰影。
這個步驟能讓角色看起來更有立體感，所以也是一道令人開心的工程。我很喜歡為角色加上清晰明確的深色。

5 接著要在褲子加上條紋模樣。我喜歡較粗的條紋模樣，所以在很多地方都會使用到。先暫時將條紋模樣設定為不顯示，方便加上陰影。

6 將圖層設定為色彩增值，加上陰影。

7 為靴子上色。如果能順利將光亮皮面的質感呈現出來就太開心了。

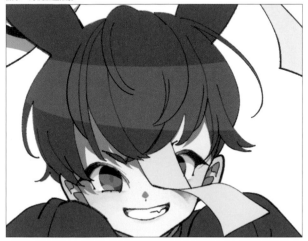
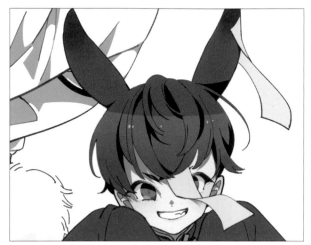

8 接著要幫黑兔君上色。我將表情描繪成可愛又活潑的少年般的表情。稍微瞇起的眼睛以及嘻嘻笑的表情是他的魅力所在。再來要為頭髮上色。首先要加上一道高光。

9 模糊處理後，加上陰影，再補上一些高光的亮點。

10 將短褲和衣袖描繪成紅色＋金色的條紋模樣。這麼一來變得非常可愛，讓我感到很滿意。
衣服的內裡也塗成金色。描繪角色人物的時候，我經常會用到金色，但不管我塗了幾次金色，仍然無法確定如何運用金色才是最好的效果，只能每次都反覆試錯來描繪看看。

12 接下來要描繪背景。顏色選擇了灰色＋芥子色。可愛。在大腿上追加陰影。

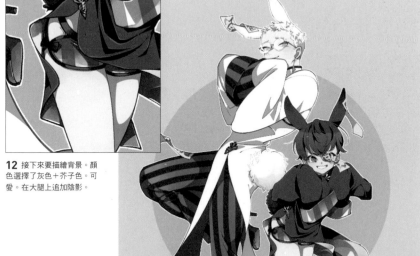

11 幫尾巴上色。要有蓬鬆的感覺。

13 最後調整眼鏡的角度就完成了!! 成功畫出可愛的插圖啦。太好了！

NERGIGANTE
1:6 HEAD HIGH RESOLUTION MODEL

製作幕後秘辛

by CoolProps 開發部

2021年春，CoolProps 發售了『魔物獵人：世界』的主要魔物「滅盡龍 NERGIGANTE」的1/6 比例超大型頭像。

這隻魔物最具特徵的設計是巨大的角和長刺。在這件超大型頭像模型中，為了表現出生物所特有的微妙左右不對稱形狀，角是以個別雕刻的方式造形，並新增了各種大小不一的長刺。皮膚參考了巨蜥和鱷魚的外觀，重現了和獵人及其他生物戰鬥時產生的皺紋和凹凸形狀。用簡直像活著一樣的擬真塗裝為頭像注入了生命。

在這裡，讓我們看看那個製作的一部分。

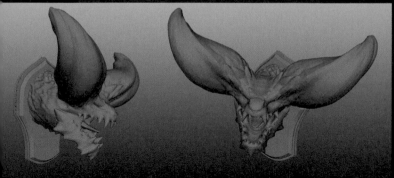

關於姿勢

因為CAPCOM從最新的遊戲中提供了原創的高面數模型資料給我們，所以我們確定精確度是不會輸給任何人的。而且因為不需要像平常還得進行遊戲的截圖與製作好的模型之間的比對作業，所以非常節約時間。

對於雕像擺飾來說，最重要的說是姿勢也不為過。以胸像的狀態是很難表現的部分。當初的設計是像裝潢在牆壁上的狩獵戰利品一樣直挺挺的頭像，但是總覺得沒有什麼生命感，所以我想把頭稍微旋轉一下再加上動作。

另外，預想未來魔物獵人系列如果願意將胸像進一步商品化的話，透過魔物們各自的動作，可以讓我們看到更多不同的表情。

關於細節

這次的作品包含底座，因為是具有厚重感的尺寸，所以魔物本身的細節變得非常重要。

原本的高面數模型細節令人印象深刻，然而那是為了遊戲而製作的模型。

遊戲玩家需要在螢幕上觀看全身，頭部只不過是其中的一小部分而已。

盡管如此，為了讓玩家能夠清楚地看見頭部的設計，因此設定了細節的等級。

但是，如果是胸像的話，收藏家可以自由地以近距離觀看到最細微的部分，所以必須要更進一步強化表面的細節，不管在多近的距離觀看，都能夠很好地重現細微部分。

我們參考了大量的烏龜、鱷魚、蜥蜴、它、老虎、熊及鳥類等哺乳動物的照片，並將擷取精華融入胸像的細節當中。

保留原來的大尺寸鱗片，加上小裂縫和表面的凹凸，並新增了一些較小的鱗片。

由於爬蟲類的鱗片種類相當豐富，所以也新增了大小和形狀的差異。一般的鱗片形狀是菱形和六角形，但當這些鱗片聚集在一起組成較大的尖刺狀鱗片的話，就會變成類似三角形般的形狀。我們將這個規則套用在整件雕塑作品上。

和現實中的動物一樣，沿著肌肉和皺紋的方向配置可以看得出比例的比較物件的話，可以讓外觀看起來更有說服力，並讓細節看起來不至於太繁雜。為了顯示出魔物的巨大感，在眼睛和鼻子周圍追加了很多較小的鱗片。因為知道筆刷工具不能完全捕捉到不同比例的形狀和大小的鱗片，所以全部不使用3D筆刷，而是徒手來進行造形作業。

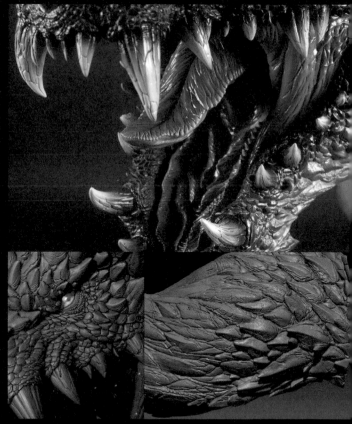

關於底座

這個優雅的底座設計反映了滅盡龍的棲息環境。

CoolProps

場景道具複製品製作銷售公司。曾多次參與電影、特攝劇等影像作品中使用的Prop（小道具）的高品質複製品製作工程。以異形、終極戰士系列為中心，展開了真人尺寸、初模原型、雕像裝飾等多種產品內容。

CoolProps

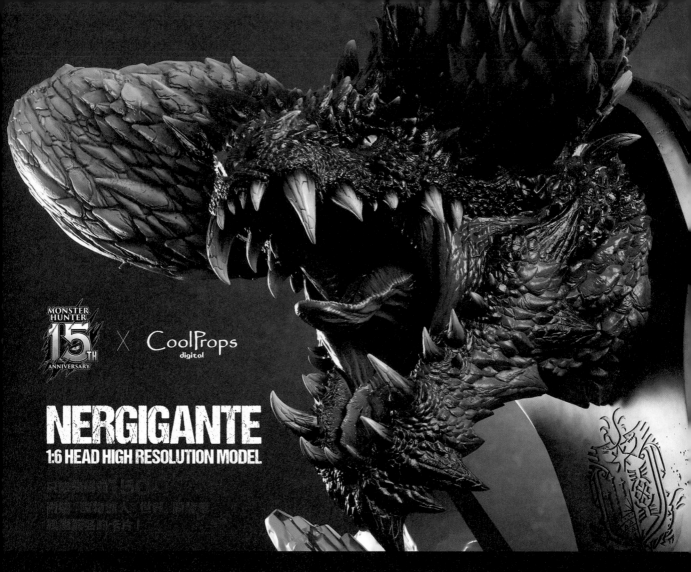

MONSTER HUNTER **15TH** ANNIVERSARY × **CoolProps** digital

NERGIGANTE
1:6 HEAD HIGH RESOLUTION MODEL

只生產前 150 台
「魔物獵人」的史上最
震撼的作品！

為紀念「魔物獵人」系列15周年而發售的『魔物獵人：世界』的主要怪物

「滅盡龍NERGIGANTE」 "1/6比例超大型頭像模型"

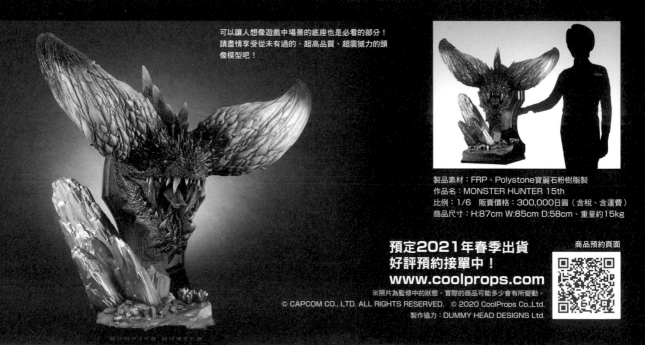

可以讓人想像遊戲中場景的底座也是必看的部分！
請盡情享受從未有過的、超高品質、超震撼力的頭
像模型吧！

製品素材：FRP、Polystone寶麗石粉樹脂製
作品名：MONSTER HUNTER 15th
比例：1/6　販賣價格：300,000日圓（含稅、含運費）
商品尺寸：H:87cm W:85cm D:58cm、重量約15kg

預定2021年春季出貨
好評預約接單中！
www.coolprops.com

商品預約頁面

※照片為監修中的狀態。實際的商品可能多少會有所變動。

Making Technique 01

「アクトレス」（女演員）的輸出與塗裝

By イノリサマ

一位肌膚色澤通透的神秘女孩。「アクトレス（女演員）」使用SK可水洗樹脂（白色）列印輸出，並以Mr.COLOR進行塗裝。

使用軟體：ZBrush
使用3D列印機＆樹脂：Elegoo Mars Pro、Sonic Mini、SK可水洗樹脂（白色）

材料＆道具：底漆補土（灰色、白色）、底漆、遮蓋液、量產用樹脂（聚氨酯（PU）樹脂）、Mr.COLOR（46亮光透明漆）、Mr.COLOR LASCIVUS（CLO1 白桃粉色、CLO3 透明淡紅色、CLO4 透明淡橙色）、Mr. COLOR 189 消光底層基礎漆「平滑」、MODEL KASTEN COLOR（C-12透明黏膜色、C-11無底漆實彩膚色）、「機甲少女 Frame Arms Girl」專用漆（亮金色基礎漆、亮金色陰影漆、透明金漆）、田宮塗料（琺瑯漆X-27 亮光透明紅、琺瑯漆 X-26 亮光透明橙、琺瑯漆X-22 亮光透明漆）、茶色‧茶紅色系的琺瑯漆塗料、茶色的粉彩、白色珍珠粉、金色珍珠粉、噴筆、CYANON（瞬間接著劑）、砂紙（240～600番）、中性洗潔劑、Cleanser 清潔劑、牙刷

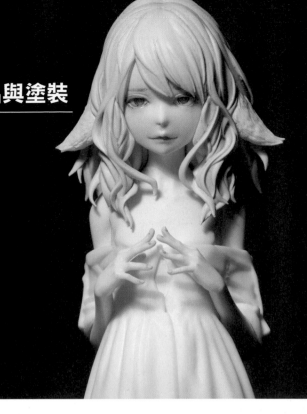

輸出

1 這次的原型是以SK可水洗樹脂（白色），用Elegoo Mars Pro與Sonic Mini來進行3D列印輸出。因為Mars Pro的高度輸出範圍多出20mm的關係，可以用來列印輸出無法放入Sonic Mini的衣服及底座等零件，並在等待輸出的期間，以輸出速度較快的Sonic Mini來列印輸出其他的零件。

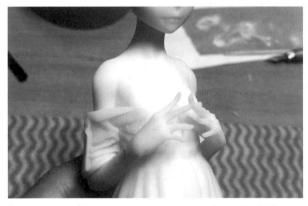

2 將輸出品上架設支撐架的表面處理整平後，將零件組裝起來並確認零件的狀態。如果有接合不順利的部分，看是要切削或加上補土來進行調整。

以SK可水洗樹脂（白色）列印輸出原型的試用感想

相較於聚氨酯（PU）樹脂（複製GK模型套件使用的樹脂），感覺稍微硬了一些，但並不影響加工。如果有列印層厚明顯的部分，可以先用CYANON瞬間接著劑來填埋列印層厚的高度落差，然後再用240～600番的砂紙進行打磨，最後再噴上底漆補土處理過後，表面就會變得平滑美觀。

固化後的可水洗樹脂不怎麼具備柔性，雖然加熱後多少可以調整歪斜的部分，但如果太用力的話是會折斷的。所以如果在列印輸出後的試組裝階段就發現有較大的歪斜狀況時，建議重新安排支撐架設的方式後，再列印輸出一次比較好。

因為我才剛開始使用的關係，樹脂固化後的劣化情形尚未可知。不過如果是翻模後馬上就要進行複製的話，那麼當作原型素材來使用應該是沒什麼問題。

至少在半年前測試列印輸出的SK可水洗樹脂（白色）輸出品到目前為止狀態都還可以，沒有出現裂痕。

4 置換成樹脂（聚氨酯（PU）樹脂）後，試著組裝起來看看

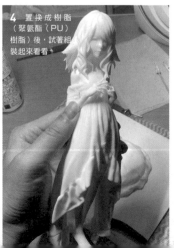

3 噴上灰色底漆補土後完成的原型。接下來要翻模成複製用模具，置換成量產用的樹脂（聚氨酯（PU）樹脂）。

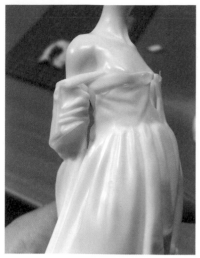
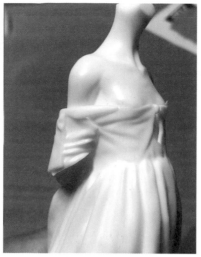

5 複製的時候，因為零件變形的關係，導致與衣服的接合面出現間隙，所以要先泡進熱水中軟化零件，再將零件調整至與接合面完全相符合為止。PU樹脂與可水洗樹脂不同，柔性較高，只要加熱後就能簡單調整變形的部分。在試組裝的階段就要將這些零件變形的部分找出來，並將其修正。

6 調整變形、表面處理完成後，再用牙刷沾附中性洗潔劑＋Cleanser清潔劑刷洗。重複刷洗2、3次，將油分仔細清洗乾淨，直到零件表面不再出現撥水的現象為止。待其乾燥後，接下來就要進入塗裝的作業。

肌膚的塗裝

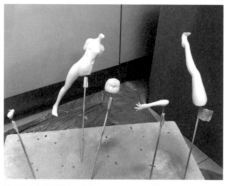
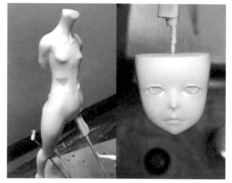

1 將看起來不會影響到後續組裝及塗裝作業的零件先接著起來，並將接縫消除。

2 噴塗白色底漆補土＆底漆。

3 在脂肪較薄的部分噴塗MODEL KASTEN COLOR（C-12透明黏膜色），呈現出紅色調。最後再將同樣的顏色以Mr.COLOR 46亮光透明漆稀釋後，整體再薄薄塗一層外膜。瞳孔部分以遮蓋液做好遮蓋保護後，以相同的步驟進行塗裝。讓眼睛和嘴唇的周圍留下較深的紅色調，整體再薄薄噴塗上一層外膜。

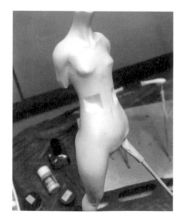
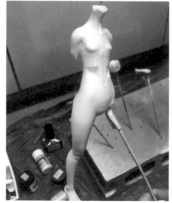
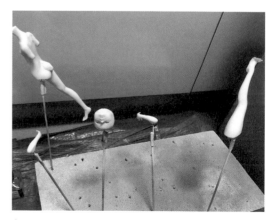

4 將Mr.COLOR LASCIVUS CL01 白桃粉色底層基礎漆以Mr.COLOR 46亮光透明漆稀釋後，為整體上色，但要將下層的紅色調保留下來。

5 將Mr.COLOR LASCIVUS CL03 透明淡紅色外膜漆與CL04 透明淡橙色外膜漆以1:1混合後，噴塗在溝槽部分，強調陰影。
一點一點噴塗整體，調整肌膚的顏色深淺。因為想要呈現出肌膚的白皙感，所以不要噴塗得太厚，一點一點慢慢進行作業。

6 其他的肌膚零件也以相同的方式進行塗裝，最後再用MODEL KASTEN COLOR（C-11無底漆實彩膜色）整體薄薄噴塗上一層，稍微補充色彩的資訊量。作業完成後，待其乾燥。

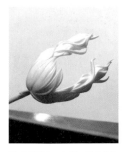

7 將頭髮也和身體一樣組裝起來。先將不會妨礙塗裝作業的零件接著＆處理接合面，然後噴上白色底漆補土。

8 在以噴筆進行塗裝之前，先用茶色系的琺瑯塗料大致入墨線。這是因為外觀形狀比較深，要避免出現漏塗的部位，加上頭髮想要表現出有些色彩暗淡的感覺，如果能藉由在上層塗抹硝基溶劑，可以讓顏色稍微混濁一些的話就剛好了……這就是我的打算。

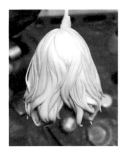

9 整體噴塗亮金色基礎漆，不過要避開高光部分。

10 在頭髮尾端噴塗亮金色陰影漆，呈現出髮尾前端較有重量的感覺。
雖然在這張照片看起來顏色有點深，不過最後還要以消光基礎漆塗上一層外膜來降低彩度，這樣色彩看起來會統整成稍微偏白的顏色……應該吧。

臉部的塗裝

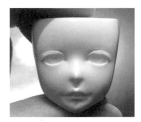

1 撕下遮蓋液，開始進入臉部的塗裝作業。我是抱持著只要搞定這個關卡，後面就沒有什麼可以難得倒我的心情來面對這道工程。

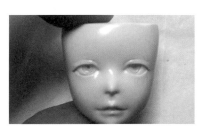

2 將亮光透明紅色琺瑯漆以亮光透明琺瑯漆稀釋後，再加入大量的溶劑調成水狀，然後倒入瞳孔。因為瞳孔是雕刻成向內凹陷的形狀，所以倒入稀薄塗料後，塗料就會自動匯聚在瞳孔內側與瞳孔的周圍形成邊界線。眼白的周圍與嘴唇部分也一邊加入墨線。

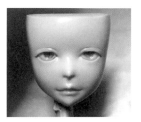

3 接下來是以亮光透明紅色＋亮光透明橙色混合成較深的顏色，在瞳孔上部加上陰影。

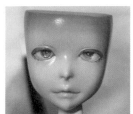

4 睫毛是以髮色稍微加深後的顏色描繪，並在眼睛的正中央加上白色高光，確定視線的方向。

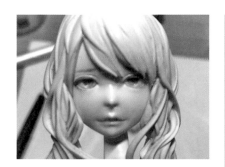

5 裝上頭髮，一邊觀察外觀，一邊描繪眉毛。如果不先裝上頭髮觀察的話，後續組裝完成後有可能眉毛的位置及顏色的印象會與原先設計的感覺不同。所以先完成頭髮的塗裝是一件不那麼引人注意但卻很重要的事情。

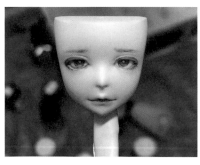

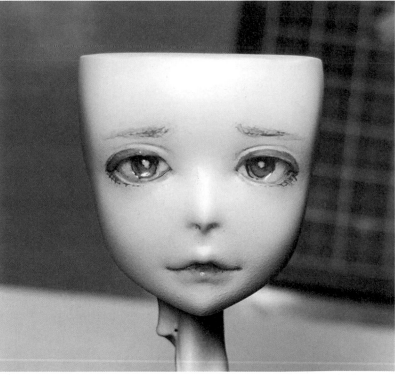

6 當臉部的五官大致描繪完成後，接下來要將各部位的細節描繪出來。將嘴唇上的紋路以及上下重疊的部分、眼頭、還有嘴角要用較深的顏色描繪，讓色彩呈現出一些強弱對比。用棉花棒沾取茶色系的粉彩顆粒，以化妝的感覺點拍在眼睛的周圍，追加較淡的陰影。最後修飾是用加入少量白色珍珠粉的消光底層基礎漆「平滑」塗上一層外膜來讓光澤感更統一。其他的肌膚部分也以同樣的方式進行處理。

7 最後在瞳孔部分和嘴唇塗上亮光透明琺瑯漆便完成了。整體呈現出一種充滿神祕的氛圍並且故作可愛的撒嬌表情的印象。

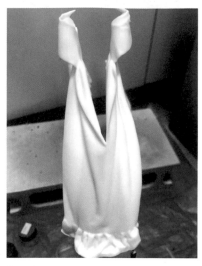

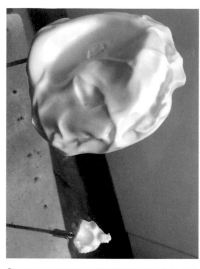

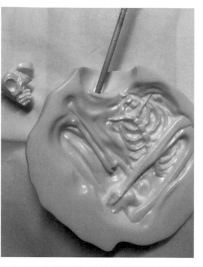

1 接下來是衣服塗裝工程。這裡想要保留一些樹脂的透明感，所以就不先噴上底漆補土，直接使用底漆當作基礎色。保留樹脂原色的白色，噴塗稀釋過後的黃棕色系硝基漆來當作陰影色。然後再將消光基礎漆「平滑」摻入少量金色珍珠粉，塗上一層外膜就完成了。

2 底座也是以和衣服相同的作業步驟完成塗裝作業。不過使用的顏色調整成比衣服稍微深一點的顏色。照片是還沒有進行光澤調整的狀態，所以看起來光澤感還蠻強的。

3 在底座布料的後面埋入骨骸。光澤調整的作業是要等這部分的塗裝完成後才要進行。受到她甜美表情誘惑的人，下場即為如此。倘若稍有感覺不對勁，那就請小心戒備吧。要是一不注意著了她的迷⋯⋯就是這樣了。

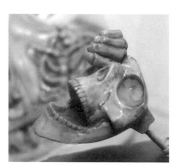

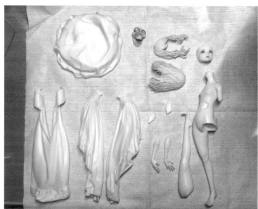

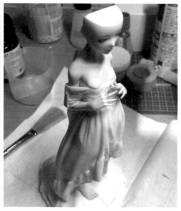

4 一邊改變茶紅色系琺瑯漆的濃度，一邊用畫筆將稀釋成水狀的顏料刷塗上去。粗獷地運筆，讓顏料滲入表面，最後要在邊緣部分塗上較深的顏色，形成強弱對比。骨骸部分上色完成後，和衣服一樣，塗上一層消光基礎漆外膜，降低表面的光澤感。

5 所有的零件都塗裝完了。再來就是將零件組裝、接著固定後就完成了。

完成！
我試著將故作可愛與妖艷的氣氛透過造形與塗裝的方式呈現出來。塑造了一個給人一種既充滿了神秘，又有十足魅力的印象氛圍的角色。

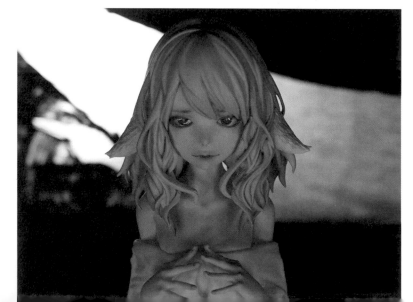

大受好評！用自來水即可簡單清洗
可在流理台清洗的SK可水洗樹脂！

「可水洗的樹脂雖然後續處理比較輕鬆，但在樣本輸出或製作展示用實物大模型時，還是會擔心出現裂痕……」

為了滿足大家的需求，SK本舖原創開發了這款「SK可水洗樹脂」。

和現有產品相較之下，更不容易產生裂痕，同時也改善縮短了沾黏狀態的時間。

過去對於可水洗樹脂的性能一直無法感到滿意的朋友，請務必試試看這個產品。

色彩型號一覽
灰色　白色　透明色　膚色　黑色　藍色　紅色　綠色　銀灰色

SK可水洗樹脂（各色）

列印層厚：0.01-0.05
照射時間：：RGB型LCD機約7-8秒左右、單色型LCD機約2-3秒左右
Off Time：：0-1秒
底部照射時間：建議RGB型LCD機約60秒左右、單色型LCD機約40秒左右
底部層數：6-7層
※黑色因為UV穿透率較低的關係，請設定較長的照射時間。

可使用的3D列印機

- Anycubic Photon系列
- MICROMAKE
- Bean3D
- Wanhao D7/D8
- XYZ Printing
- Elegoo Mars/Mars2/Saturn
- Phrozen Shuffle/Sonic系列
- Nova3D Bene4/Elfin2

幾乎所有的DLP/LCD光造形式列印機都可以使用。

■DLP/LCD式3D列印機專用。
■使用前請搖晃瓶身充分攪拌。
■保管存放時請避免高溫多濕的環境。
■使用時請保持換氣通風。
■請避免直接碰觸樹脂。
■水洗後請進行二次固化。

客服咨詢
info@skhonpo.com
03-6803-8363（平日10時～17時）

133

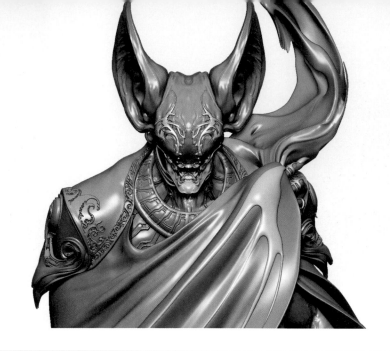

「蝙蝠」原型雕塑製作過程

By 高木アキノリ

這是將以前製作的角色人物當作素體，重新製作臉部和衣服，再以Phrozen Shuffle列印輸出後的作品。
在此公開由配色到最後修飾的製作過程。

使用軟體：ZBrush
使用3D列印機：Phrozen Shuffle、
Phrozen Shuffle XL

數位造形

素體

這次是將以前練習時製作的角色人物當作素體，再重新製作一次。

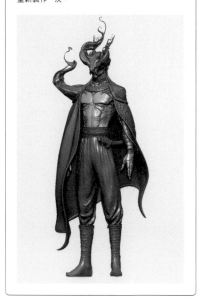

1 先叫出一個球體來進行頭部的製作。草稿階段的塑形作業是使用DynaMesh。

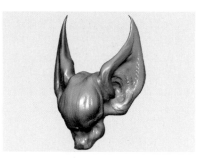

2 視情形使用Move筆刷、SnakeHook筆刷，以及ClayBuildUp筆刷等工具來將形狀確定下來。因為是蝙蝠造型的關係，耳朵較大。

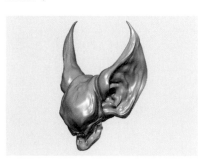

3 臉部的部分決定要製作成類似面具的風格。使用Slash3筆刷來雕塑細節部分。

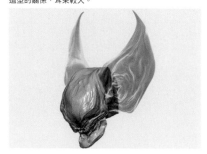

4 由於造型設計已經完成，後續為了方便作業，將耳朵和下顎切割下來，區分為不同的Subtool。

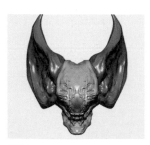

5 臉上想要加上一些裝飾。至於要加上怎麼樣的模樣，可以一邊將位置參考線描繪出來，一邊決定模樣的設計。

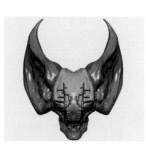

6 模樣決定好後，將想要以凸形裝飾的部分遮罩起來。

7 以Extract增加遮罩部分的厚度，然後提取為新的Mesh網格。

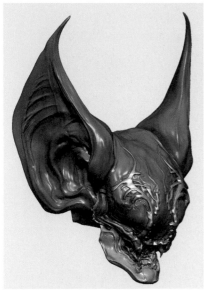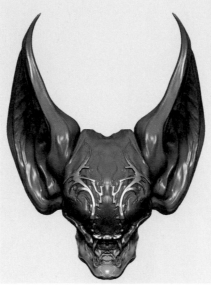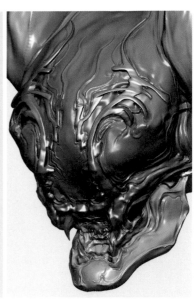

8 這是頭部的完成模型。將以Extract製作的零件用Spiral筆刷來變形加工。
接著使用Slash3筆刷描繪出細部細節作為最後修飾。由於我想要加上金色的尖牙，所以建立另外的Subtool加上去試試看。

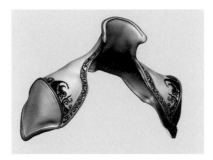

9 這是肩部周圍的零件。我想要加上一些裝飾，所以先用Polypaint以徒手的方式描繪了一些模樣。

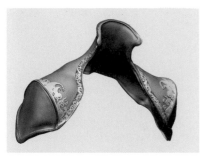

10 將用Polypaint繪製的模樣以Mask By Intensity進行遮罩。之後再用Extract增加厚度，提取為Mesh網格。

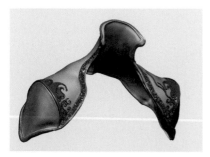

11 將提取的Mesh網格使用Smooth筆刷來調整粗細。

12 這是腳部的零件。這部分想要塗裝成金屬質感，所以把一些大大小小的細節都造形出來了。

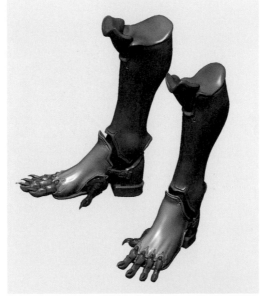

13 這些看起來像是附件的零件是以ZModeler一點一點製作出來的。刻線挖坑的部分是將Slash3筆刷的Stroke設定依照LazyMouse＞LazyRadius將數值提升後，再用來雕刻造形。

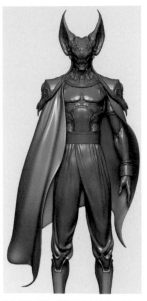
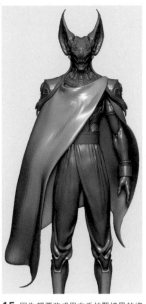
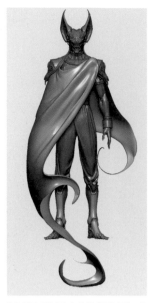
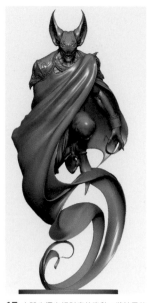

14 製作披風。這裡是拿先前的素體上的披風來改造製作。

15 因為想要改成用右手拉緊披風的姿勢，所以將披風做了變形處理。

16 披風是這個角色非常重要的部位，為了要讓披風可以更引人注目，決定將披風拉得更長一些。

17 本體也擺出相對應的姿勢，將披風的形狀決定下來。

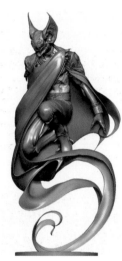
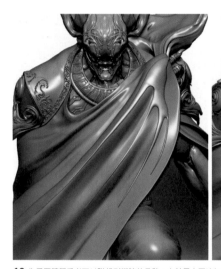

18 因為需要足以支撐本體重量的強度，所以將披風修改為兩層的設計。

19 為了要讓觀看者可以聯想到翅膀的骨骼，在披風上再追加上一些形狀的雕塑（金色部分）。這部分也和裝飾零件一樣，以建立遮罩→Extract→Smooth筆刷修整圓弧外形的順序來進行調整作業。

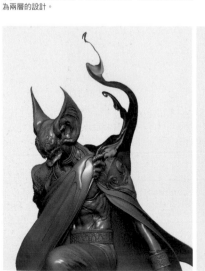
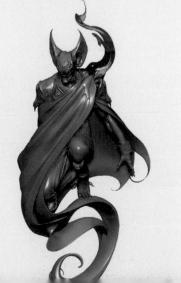

20 整體的外形輪廓確認完畢後，感覺後面好像缺少了些什麼。因此雖然在角色設定上並沒有特別考量這個部分，但是在左肩附近加上了火焰效果風格的零件。配置這個零件時要去意識到不可以破壞披風的流線弧形。

完成後的3DCG圖像

由於檔案數據完成時距離約定好的交期只剩下2天時間,所以列印輸出的尺寸就設定得保守一些。到耳朵前端的高度大約是20cm左右。列印輸出時的支撐架設和切片設定使用的是ChiTuBox。

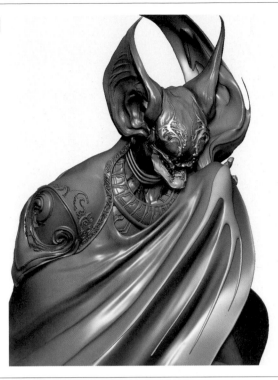

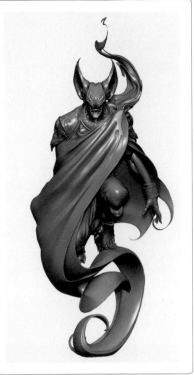

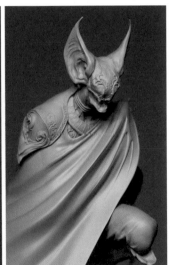

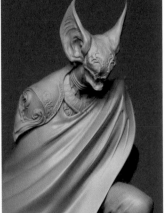

輸出

列印輸出使用的列印機是Phrozen Shuffle和Phrozen Shuffle XL。只有披風是使用XL,其餘都是以Shuffle列印輸出。其實腳下的披風部分如果再加長一些,一方面可以增加作品的高度,可以讓整體的比例均衡看起來更美觀,不過考量到輸出尺寸的限制,這次只好先這樣了。列印層厚設定為0.05mm。披風下部因為需要支撐整件作品的重量,所以在列印輸出前稍微調整加厚了一些。同時為了減輕負擔,將胴體零件和褲子零件設定為中空的輸出形式。樹脂是將Wanhao的樹脂與Phrozen ABS-Like Resin混合在一起使用。

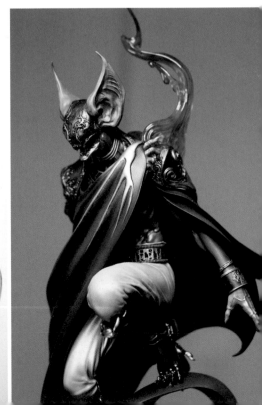

塗裝

配色主要是黑色與金色。臉部及腳部、肩部周圍的零件是以金屬風格為基調進行塗裝。耳朵、胴體的肌膚部分以及披風、褲子塗裝完成後,在高光的部位噴塗了少量的珠光漆。只有左肩的藍色零件是以矽膠翻模後置換成透明樹脂,以透明亮光漆塗上基礎色後,再部分噴塗Mr.CRYSTAL COLOR的藍寶石色珠光漆。

Making Technique 03

「尼爾：自動人型 9S 寄葉九號 S 型 （一般版／限定版）」的製作過程

By 吉澤光正

大家好，我是吉澤！
上一期還是數位造形一年級的我，如今已經升上二年級啦！
不過相較於一年級的時候，知識並沒有增加多少，所以作品還稱不上
有什麼比較大的變化。不過這次在作品中加入了皮革的質感，衣服上
加入縫線，頭髮的細微部分也試著去努力造形呈現出來了！

使用軟體：ZBrush

臉部的造形

1 首先要從臉部開始製作。這部分應該大家的製作方法都差不多，先叫出一個球體。

2 拉長球體，捏塑出臉部的外形輪廓。

3 捏捏按按，把鼻子的形狀捏高，眼窩的凹陷形狀按出來。

4 在口部的位置加上參考線，整理一下其他的部位，讓形狀逐漸成形。

5 形狀整理得差不多了。這次眼睛要埋入另外的零件，所以眼窩要挖得深一點。

6 耳朵的部分是拿以前製作過的耳朵修改後作為另外的零件，以DynaMesh合體到這裡。

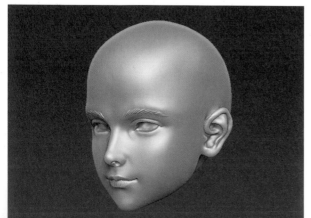

7 進行嘴唇的塑形，並將睫毛以凸出形狀等細微的塑形方式呈現後，臉部就算完成了。

8 眼睛也是由球體開始製作。因為我喜歡眼睛在上色的時候或是造形的時候，都要有些起伏形狀，所以就加上一些立體塑形加工。完成後試著以Polypaint功能加上顏色。

製作毛髮

1 接下來要製作睫毛。這個部分也是要用凸出形狀的方式塑形，先以低面數建模後，再套用Dynamic來進行後續作業。

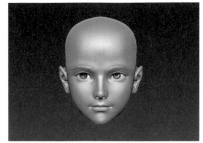

2 加上睫毛和眼珠了。

3 繼續製作頭髮。先以低面數建模。然後再套用SDiv（細分等級）來將立體塑形的部分刻出凹痕。

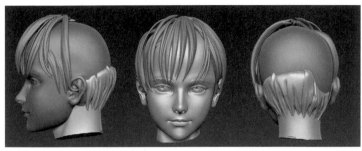

4 將瀏海配置上去。這次製作了3種模型，然後再將其翻轉或是改變動向，增加或減少一些塑形加工來增加變化性。一邊留意不要都使用相同的零件，造成過於單調，一邊將頭髮配置上去。後側髮尾的部分是由一整塊模型雕刻而成。

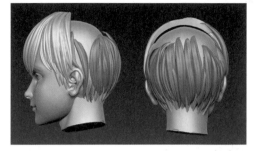

5 瀏海的配置大致完成了，接著要套用DynaMesh來重新拓樸結合模型。接下來要製作後側的頭髮。區分成3個區塊，讓頭髮看起來呈現輕盈的感覺。

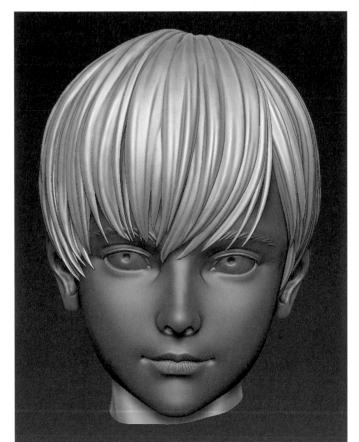

6 在瀏海追加一些較細的毛髮，然後套用DynaMesh合體後，瀏海就完成了。

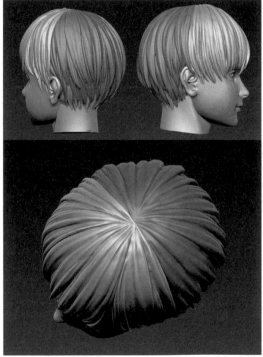

7 將後側頭髮的最上層也配置上去，套用DynaMesh拓樸合體。

製作護目眼罩

1 首先建立一個低面數的平板，將其拉長延伸後，以纏繞的感覺配置在臉上。

2 套用SDiv，加上皺褶。並以相用的方法製作護目眼罩的綁結。

3 在護目眼罩加上縫線。

頭部零件的拆件
這裡拆件拆得太勉強了。造成輸出後的形狀要組裝對齊時耗費了不少工夫。

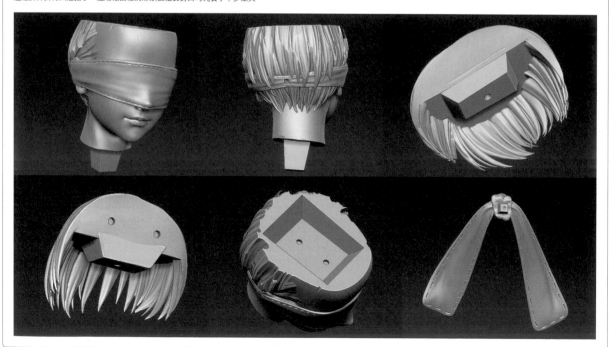

製作身體

1 身體的部分是將我以前製作過的女生素體變性處理後拿來使用。這次從一開始就將手臂視為不同零件來製作。

2 衣服和褲子都是以低面數簡單建模後貼附在身體。

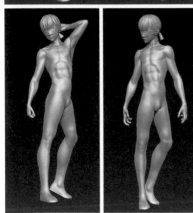

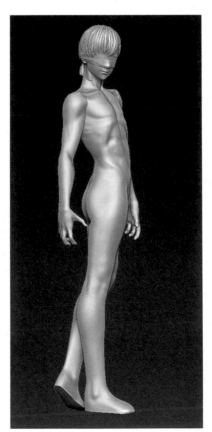

3 為了要將姿勢動作確定下來，這裡簡單製作了3種不同類型來做選擇。

4 最後決定的姿勢動作是這個。接著就以這個狀態繼續製作下去。

製作衣服

1 靴子要先製作鞋底的部分。

2 先以低面數建模，再套用DynamicSubdiv來進行作業。這裡全部都是使用ZModeler來製作。

3 將褲子也製作出來。先以低面數建模製作一個圓柱形物件。加上看起來像是襪子外觀的質感。

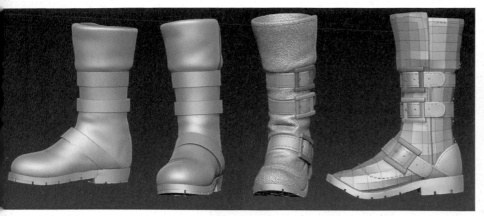

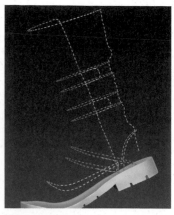

4 繼續製作靴子。主要的部分是由球體製作出大略的形狀後，將皮帶配置上去，再套用SDiv來加上姿勢動作的影響以及皺褶。這次是將設定為低面數的模型，以Gizmo進行遮罩後，活動模型調整成想要的姿勢動作。

5 這次在全身上下很多地方都加上了縫線，全部都是用這個縫線筆刷描繪完成後，使用布林運算來製作出凹陷的形狀。

追加贈送的零件！

6 衣服也一樣，將縫線使用布林運算來製作出凹陷的形狀。

7 這裡是穿上夾克後幾乎看不見的部分。本來預定褲子是要拿來當作追加贈送的零件。這裡算是先讓讀者們先睹為快的福利（？）照片。

8 刀（「黑色誓約」）的部分是直接使用東譽之老師製作的模型。

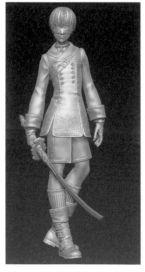

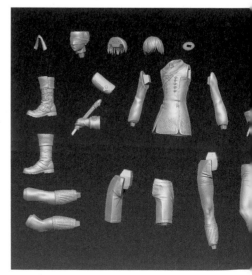

9 手套的部分是我第一次以UV展開加入紋理的嘗試。剛開始的時候紋理一直無法順利加入想要的部分，直到將Polygroup沿著縫線區分開來之後，才總算順利完成。縫線的部分一樣製作出凹陷形狀的加工。

10 將全部的零件都合體後便完成了！

11 這是零件的拆件圖。這次是第一次嘗試加入紋理、並在全身各處加上縫線、將頭髮的細節製作出來。有太多第一次，讓我確實苦戰了一番，不過製作過程我真的覺得很開心！

Making Technique 04

「ハイドラ-hydra-」(水蛇) 製作過程

By 塚田貴士

這次是以數位造形、輸出後再以補土進行實體造形的方式製作。一開始先將女性、擬人化、創作生物這幾個關鍵字決定下來,然後再一邊製作,一邊思考創作的主題以及設計。像這樣可以依照自己喜歡的長相、體型、姿勢動作等自由製作造形,是非常令人感到開心的作業內容。當設計帶有即興的成分在內時,以數位工具的方式進行造形作業,比較不會感到有壓力。我也希望這次能夠充分發揮數位工具的特性來進行造形作業。

使用軟體:ZBrush
使用3D列印機:Phrozen Sonic 4K、Phrozen Shuffle XL 2020

材料&道具:田宮環氧樹脂補土快速硬化型、硝基漆溶劑、毛筆、田宮環氧樹脂補土(基本型)、黃銅線、電動刻磨機

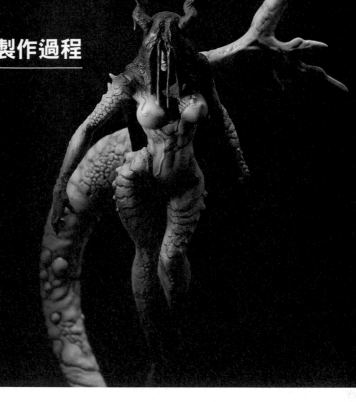

數位造形

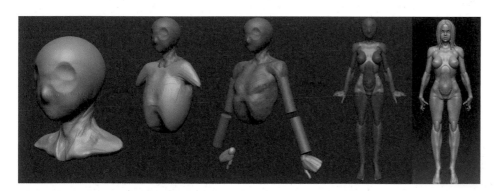

這是以前製作過的女性素體。當初是為了要熟悉ZBrush的功能所製作的練習作業,一開始只有先使用Standard筆刷,以及DamStandard筆刷、ClayBuildUp筆刷、還有DynaMesh等基礎功能來嘗試各種不同的效果。
一邊試著調整手臂、腿部的長度以及臀部的大小,一邊確認身體四肢的比例均衡。原本想要製作成類似獸人的感覺,但我還沒有能夠預測輸出狀態來考量如何製作毛髮表現的能力,最後還是決定選擇了其他的創作主題。在調整姿勢動作的過程中,思考著要如何將「具有粗大的尾巴」「依靠尾巴浮在半空中的感覺」呈現出來。

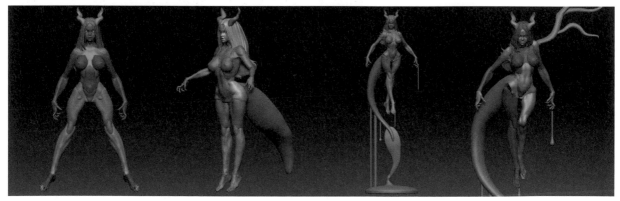

當我決定好底座部分的設計,好讓輸出後的角色確實能夠站立的同時,也看到將創作主題設定為水棲生物的這個方向性。這裡還只是底圖的階段,所以在草稿上試著製作了各種不同的零件、配件。一邊測試各種零件、配件的搭配效果來進行取捨,如果遇到無法抉擇的情形,那就選擇「通通都不要」。我很容易一不小心就製作了一大堆亂七八糟的細部細節,所以一直提醒自己要盡量簡單、保留空間。立體的造形本身就具備了存在感,所以我覺得應該是要盡可能將多餘的要素刪掉,這樣以設計的角度來看,才能夠讓作品更加簡潔洗練。如果在符合這個原則底下的亂七八糟造形細節,還算是「可接受」的吧。

當姿勢動作決定好後，將關節部分接合起來，以人類肌肉結構為基礎來進行造形。我在製作作品的時候，總是會去意識到要將最有吸引力的部分（自己最想要製作的部分！或是最想要讓觀眾注意到的部分！）呈現出來。如果有做好這樣的心理準備，大部分都能幫助我堅持到最後一刻（完成整件作品）。

以這次來說的話，就是透過面前垂落的頭髮間隙，可以稍微看到臉部表情的這個部分了。

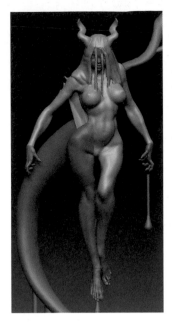
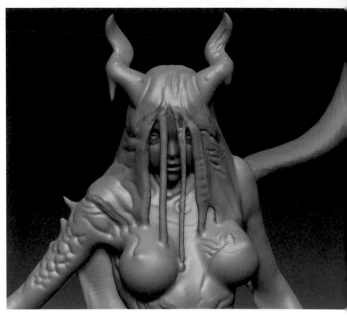

腳的造形

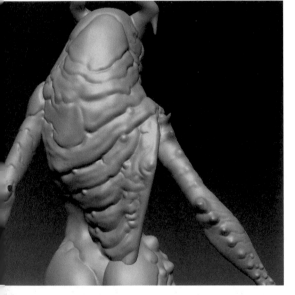

手的造形

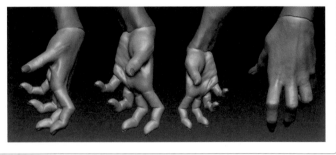

一邊參考章魚、螃蟹、山椒魚這類水棲生物的資料，一邊將細部細節製作出來。背部像是甲殼類的外形。再來是關於分件的部分，其實我對於如何分件還沒有找到一個特定的法則，都是臨機應變在分件後加上臨時的暗榫，輸出後再想辦法組合回去。這次的上半身零件是以前後分件的方式進行，算是比較有意思的分件方式。

假如是用手工雕刻造形的話，那就需要在開始的階段就仔細規劃好要在何處如何分件了。關於此點，以數位工具作業的心情會比較輕鬆一些。除此之外，雖然看起來像是GK模型套件的感覺，但實際將輸出後的套件拿在手上，還是會有「這個零件製作得真不錯」的感覺。

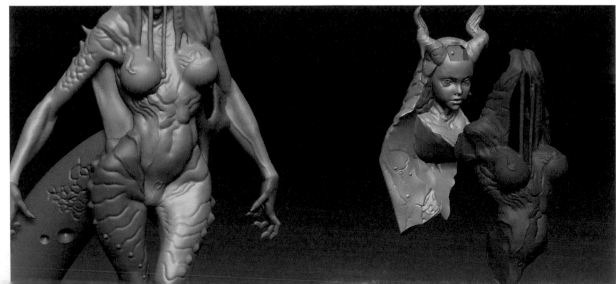

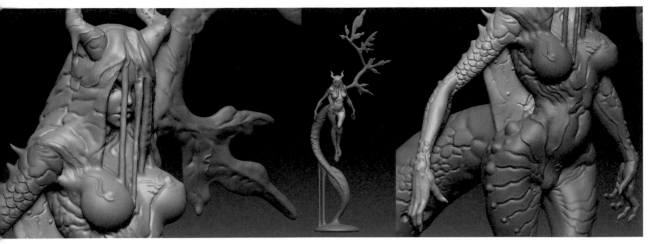

數位作業的部分已告完成。

輸出後進行修改、原型完成

數位作業完成之後，接著要將檔案列印輸出。雖然因為我的經驗不足而常常出現失敗，不過後續還可以手工修改，所以就放膽地輸出了。其實在完成這件作品的製作後，我還拿了不同的原型檔案，以3D列印機反覆輸出了好幾次，不過完全無法達到我心目中理想的狀態。所以只好一邊傷透腦筋，一邊學習怎麼改善作業。話雖如此，每當我將輸出完成的零件組裝起來之後，還是會有一種「哦哦～終於現身成形了！」的心情，所以每次等待輸出的時候，心裡面都會很期待。

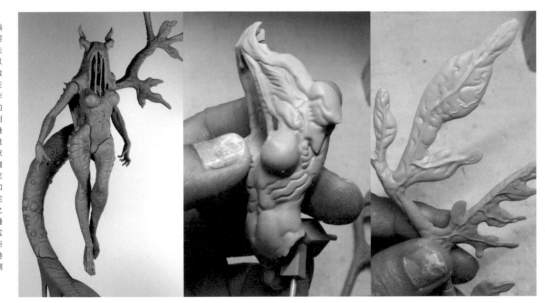

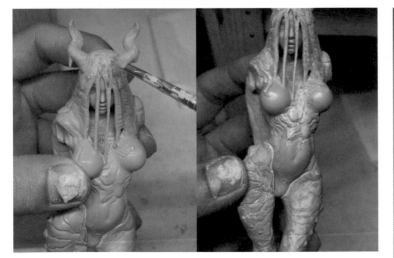

以補土進行手工修改。使用電動刻磨機以及田宮環氧樹脂補土（基本型）來增加整體的細部細節精緻程度。實物和電腦螢幕上看到的影像感覺起來印象會有些不同。總覺得應該還可以更帥氣一些才對，所以就對整體都進行了修改。

完成！雖然有一些技術還不到家的美中不足部分，但整個作業的過程都很開心。我會再努力精進，希望有一天能讓電腦螢幕上感受到的帥氣程度能夠直接呈現在輸出的零件上。

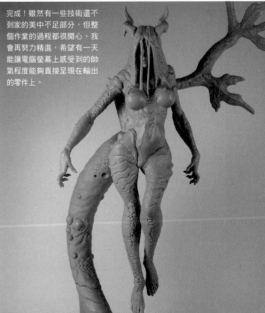

ZBrush 2021新功能 比較DynamicsCloth與MarvelousDesigner

By 大畠雅人

ZBrush 2021版本更新後加入了布料模擬的功能。就讓我們來測試一下這個新功能效果如何，並與原本就有專門進行布料模擬功能的MarvelousDesigner一起進行比較。

先以 DynamicsCloth 在狗的模型身上覆蓋一塊布料

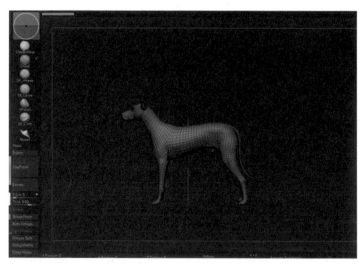

1 在狗的模型身上覆蓋一塊布料。

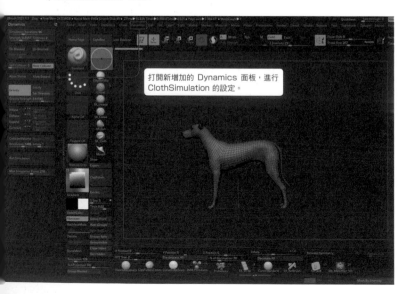

打開新增加的 Dynamics 面板，進行 ClothSimulation 的設定。

2 Append一個Circle3D作為布料元件。

3 將圓形布料放在狗的上方，套用重力法則使布料落下。

操作面板的內容

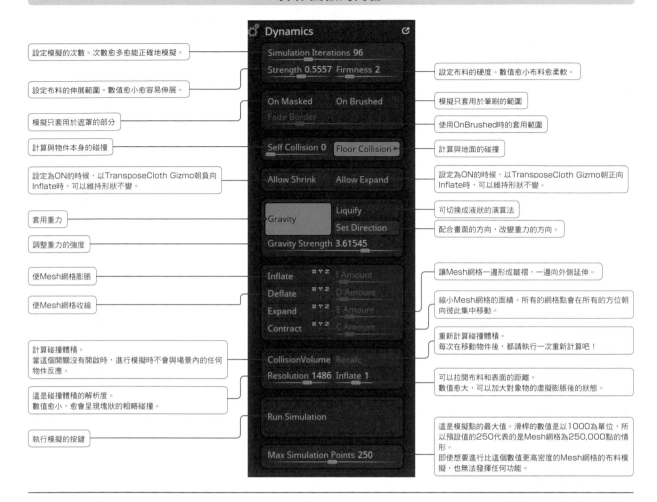

設定模擬的次數。次數愈多愈能正確地模擬。 ── **Dynamics**
Simulation Iterations 96

設定布料的伸展範圍。數值愈小愈容易伸展。 ── Strength 0.5557　Firmness 2 ── 設定布料的硬度。數值愈小布料愈柔軟。

模擬只套用於遮罩的部分 ── On Masked　On Brushed ── 模擬只套用於筆刷的範圍
Fade Border ── 使用OnBrushed時的套用範圍

計算與物件本身的碰撞 ── Self Collision 0　Floor Collision ── 計算與地面的碰撞

設定為ON的時候，以TransposeCloth Gizmo朝負向Inflate時，可以維持形狀不變。 ── Allow Shrink　Allow Expand ── 設定為ON的時候，以TransposeCloth Gizmo朝正向Inflate時，可以維持形狀不變。

套用重力 ── Gravity　Liquify ── 可切換成液狀的演算法
Set Direction ── 配合畫面的方向，改變重力的方向。

調整重力的強度 ── Gravity Strength 3.61545

使Mesh網格膨脹 ── Inflate　I Amount ── 讓Mesh網格一邊形成皺褶，一邊向外側延伸。
使Mesh網格收縮 ── Deflate　D Amount ── 縮小Mesh網格的面積。所有的網格點會在所有的方位朝向彼此集中移動。
Expand　E Amount
Contract　C Amount ── 重新計算碰撞體積。每次在移動物件後，都請執行一次重新計算吧！

計算碰撞體積。當這個開關沒有開啟時，進行模擬時不會與場景內的任何物件反應。 ── CollisionVolume Recalc

這是碰撞體積的解析度。數值愈小，愈會呈現塊狀的粗略碰撞。 ── Resolution 1486　Inflate 1 ── 可以拉開布料和表面的距離。數值愈大，可以加大對象物的虛擬膨脹後的狀態。

執行模擬的按鍵 ── Run Simulation

Max Simulation Points 250 ── 這是模擬點的最大值。滑桿的數值是以1000為單位，所以預設值的250代表的是Mesh網格為250,000點的情形。即使想要進行比這個數值更高密度的Mesh網格的布料模擬，也無法發揮任何功能。

首先以Subtool將想要碰撞的物件顯示出來，再將想要用Dynamics Cloth模擬的物件設為Active。
將CollisionVolume設定為ON，執行RunSimulation，於是布料就會套用重力法則向下垂落。

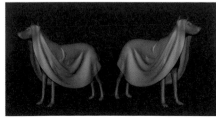

像這樣的感覺。哦哦，看起來不錯嘛。不過在耳朵這類形狀尖銳的部分，或是較薄的物件變得整個穿模了……。雖然這和布料本身的多邊形面數有所關連，不過DynamicsCloth的動態模擬基本上的面數都不高。順帶一提，耳朵這部分在Marvelous Designer也是一樣會穿模。

順帶一提！
自ZBrush 2021開始，只要使用DynamicSubDiv 的Thickness功能，就能動態模擬布料的厚度！根本就是專為原型師加入的功能了！

▼

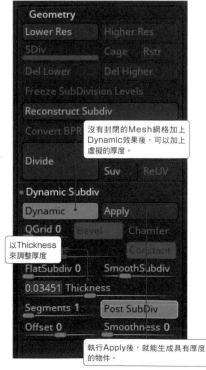

Geometry
Lower Res　Higher Res
SDiv　Cage　Rstr
Del Lower　Del Higher
Freeze SubDivision Levels
Reconstruct Subdiv ── 沒有封閉的Mesh網格加上Dynamic效果後，可以加上虛擬的厚度。
Convert BPR
Divide　Suv　ReUV
• Dynamic Subdiv
Dynamic　Apply
QGrid 0　Bevel　Chamfer ── 以Thickness來調整厚度
Constant
FlatSubdiv 0　SmoothSubdiv
0.03451 Thickness
Segments 1　Post SubDiv
Offset 0　Smoothness 0
執行Apply後，就能生成具有厚度的物件。

以MarvelousDesigner在狗的模型身上覆蓋一塊布料

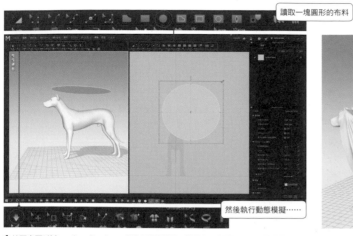

讀取一塊圓形的布料

然後執行動態模擬……

1 接下來要以MarvelousDesigner來進行動態模擬。將剛才的狗模型以OBJ格式輸入。

2 變成這樣狀態。果然耳朵還是穿模了……。

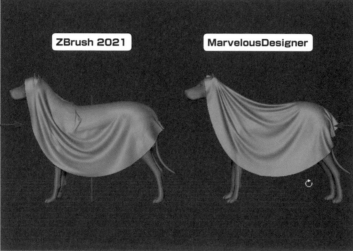

ZBrush 2021　　　MarvelousDesigner

3 如果只是設定單純的動態模擬,雖然感覺不出結果有太大的差異,但其實都可以觀察到兩者在動態模擬的過程中出現不同的特徵。

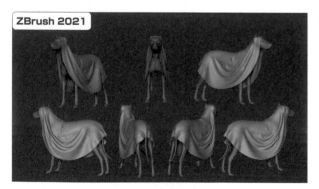

ZBrush 2021

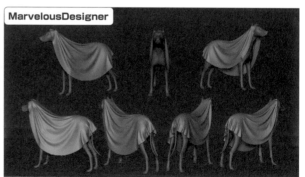

MarvelousDesigner

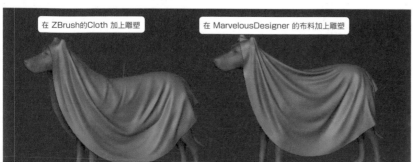

在 ZBrush的Cloth 加上雕塑　　　在 MarvelousDesigner 的布料加上雕塑

因為最終還是需要進行雕塑的作業,所以這裡的重點在於可以製作出怎麼樣的雕塑基礎形狀來供後續作業使用。我使用這兩種不同的基礎形狀來試著進行了雕塑作業。以動態模擬的印象是 MarvelousDesigner 的布料感覺比較有張力,ZBrush 2021 則感覺比較垂軟(當然,布料的厚度和延伸的狀態經過調整後本來就會有所差異,我這裡說的是整體的質感印象)。

如果對皺褶感到不滿意的話…ZBrush 2021

ZBrush 2021的布料動態模擬給人的印象是以後續還要進行雕塑作業為前提的基礎形狀。 因此追加了各式各樣的筆刷來提供給調整皺褶時使用。

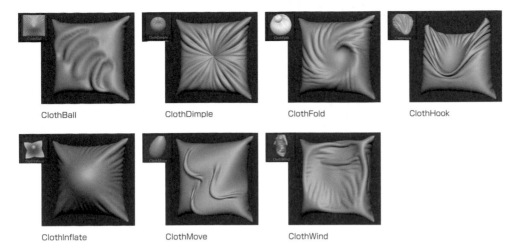

ClothBall　　ClothDimple　　ClothFold　　ClothHook

ClothInflate　　ClothMove　　ClothWind

如果對皺褶感到不滿意的話…MarvelousDesigner

可以一邊拉扯布料，一邊即時動態模擬，直到自己滿意的形狀為止。我重新又再感受到這個功能的了不起之處。
因為這套軟體中沒有雕塑的概念，所以基本上都是靠拉扯物件來調整。
順帶一提的是有一個控制風向的按鍵，連風的狀態都能夠即時動態模擬！

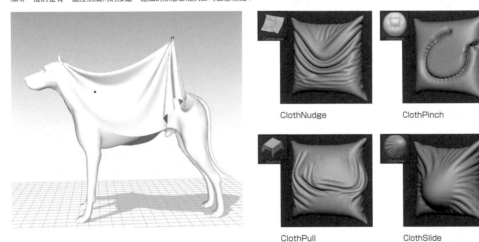

ClothNudge　　ClothPinch　　ClothPinchTrails

ClothPull　　ClothSlide　　ClothTwister

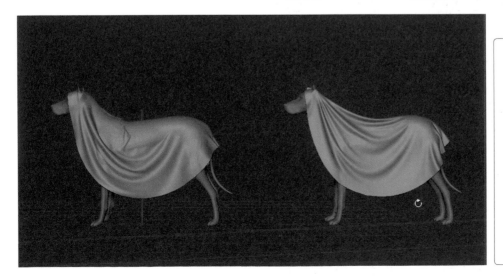

總整理

首先，對於能在ZBrush上直接進行布料的動態模擬，讓我很感謝了。太感謝了。雖然印象中在布料的模擬精度上，仍然還是 MarvelousDesigner勝出，不過反過來說，ZBrush的雕塑用筆刷種類相當充實，也有很多像是TransposeCloth的即時動態模擬這類有趣的功能，後續我還要再多方嘗試各種不同的功能。如果能將在MarvelousDesigner 動態模擬的物件，讀入ZBrush的DynamicsCloth 進行編輯的話，那不就是最強的組合了嗎？……這次的改版真的會讓人感到摩拳擦掌躍躍欲試。

「觀音菩薩胸像」製作過程

By 九千房政光

這次是要為各位解說這件將以前製作過的第2件臉部原型作品，與大日如來的身體組合起來使用，並將新製作的寶髻加上可以利用磁鐵固定的細微加工後，以矽膠翻模複製的環保型複製品以及肌膚塗裝、金箔的壓箔燙金、外觀舊化顏色加工、眼睛的細微加工、睫毛的植毛作業等一連串的製作流程。完成照片的頸飾和寶冠則是沿用自其他人物模型的配件。

這座佛像是為了說明製作過程而準備範例，所以並沒有預先決定好要製作的佛像種類。此外，為了要呈現出心目中理想的髮型、眼睛的形狀、鼻子的高度等五官形狀，預先收集了各種不同的資料，並將這些資料彙整在一起運用，並非事先就設定好以特定的人物作為模特兒。然而當觀眾憑藉著自己的想像力，覺得這座佛像的長相與某位人物相似時，那麼這樣的意念也更能夠讓這座佛像產生了栩栩如生的力量。

寶髻的造形

材料&道具：Super Sculpey樹脂黏土、鋁箔、烤箱、油土、風扣板、矽膠、塑膠布、石膏、樹脂、Polyester保麗補土、凡士林、強力磁鐵、SOMAY-Q Mitchacron密著底漆、中性洗潔劑、髮膠噴罐、硝基漆（Lacquer Paints）、琺瑯漆、稀釋液、金箔、透膠液、Tombow雙頭兩用白膠（膠水）、假睫毛、UV樹脂、黏土抹刀、美工刀、遮蓋膠帶、噴筆、刷毛、毛筆、線香的灰燼等等。

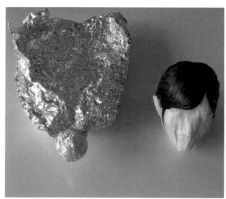
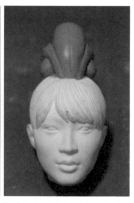

1 先將鋁箔揉成塊狀，當作骨架芯材，再將Super Sculpey樹脂黏土均勻地堆塑上去。當芯材被包覆至看不見時，可能會造成堆塑上去的黏土量產生偏頗，使得底下的鋁箔塊露出表面，所以請先將形狀的參考線畫出來。

燒成

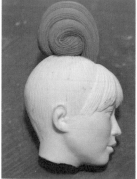

2 造形作業時要保持左右對稱，並以黏土抹刀將髮流的線條描繪出來。

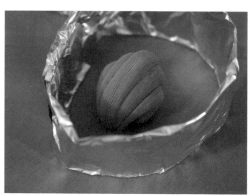

以150℃燒成20分鐘後的狀態。

製作複製用的矽膠模具

1 使用油土堆建底座，以風扣板圍在四周當作牆壁，製作矽膠模具。

2 為了要節省矽膠用量，可以將已經固化的矽膠切成碎塊，摻入矽膠液中使用。切碎作業時要在上面覆蓋一塊塑膠布以免矽膠碎粒四處飛散。

3 一套以石膏補強的模具完成了，接著要再倒入樹脂。

將身體與頭部以磁鐵接合

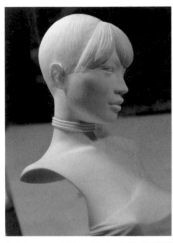

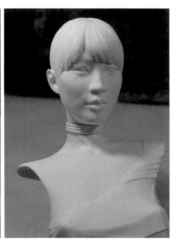

1 將Polyester保麗補土塗抹在頭部與頸部的連接部分。並將凡士林充分地塗抹在身體與頸部的連接部分，然後將頭部與身體合體組裝起來。

2 頸部的連接部分裝了一塊強力磁鐵，所以頭部隨時可以取下。

接合頭部與寶髻

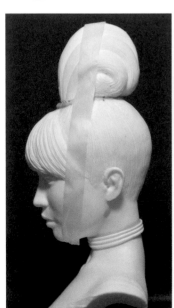

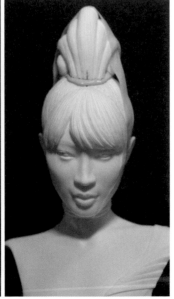

寶髻也是同樣的作業步驟。將 Polyester 保麗補土塗抹在寶髻上，凡士林塗抹在頭頂部，對齊位置後，確實壓緊固定，直到補土固化為止。

合體後的整體像

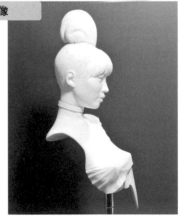

這是塗裝前的整體像。

將頭部與寶髻以磁鐵接合

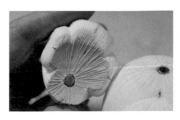

寶髻也裝上了強力磁鐵，同樣可以隨時分開取下。即使橫放也不會脫落。

底漆與基底塗裝

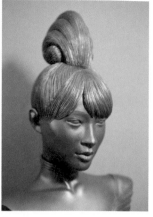

1 塗裝前先以熱水和洗潔劑將油分充分去除。基底準備使用的是一種稱為SOMAY-Q Mitchacron密著底漆。

2 接著在上層塗布硝基系的底色。

3 基底的顏色為了要表現出底層塗有漆料的狀態，所以調製了不完全是黑色的顏色來當作底色。

天衣的遮蓋作業以及髮膠塗布作業

天衣及頭髮的部分，先進行遮蓋作業後，以髮膠噴罐充分地噴上一層髮膠。依照髮膠噴罐的噴塗狀態，後續塗裝的剝落狀態也會有所不同。如果噴塗的量太少的話，有可能出現完全無法剝落的狀況。

肌膚的塗裝

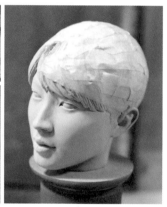

將數種不同顏色的顏料（硝基系）混合後調製出肌膚的基本色。由於基底是黑色的關係，上膚色時請耐著性子多噴塗幾層。噴塗作業時請注意絕對不要在表面未乾的狀態就接著噴塗另一層。

血色的顆粒狀塗裝

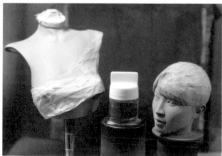

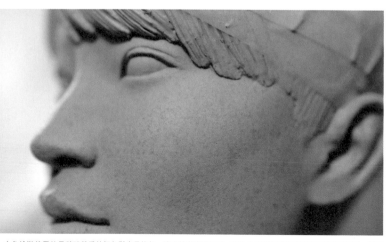

血色塗裝使用的是將硝基系的紅色與少量綠色、消光基礎漆調色後，加入大量稀釋液混合成極稀狀態的塗料。將空壓數值調整到最底限，並拆下噴筆的前端。先在紙上試噴看看效果如何，調整到理想的顆粒大小後再進行正式的噴塗。噴塗時可以將噴筆前端靠近或遠離噴塗表面，這樣可以呈現出不會太規律的隨機感覺。

血管塗裝

1 血管的顏色是以硝基系的綠色與白色、少量的紅色與消光基礎漆調色而成。噴塗時要將空壓數值調整到較低的壓力，使用0.18的細線用噴筆，拆下前端，噴塗細線。請先在紙上試噴，調整出理想的細線效果後，保持最佳的狀態，再進行正式的噴塗。

2 噴塗血管時，不先打底稿，直接就要一次完成描繪。請務必先在心裡設想好完成後的狀態。

金箔的壓箔燙金作業

1 壓箔燙金時，需要使用到透膠液。這種膠的接著力不強，需要藉由微量滲入支持體來發揮接著力，因此有些樹脂材質的支持體可能不太適用。

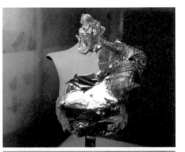

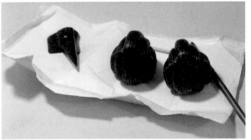

2 如果直接塗布在硝基系的塗裝上層的話，膠液會被排開無法接著，所以要先摻入一滴中性洗潔劑再行塗布。

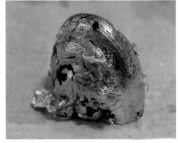

3 先進行一次壓箔燙金，待乾燥後，用刷毛刷掉多餘的金箔，並在剝落的部分再次進行壓箔燙金，重複幾次這樣的作業。樹脂與金箔之間的膠液不會乾燥，所以需要刻意打開孔洞。由於金箔無法很好的貼附在支持體上，導致沾得我滿手都是，作業的過程相當辛苦。

磨損處理與金箔的舊化顏色加工

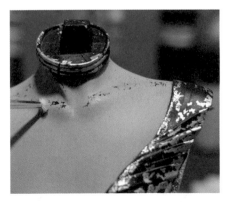

2 磨損處理完成後，接著要進行舊化顏色的加工作業。先將亮光透明紅色、亮光透明綠色、消光基礎漆（以上皆為琺瑯漆）調色後，加入大量的稀釋液稀釋後，在表面進行濾鏡塗色。

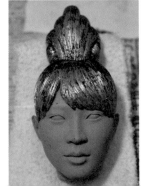

1 將加工成乾筆畫法用的畫筆沾水後，塗抹在想要表現「剝落」的部位。塗後可以馬上摩擦表面，或是稍微等待一會兒再摩擦表面也可以。摩擦表面的時機與力道拿捏不易，有時一不小心就將整片金箔都剝落下來了。特別是臉部的部分，作業時需要非常慎重。完成到一定程度，不想讓剝落的狀況變得更嚴重的話，請立即將水分擦乾。這是一道需要右手拿著畫筆，左手拿著面紙，重複好幾次作業的步驟。

眼睛的細微加工

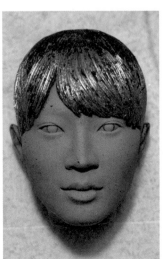

1 光是眼睛的作業（定出眼睛的位置～睫毛）恐怕就耗費了將近10個小時的時間。眼睛是非常重要的部位。先以0.2mm的自動鉛筆，慎重地描繪底圖。就算只偏移了0.1mm，整個印象也會完全改變。使用圓規，一邊確認左右黑眼珠的大小和比例均衡，一邊進行作業。

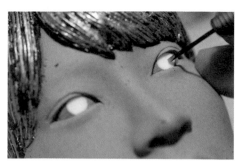
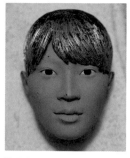

2 將預計要鑲嵌透鏡片的部分以小型的鑿子切削整平表面。

3 黑眼珠是以硝基系的消光黑色與少量的茶色調色後上色作為基底色。

4 在黑眼珠的基底色上,以茶色、白色調色後,描繪出虹彩。再將正中央的黑色瞳孔細節描繪出來。眼白的部分是將純白色與少量膚色調色後的顏色進行塗裝。

鑲嵌透鏡片

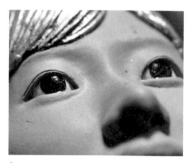

1 將UV樹脂滴在紙調色盤上,製作出半圓形的透鏡片。先大量製作後,有其中挑選尺寸相同、彎曲弧度也相同的透鏡片配成一組,裁切成黑眼珠的尺寸,鑲嵌上去。這個作業如果慎重行事的話,鑲嵌後看起來會像是斜視的感覺。非常不容易。

2 鑲嵌時要先在黑眼珠滴上適量的UV樹脂液(以不溢出為原則),然後再將透鏡片鑲嵌進去。

3 UV樹脂會因為毛細現象滲入遍佈黑眼珠與透鏡片之間的間隙,一瞬間變成充滿生氣的眼睛。

臉部的塗裝

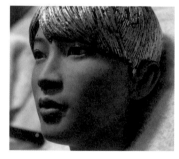

臉部的塗裝會對整個表情產生很大的影響。拿我來說,我是以在臉上素描的感覺進行塗裝。眼睛的邊緣是我非常重視的部位。如果上色塗太深的話,臉上看起來會像是有黑眼圈的感覺,所以我都會使用偏向較淺的顏色來上色。並且還想辦法找出膚色的深淺與其他部分的顏色深淺的絕妙搭配組合。在達到這個目標之前,需要反覆地進行上色、洗掉、再上色的作業。上色完成後,間隔一天,再重新確認完成後的狀態是否滿意。如果有發現違和感,或是什麼地方怪怪的話,那就要找出原因,並加以修正,重覆像這樣的試錯過程。

舊化顏色加工

在設定上,這座佛像是製作於800年前的鎌倉時代,歷經歲月的摧殘,以及在寺院本堂長年受到蠟燭及香火的油煙燻黑,呈現出完全褪色的狀態。使用亮光透明紅色、亮光透明藍色、亮光透明黃色、消光黑色、Mr. COLOR消光基礎漆(平滑)(以上皆為琺瑯漆)進行調色,並以較多的稀釋液稀釋後,在表面薄薄塗上一層,表現出油煙的感覺。

灰塵的部分,則要先收集實際的線香灰燼,摻入以硝基系透明保護塗料作為基礎漆,並添加較多的消光基礎漆充分混合,再以稀釋液稀釋過後,裝入噴筆進行噴塗。剛製作好的香灰塗料如果攪拌後馬上使用的話,有可能顆粒較大的香灰也會進入噴筆造成阻塞,所以要先放置一陣子稍微沉澱後再使用。噴筆的角度要由正上方向下直噴的方式進行噴塗,這樣就能表現出灰塵長年堆積的感覺。

睫毛的植毛

1 藉由塗裝,可以在某種程度上接近令人滿意的狀態。不過還是有一個無法靠塗裝達到的目標。那就是「柔和的感覺」。透過加上睫毛的方式,可以讓原本尖銳的表情,一瞬間整個柔和起來。睫毛的植毛材料使用的是將市售假睫毛的前端裁切2.5～3.5mm下來,再使用一種名為Tombow雙頭兩用白膠的膠水來進行植毛。

2 植毛的時候,要以極細的畫筆一次撈起一根假睫毛,再沿著睫毛生長的方向來黏貼上去。如果黏壞了,後面想要修正角度,也會因為假睫毛的彈性而恢復原狀,所以請一開始就要一次調整到理想的角度。如果難免還是會有方向不對的睫毛,那麼請將其拔除後,重新再植毛一次。不要妥協。

real figure paint lecture

塗裝師田川弘的

擬真人物模型 塗裝講座

VOL.4 「PB-01」

原型：daco

講究到一個極限的女性肌膚表現。
賦予擬真人物模型生命的
塗裝師田川老師的不藏私究極塗裝講座。

材料&道具：GAIA蓋亞底漆補土噴罐（粉紅色、肌膚色）、GSI
郡是塗料 Mr. COLOR SPRAY 半光澤紅色 CHARACTER RED
噴漆罐、油彩（綠色、白色、黃色、紅色、群青色）、溶劑油、田
宮琺瑯漆（亮光透明漆、亮光透明橙色、亮光透明綠色、亮光透明
藍色、亮光透明紅色）、假睫毛、軟橡皮擦、UV固化透明樹脂

造形的痴迷所在何處？
雖然我的塗裝是以擬真寫實為目標，但並不是塗裝成「像真的一樣」。而是以讓完成品「像活著一樣」為目標。
也就是說……我追求的並不是要將人物模型修飾到像真人一樣，看起來栩栩如生的感覺。而是看了之後雖然知道是人物模型，但卻能感受到生命力……。雖然是人偶，但可以感
到其中有生命的存在……。「生命＝靈魂」，外形仍然是原型師所創作出來的造形物樣貌，不過藉由我的手，將生命灌注於其中……可說是靈魂的鍊金術師……我一直心心念念
著要怎麼樣才能達到這樣的境界。

臉部

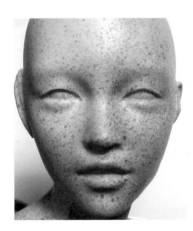

1 這是將組合套件的基底處理完成後，噴上GAIA蓋亞底漆補土噴漆的粉紅色（已停產），再使用噴筆，一邊意識到凹凸形狀（凹的部分要留下一些粉紅色），一邊噴塗GAIA蓋亞底漆補土肌膚色，接著將GSI郡是塗料 Mr. COLOR SPRAY 半光澤紅色 CHARACTER RED 噴漆罐內的塗料取出，以溶劑稀釋過後裝入噴筆，以粗顆粒專用的噴帽進行噴塗後的狀態。
在頸部的周圍以油彩（在肌膚的基本色中摻入綠色與深藍色混合而成的顏色）描繪血管。

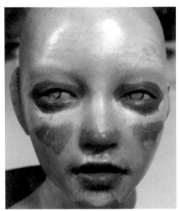

2 接下來是以油彩上色。看起來偏白的部分使用了白色油彩。視情形可以將油彩直接上色，也可以用少許溶劑（溶劑油）稀釋後上色。眉毛的綠色是要用來表現毛根。等油彩乾燥後，要將眉毛一根一根描繪出來。
眼頭與鼻翼的結束部分、嘴唇的嘴角部分、下唇的下方部分的水手藍色、下眼瞼的群青色則是要用來表現微血管的顏色。像這樣使用藍色、綠色這類似乎不會出現在臉上的顏色，反而更能增添真實感。

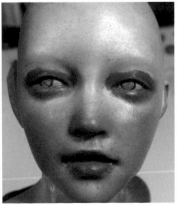

3 將長久使用已經狀況不佳的畫筆（要使用軟毛的哦）直立起來，與塗裝面呈現垂直角度，輕輕地咚咚咚咚敲打在已經上完油彩的部分的表面。先從白色的部分開始。經過這樣的處理，可以將筆痕消去（呈現出如同噴筆噴過後的融合狀態）。以左右對稱的方式，處理整個臉部。如此一來，也能夠讓顏色與顏色的邊界變得更加調合。

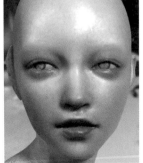

4 咚咚敲打完成的狀態（第1層油彩）。將嘴唇部分的輪廓再重新描繪出來。這裡要刻意留下筆痕。接著放入烘碗機使其乾燥（要烘乾整整1～2天）。

5 將眼睛、眼瞼及嘴唇都明確簡潔地描繪出來。

眼睛

1 在已經完成基底處理的組合套件上，以GAIA蓋亞底漆補土噴罐 粉紅色（已停產）進行噴塗。

2 使用噴筆來噴塗GAIA蓋亞底漆補土 肌膚色，噴塗作業時要意識到凹凸形狀，並讓凹陷處保留一些粉紅色。接下來要將GSI郡是塗料 Mr. COLOR SPRAY 半光澤紅色 CHARACTER RED 自噴漆罐中取出，以溶劑稀釋後，使用噴筆噴塗上較粗的顆粒（這是要用來表現臉上的斑點）。

3 接下來使用的塗料都是油彩。調製出靠近下眼瞼的眼白附近的顏色並塗布上去。上眼瞼的裡側則是將上述顏色再加入紅色混色後加以塗布。

4 將眼白及黑眼珠描繪出來。黑眼珠的位置將會帶來人物模型的故事性。是必須要慎重行事的步驟。

5 黑眼珠的位置確定之後（記得也要確保左右兩眼的均衡），以稍微沾有溶劑油的畫筆，在黑眼珠的中心朝四周以放射狀的方式將顏色吸掉。

6 描繪瞳孔。然後放入烘碗機（35℃×1整天）。

7 描繪瞳孔中的虹彩。如果直接描繪的話，油彩會無法很好的彼此融合，所以先要塗上一層田宮琺瑯漆的亮光透明漆。藉由這樣的處理，可以讓油彩的附著狀態更好。不過如果重複太多次這樣的步驟，會造成塗布表面變得愈來愈粗糙，我會盡可能一次就描繪完成的（笑）。完成後放入烘碗機（35℃×1整天）。

眼白

黑眼珠

8 黑眼珠及眼白都要預先塗上一層田宮琺瑯漆亮光透明系列的塗料。
黑眼珠：將亮光透明橙色與亮光透明綠色混合後，再添加亮光透明漆。
眼白：將亮光透明藍色與亮光透明紅色混合後，微量加入亮光透明漆中混色。
眼白在靠近眼尾及眼頭附近的部分，要多加一些亮光透明紅色的比例，將漸層的效果呈現出來。
下眼瞼與眼白的邊界雖然看得出畫了一條較深的紅色線條，不過其實這是在步驟**7**的最後一道作業中描繪的。

9 這是上睫毛的植毛作業（參照第158頁的步驟**3**）剛完成的狀態。接著固定使用的是 UV固化透明樹脂。所以順便也塗了一層在眼睛的表面作為保護漆。到此便大功告成了。

眉毛與睫毛

1 將眉毛一根一根的描繪出來。

2 將下睫毛描繪出來。

3 上睫毛的植毛完成了。假睫毛是以UV固化透明樹脂來接著固定。
（左）我想要讓睫毛的角度一致（另外一個因素是如果接著面積太窄小的話，在接著作業完成之前，睫毛就有可能已經東倒西歪了），所以就使用軟橡皮擦來當作底部的支撐台。
（右）完成之後就是這樣的感覺。睫毛長得太整齊漂亮，其實是會減損真實感的，不過這裡就當作是日後的改善課題，姑且先這樣吧（笑）。用來當作底部支撐台的軟橡皮有時會沾黏在表面殘留碎屑，不過只要用軟橡皮按壓在碎屑上就能清除乾淨。

田川弘

自幼便擅長於繪畫。高中・大學都就讀美術相關科系。專攻西洋繪畫。29歲時，在首次報名參賽的大型公募展中一口氣獲得「大賞」首獎。原本以為順風順水的畫家之路，沒想到在35歲就中途挫折。後來因緣巧合接觸到了GK模型套件（擬真寫實人物模型）的世界並沉迷其中，自2011年左右開始正式的GK模型套件塗裝工作。經常舉辦或參加個展、團體展，直到現在。

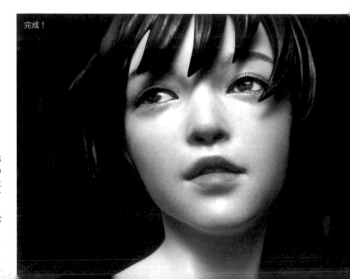

完成！

Wonder Festival 2021上海[Shanghai]

©2021 Wonder Festival Project Office All Rights Reserved.

MICHIRU imai

預定展期	2021年6月13日（日）～14日（一）（端午節連假期間）
預定展出地點	上海新國際博覽中心

敬請期待！

2021 SHANGHAI

『SCULPTORS』官方網站

「SCULPTORS LABO」上線營運中！

以造形創作者為對象的專門網站「SCULPTORS LABO」於去年底開始營運了。
這個網站將以創作者本人的造形製作過程影片為中心，為各位傳遞發送人物模型、大小道具、3D列印機&掃描器、造形技法、造形軟體以及會展活動等資訊！
https://sculptors.jp/

Special Thanks（50音順、敬称略）：

熱川バナナワニ園、石川詩子（studio STR）、岩田実季（アトラス）、岩波明日香（バンダイナムコエンターテインメント）、大関淳也・兼松将堂（ケイズデザインラボ）、桂田剛司（講談社）、角家健太郎（threezero）、門脇一高・門脇美佳（ACRO）、神田雄一郎（FREEing）、小林弘行・村上公太（海洋堂）、酒井耕佑（アニプレックス）、笹谷徳郎（ノーツ）、志賀由起子・濱山明子（グッドスマイルカンパニー）、新門香奈子（フレア）、鈴木直人・川崎美佳（CoolProps）、玉村和則（クロス・ワークス）、丹波聖泰（小学館）、遅沢 翔（SK本舗）、二宮良介・柳沢祐介（ホビージャパン）、間 進吾（ニトロプラス）、原田 隼（豆魚雷）、半田有美（エイベックス・ピクチャーズ）、藤田 浩（円谷プロダクション）、馬 博（SUM ART）、松村一史（白鳥どうぶつ園）、丸山 敬（トップス）、森 悠（iZoo）、森川由莉子・八木俊輔（壽屋）、ワンダーフェスティバル2021上海実行委員会

SCULPTORS04
2021 WINTER

造形名家選集04　原創造形&原型作品集
造形的痴迷所在

作　　者／玄光社
翻　　譯／楊哲群
發 行 人／陳偉祥
發　　行／北星圖書事業股份有限公司
地　　址／234 新北市永和區中正路 462 號 B1
電　　話／886-2-29229000
傳　　真／886-2-29229041
網　　址／www.nsbooks.com.tw
E–MAIL／nsbook@nsbooks.com.tw
劃撥帳戶／北星文化事業有限公司
劃撥帳號／50042987
製版印刷／皇甫彩藝印刷股份有限公司
出 版 日／2021 年 4 月
Ｉ Ｓ Ｂ Ｎ／978-957-9559-83-6
定　　價／500

如有缺頁或裝訂錯誤，請寄回更換。

國家圖書館出版品預行編目（CIP）資料

SCULPTORS 04：造形名家選集 04 原創造形&原型作品集 造形的痴迷所在／玄光社作；楊哲群翻譯. -- 新北市：北星圖書事業股份有限公司, 2021.04
　面；　公分
譯自：SCULPTORS04 スカルプターズ04
ISBN 978-957-9559-83-6（平裝）

1.模型 2.工藝美術

999　　　　　　　　　　　　　110004244

臉書粉絲專頁

LINE 官方帳號